都市計劃概論

王紀鯤著

1978

東大圖書公司印行

都市計劃概論

王紀鯤 著

行政院新聞局登記證局版臺業字第○一九七號

中華民國六十七年七月初版

都市計劃概論

著作者 王紀鯤
發行人 莊剛彰
出版者 東大圖書有限公司
總經銷 三民書局股份有限公司
印刷所 東大圖書有限公司
臺北市重慶南路一段六十一號二樓
郵政劃撥一○七一七五號

基本定價 肆元

序

　　都市之產生是人類文明的重要泉源，都市之演進隨着工商業的發展
而形成，都市建設的成效是為一個現代化國家最顯著的表徵，而都市之
均衡發展繁榮與都市建設，首賴完善的都市計劃作為指導。

　　雖然都市計劃是一門專業性的學問，牽涉的領域也極為廣泛，但是
都市計劃的觀念卻是每一個現代人都應該具備的，因為都市計劃是政府
每年稅收的最大開支，為改善人們生活品質的依據，因此都市計劃的有
無或好壞，將直接或間接地影響到我們生命財產的安全、日常生活的就
業、就學、休閒等環境，譬如防洪堤防的興建、下水道的安置、學校與
公園的建立，都與我們息息相關。

　　因此，每一個人皆應瞭解都市計劃的目的是為全民而設立，也因此
我們每一個人都有權反映自己的看法、意願與理想，當然也就應該知道
如何循正當途徑來反映，這是本書的目的之一。我們更希望能看到我們
的意願與理想早日實現，因此有義務協助都市計劃政策的推動，因此，
讓每一個人瞭解都市計劃的過程，俾能按自己的志趣與能力在某些步驟
中扮演起相當的角色，以貢獻自我的力量，這乃是本書的目的之二。

　　另外，本書希望能為非都市計劃系而修習都市計劃的同學和從事與
都市建設有關的政府人員或民意代表提供一個整體的觀念與輪廓，俾使
我全國民眾的力量都能投向都市建設。

　　部份資料及圖片係淡江建築系助教周世雄及馮旭芳整理校對謹此致
謝。

　　書中或有遺漏及錯誤之處，尚請各位先進不吝指正是幸。

<div align="right">

王　紀　鯤　1978 於淡江

</div>

都市計劃概論 目錄

第一章　前　言

第二章　都市計劃之目的與過程

第三章　計劃前之研究

第四章 都市計劃的內容

第五章 計劃之實施與市民之參與

第六章 都市更新計劃

第七章 都市及都市計劃之未來

第一章 前 言

第一節 都市的意義與起源

都市是人類文化歷史上的一大創造，起源何時已無法確定，但相信最初的規模極小，基於人群共同需要的原則下，選擇適合的地點定居下來，開始過着群居生活。通常人們都以爲先有農村然後漸漸發展而形成都市，但事實上可能先有遊牧民族聚集成爲部落而具有都市的雛形，學習耕種反而是後來的事。

根據考古學家的研究，認爲世界上最古老的都市應該算是在亞洲西

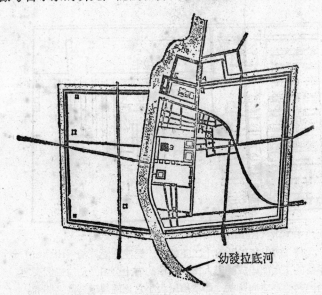

幼發拉底河

圖 1-1

亞述巴比倫 (Babylon)

爲建於幼發拉底河畔的大都市，其計劃極爲周全。城呈
四角形，邊長約 20 公里，周圍統用城牆圍繞。瞭望塔
上可疾走戰車。市街擴展到幼發拉底河之兩岸，爲連絡
兩岸，架設了 1 公里長之大拱橋。道路成直線而直角地
交叉著。防禦圍牆，以謀住民安全。水運幫助交通、運
輸，以繁榮經濟。設沐浴場及開下水道，以謀住民之保
健衞生。是個極合乎都市計劃宗旨的都市。

部和非洲東北部的地區，時間約在公元前三千年左右，如埃及的卡恒市
(Kahun)，印度的莫亨約達羅 (Mohenjo-Daro)，幼發拉底和底格里斯
兩河 (Euphrate & Tigris) 流域的巴比倫 (Babylon) 等。當時的都
市均以神殿爲中心向四周發展，邊界以城牆圍繞，而且都已頗具規模，
並極具建築的特色，但都市大量的出現畢竟是較晚近的事。

東西兩區之隔離牆

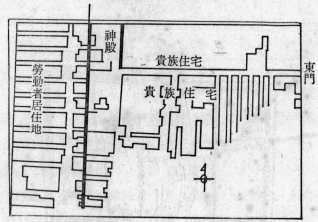

埃及卡恆市 (Kahun)

西元前 2670 年埃及第十二王朝時，爲建造愛拉胡 (Illahun) 金
字塔的工人而建成的工人街。面積約有十公頃，佔有二個高地。
街區爲矩形之一向背式，而依房屋大小之比例規定道路之間隔。

圖 1-2

印度莫亨約達羅 (Mohenjo-daro)
此遺蹟佔地 1.6 公里見方，建築物
爲石造，而街道井然，且有下水道
設備，充分地表現了都市計劃的內
涵。

圖 1-3

　　都市發展大致有兩個主要的類型：一個是計劃建築的都市，一個是
自由發展的都市。前種類型起緣於遊牧民族圍欄開始，爲了防禦或表示
神或帝王權威，或便於統治及管理的緣故，於是擇險要之地開始劃地築
城，最初由於節省材料，故獸欄及城牆多呈圓形，因同樣大小的面積以
圓形的周界較短，換句話說就是人工及材料較爲節省。後來爲了要在城
牆上架設砲位並不致倒坍的關係，城牆才漸漸改爲四邊形或星狀，將砲
台及瞭望台安置於各尖角上，以增加視野及射程，牆外建護城河，內建
輻射形或棋盤形幾何式的道路通達城內及四邊的城門。農人的土地則位
於城牆之外，平時出城耕作，一旦遇有敵人來襲就逃入城內，緊閉城門，
收起護城河上之吊橋，而城外最遠的農田亦僅及騎馬能當日往返的距離

範圍，這便是當時都市領域的極限。是故〝都市〞爲政治、宗教及軍事中心，有封閉的特性、有計劃、有圍牆、有明顯的界限、有一定的形態，如羅馬、龐貝、北平市等。

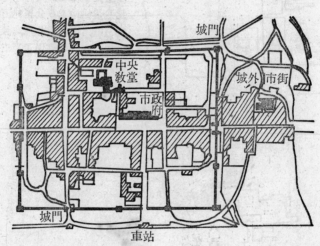

羅馬城亞俄司塔 (Aosta)

市區方形，用防禦城牆圍繞，路網用棋盤型的直線式劃分次序井然。東西、南北通着二條要道，並作四個城門以利交通。其他的街道則與此平行。市內有廣場、市場、野外劇場、公園、集合場等。

圖 1-4

　　另一類是自由發展的都市，或爲農業聚落，或因貿易的需要而逐漸擴大形成。通常多選在氣候良好、地勢平坦、土壤肥沃、交通方便、取水容易之處，人們在此長期定居，或於此先作不定期物交易的市集，日出人們從各地來，日落各自歸去，漸漸由臨時改變爲固定設置，所需要的土地便越來越大，通常由河邊的一點漸漸擴大爲面，再延着河岸向上流作指形延伸，故無一定之形態，亦無明顯的邊界，世界上許多大貿易都市如紐約、倫敦、東京、上海等均由此演變而來。

　　交通的發達使都市的領域更爲擴大，通常一個大都市往往由於其工

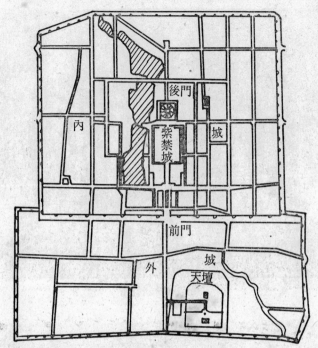

北京平面圖

明朝（1368～1644）建造，十五世紀因城市迅速成長與人口擴散，因而跨越南面圍牆沿著人造丘陵的軸線增建。十六世紀中葉，南面郊區由另一圍牆包圍，形成了外城。宮殿位於城內中央。大體上爲棋盤型結構並有道路交叉，死衕衕及空地甚多，外城爲商業區。

圖 1-5

商業及住宅的發展而合併了附近的較小市鎮，使都市由一點擴大爲數個點或一個面。亦有因大都市間關係密切，而沿著其連繫之通道兩側發展成帶狀都市，前者如美國西部的洛杉磯市，後者如波士頓一直到華盛頓特區而成走廊式的都市化區域。

　　如今都市不僅爲政治及商業中心，更兼爲交通、工業、宗教、教育、遊憩及觀光中心。

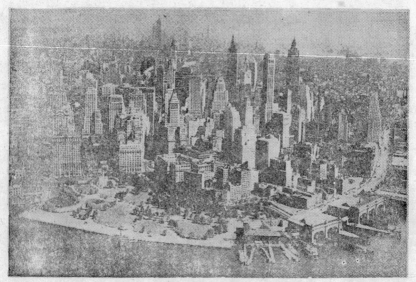

圖 1-6　紐約市

圖 1-7　東京市

都市一詞是一種廣義的抽象概念，英文稱 Town, County, City, Metropolitan, Region, Megalopolis, Ecumenopolis 一般的翻譯爲鎭、郡、都市、大都會、區域、巨帶都市、環球都市等，現分別簡述如下：

一、鎭 (Town)

在美國是指一個都市化的聚落，其規模較都市 (City) 爲小，但比村落 (Village) 或小村 (Hamlet) 爲大。但是在英國的鎭是指一個村落而有定期性市場者，在美國的新英格蘭地區以鎭爲一個地方政府單元，無論其爲都市化或鄉村均可，此單位比都市 (City) 小，是爲州以下的一個政治分區。

二、郡 (County)

爲美國的一個行政區，其規模僅次於州 (State)，爲大多數的州所採用。

三、市 (City)

泛指任何較大或較重要的人類聚落，有別於村，在美國的解釋，市是一個佔有一定土地的市政組織，1965 年詹森總統說：“市是一個完整的都市化地區，包括中心都市和它的四周郊區”。

在我國的市分直 (院) 轄市，其人口在一百萬以上，在政治、經濟上有特殊重要之地位，其行政地位與省平行，省轄市與縣平行，縣轄市則爲有特殊重要性之鎭。

四、都會 (Metropolitan)

一片廣大的地域，其經濟及社會生活深受一中心都市之影響，雖然不一定有共同的政策，但却有共同的利害。通常都會地區包括一個主要都市及其外圍的衞星社區或小市鎭，但並沒有明顯或法定的邊界，其大小大槪以對主要都市之當日往返的交通工具爲影響。 Metropolis 則爲

國家、州、區域的主要都市，原字出於希臘，亦即母都市，泛指一般大都市，亦有稱之爲世界都市。

五、區　域 (Region)

一個有共通性狀態的土地表面，而與四周地區有別，其共通性包括自然狀態、氣候、人種，以及行政管轄區等，故有自然區域與人爲區域之分。

區域至少可有以下六種形態：

1. 是一個行政管轄單位：例如郡、州、省等等。

2. 是一個較大的都會複合體，例如倫敦或紐約區域，它包括幾個大都市和市郊地區。

3. 一群自治區 (Municipalities) 爲了解決共同的問題而組成的一個綜合地區。

4. 兩個或兩個以上的市，或其他行政區或州的地區爲共同的問題而劃定的地區，所謂共同的問題如港灣、下水道、自來水等。

5. 一地區具有共同的地形地文資源（例如河流），必須將此一地區作一整體處理才能有效利用者，如美國的田納西河谷區域 (TVA Region) 便包括該河所流經的許多州。

6. 基於國防上的需要或疾病預防，或貿易上的需要而訂定與行政區不同性質之地域。

六、互帶都市 (Megalopolis, Megapolis)

由許多都會或都市逐漸合併成一聚合體的一大片的都市化地區，原字出自古希臘，1961 年哥德曼 (Jean Gottman) 在其著作 "Megalopolis" 中首次採用而廣爲世人知曉，書中所指的互帶都市爲美國西北沿海區域介於波特蘭 (Portland)，緬因 (Maine)，諾福克 (Norfolk)，維吉尼亞 (Virginia) 等一帶，其特徵爲廣大的都市化地區及郊區，大都會逐漸擴

展而相連成為一個巨帶。

Megapolis 為 Megalopolis 的同義字，源自於十七世紀英國赫伯特爵士 (Sir Thomas Herbert) 用以形容主要城市者。

七、環球都市 (Ecumenoplis)

意指未來的都市，四周由綠地或水域圍繞，其整片土地為一連續性的環球性的聚落，此字由希臘都市計劃家德克席雅德氏 (Constantine Doxiadis) 所創，以形容未來 150 年人類所建立的都市，是為歷史上第一次出現真正的人類都市，屬於許多不同國家、種族、宗教的人們共同所有的一個單一的都市，而非許多都市，此環球都市的實質、結構與造型包容了許多大大小小互相關連的都市，德氏預言在二十一世紀末，此一環球都市在一個組織之下其人口將達三十億，此與 國父孫中山先生之大同世界理想不謀而合。

第二節 都市的成長

都市成長可分兩方面來說，即人口的增加及土地的擴張。全世界的人口成長在十八世紀前並不嚴重，主要原因是疾病，饑荒，和戰爭所使然，使當時的死亡數幾乎和出生數相等，所以人口成長緩慢。十八世紀以來醫藥發達，改進糧食生產已使死亡率逐年降低，相對地使人口逐年增加，工業革命之後，農村經濟瓦解，農民紛紛離開鄉村走向都市以謀生計，以致「都市化」(Urbanization) 越來越明顯，其所造成的現象如人口密度提高、房屋不足、貧民窟產生、綠地欠缺、交通擁擠、意外死亡率增高、供水不足及污染、少年犯增高，以及生活費用上漲……等。都市數量越來越多，人口也越來越多，但並非每個都市均如此成長，（除了天然災禍或戰爭使都市滅亡之外），通常使之繁盛的原因一旦消失，

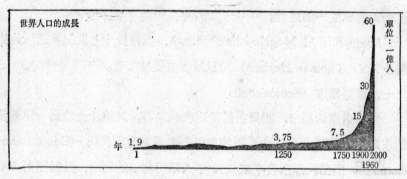

圖 1-8

都市卽逐漸衰退，如國都遷移後的舊都、廢礦區附近的城鎮、火車及公路未通達的美國西部的驛站，我國航道淤積的商埠或過去兵家必爭之地亦有遭到衰敗的命運，但在整個世界的都市化潮流中，這些是微不足道的，也不必我們費心。

都市的發展向周圍擴散時，常因遭遇到若干因素而使擴張受到挫折、停頓或改變方向。

這些因素包括實質的譬如一座山脈，或一個湖；包括社會的譬如出生率的控制、人口的遷入或遷出；包括經濟的譬如營造業的突然繁榮，或都市地區就業型態的改變，以上種種因素在都市計劃中必須能夠控制其成長。

今日的都市不僅成為政治、軍事、宗教及商業的中心，更可能成為教育、觀光、經濟、娛樂及通訊中心。一個都市的人口由十萬到百萬，由百萬到千萬，每一個到都市來的人都希望獲得最高的生活水準，最佳的物質享受，最大的個人自由，最多的選擇機會，但是在獲得都市優點之前，已面臨了上述的都市災難了。

造成以上惡果的最大原因是「擠」：人太多、建築物太多、車輛太多，而土地太少。當擠的現象發生之後，最初是拆除早期供防禦用的厚

重城牆，因其已失去原有之功用，爲了交通流暢，改爲林蔭大道，但保留城門以供後人瞻仰及憑弔，這就是我們常可看到聳立在十字路口中央圓環內的古城門却看不到城牆的原因。亦有若干城市因受圍牆之限制，擴充不易而被迫放棄另覓空地新建。蓋因當時地廣，故有時拆除重建不如另覓地新建省事，如尼羅王故意焚燬羅馬並在原地重建的例子畢竟不多。

另一個改善擠的方法就是擴充都市土地，一般都是以同心圓的方式向四周延伸，或沿道輻射道路伸展，但是這種方式往往侵佔了都市附近的良田、道路及公共設施配置不經濟，土地混合使用又互相牽制，景觀亦極零亂。

都市越來越大，但並不表示就是偉大。通常都市越大，問題相形也越多越複雜，牽涉越廣也越不容易解決，而且每一個都市均有其獨特的問題，故不可一概而論，以下列舉大都市可能有的共同問題。

一、一般地方政府的紛雜薄弱

都市發展得太快、膨脹得太快，地方政府缺乏經驗，未能及時改組，以適應今日的新需要，例如新都市界限的合理重劃，以及交通幹道、自來水、下水道都不能像過去一般由一個都市單獨解決，必需若干地區通盤籌劃，造成許多行政部門相互之間協調合作的問題，雖然有些單位可以獨立作業，但是大多數的單位其作業無法滿足當前的需要，與時間及空間脫節，結果許多都市問題無法處理，也無人能處理，以致若干年下來，問題越來越嚴重。

二、人口無計劃的膨脹

人口迅速都市化以來，大都市的郊區人口增加率遠比都市中心快速，這種離心式的發展大多數事先並無計劃，因此在公共設施、交通運輸方面因不足而產生了許多問題。

通常居住在郊區的民衆其知識水準較一般爲高，平均年齡較輕，家庭收入亦較多，而市中心漸漸地變爲低收入家庭和年紀大的鰥寡集中之地，社會結構 (Social Structure) 有失健全，便產生種種社會問題，同時舊市區亦常缺乏領導人物。因此，民主政治的實施和市政的改進也間接受到莫大的影響，在美國還因此造成種族隔離，白種人紛紛遷往郊區，黑人收入低仍多留在市中心，因此亦造成社會的不安定，這是美國都市社會的隱憂。

三、舊市區的衰落

由於人口外移，使有些舊市區房地產價值無法保持，因爲價值不高，市區建築雖日益陳舊却無人願意投資整修，以致價值更低；舊市區漸漸被低收入家庭所佔，他們亦無錢整修，致使舊市區更趨衰落，產生貧民窟，並向四周蔓延，不但妨礙市容，並且影響市府稅收，而一般貧民窟所需政府照顧之行政費用無論在公共衞生、保安方面都比普通市區爲高，如此收入少而開支多，將造成都市財政上的危機。

而且舊市區的衰落直接影響許多家庭的居住與工作環境，俗語說「人可塑造環境，環境亦可支配人」，所以衰落地區對居民的生理及心理均有莫大的影響。

四、市中心的衰退

市中心一直就是行政、商業文化的中心，對都市有莫大的重要性，都市郊區人口無計劃的膨脹，使市中心不少工商業隨之外移，市中心因此衰退，有些號稱百萬人口的都市其市中心却無法達到行政、經濟、文化中心的條件。有人說洛杉磯似乎是「數百個小城市在尋找其母城，却一直找不到」。意卽洛杉磯是一個大都市，可是缺乏大都市應有的市中心。

五、都市交通量的劇烈增加

因為都市人口增加，生活水準提高，工作時間減少，使都市家庭車輛擁有率增加。交通量因而劇烈增加，在美國每年車輛增加的數目比人口增加數還多。

由於都市無計劃的膨脹，使工作與居住間的距離拉長，因此浪費了許多在路上的時間。雖然科學技術方面的進步與工廠的自動化等帶來了較短的工作時間，却為每日上下班之往返所抵消，從前的工作、休閒、睡眠的三八制將變為工作、休閒、睡眠、交通的四六制，亦即每人每天到辦公室，因為一切自動化，大部份工作只是按按電鈕，輕易的工作六小時就够了，回家看看電視，吃吃電視午餐及休息等花六小時，然後睡眠六小時，但是因為交通問題未能合理解決，每天花費在路上的時間却增加到六小時之多，實在浪費精神與體力，當然更妨礙工商業的再進步。雖然有些誇大其詞，但是交通問題的日趨惡化，不得不使有識之士擔憂。

交通量的無謂增加，到處擴建幹道，穿越市區，自然影響新市區的安寧，許多原為良好的住宅區就因為被道路貫穿而衰敗。

若干西方都市私人汽車特別發達，因此無法發展公共汽車、地下車等設施，旣使原有的公共運輸設施也無法維持，而日漸衰落，這當然不是好現象，因為畢竟還有不少人不會或不能駕車，例如年齡過大或太年輕者，也有經濟能力不足無法自備汽車者，非靠公共交通運輸不可。但是近年來私人車輛過份發達，快速車道的添築，未免過於偏重私人交通而忽略大衆運輸。再說，市區中的高密度地區，如市中心、大學區、大球場等其產生的交通量在尖峯時刻特別高，如添築快車道、立體交叉等花費尤鉅，但並不能解決問題。

六、都市行政之入不敷出

由於人口從鄉村及市中心向郊區遷移，而大都市之無計劃膨脹、交通量劇增，公共設施、學校、公園大道等均需建設，但費用極高，再加

上近年來社會福利的推行、貧窮家庭的補助、老年人的救濟、醫藥的普及、教育的改革、都市公害的防止、環境的保護，均增加市政支出，然而都市的財源却有限，因此入不敷出，使許多地方政府遭到破產的危險，數年前紐約市就是一個最明顯的例子。

七、自然環境之破壞和都市之公害

都市之不合理發展，以致城鄉不分，自然環境的破壞甚大，此趨勢已非一日之蹟，但近年來情形益形嚴重，才引起一般注意，舉洛杉磯市為例，汽車大量的集中，排洩二氧化碳等其他廢氣到空氣中，再加上地形的限制，污濁的空氣無法吹散，而集中在市區上空，即所謂的煙霧(Smog)，影響市民的呼吸器官，實際上這種現象已不限於洛杉磯一市，幾乎所有大都市均如此，只是程度的差異而已。根據統計，美國人每年因此用於醫藥費、洗滌費及房屋之整理費便達一百八十億元以上。

水源污染亦極嚴重，都市工商業及住宅不斷的排洩固態及液態的廢物於河流中，使之污染不堪，農村中使用過多的氮肥料亦排入河中，不但使水中的生物無法繼續生存，其腐爛亦消耗不少氧氣，以致於河水中的細菌無法一如以往可以淨化水中的有機物。而人們用水量又不斷激增，河水却越來越污濁，水源的問題已成各大都市近年來最嚴重的問題之一。

噪音的影響可使人重聽、耳聾，長期處在噪音之下，使人疲勞、精神緊張，通常噪音超過八十五分貝(Decibels)，長期處在此情況下，對身心都有害。

無計劃的都市土地擴展，使昔日之良田及菓園均成為今日之市區；公路的擴張亦破壞了樹木、山坡，這些都影響地上及地下水，都市對自然環境的破壞，多於對其保護，已使大自然中之循環與再生力為之破損；人依自然而生，現却破壞自然循環，亦即不再珍惜其生存條件，進而威脅大自然中的各種生物，終必影響人類本身的延續。

第三節　都市計劃的意義與起源

都市計劃是對都市未來發展與其周圍鄉村的保護、預作防範的一種科學與藝術，調整土地使用、建築物性質與位置，配合交通路線以獲得最大的經濟效益、便利與美觀。都市計劃以先見之明，來促使都市及其周圍地區循着合理的方向，作有系統有秩序的發展，對健康、舒適、便利及工商業的進步，加以適當的注意，不但對都市成長中如何應付將來發展作準備，並指導都市如何向更大更充實的社會邁進。雖然只做實質的建設，如街道、公路、捷運交通等，但直接影響市民的精神道德的發展，故成為建設健康幸福的都市社會的基礎。

都市計劃的意義雖然隨各學者、學說以及實行家的經驗而不一，但均不外是分析研究都市的特性、預測都市將來的發展、對今日及未來的發展加以改善與引導，使都市各部份的機能在預先周詳的準備下，擬定一個綜合計劃，使都市能夠成為一個適應複雜用途的形態。

都市計劃的意義

都市計劃是綜合生活所需的社會、文化、政治、經濟，以及美學等因素，對都市環境的成長及形態的一種安排。都市計劃在都市起源時就存在，它可能是經由私人行動所產生的，雖然通常都是根據法令、規章，以及稅收情況所訂，但是民主的都市計劃應尊重個人及社區的權益，以及都市、區域及全國的福利。

都市計劃是一種專門學問、一種藝術、一種科學、一種政府的機能、一種社會和政治的行為，由於都市生活日趨複雜以致都市計劃所牽涉的範圍也越來越廣了，因此它包含了其他藝術、專業及科學。都市計劃所關心的不僅是都市社區及與其所在的區域及四周，同時也經由住宅

區、商業區、工業區的合理及良好安排, 使每一部份都能達到健康安全; 提供民衆能負擔的良好住宅, 合適的休憩、敎育及其他社區設施; 提供有效的交通系統、公共服務並尋求足夠的財源來完成這些設施。不斷的探討如何改善都市及郊區的生活狀況, 創造人們能合理生活與成長的環境, 以及去除無理的限制供人們自由選擇。

都市計劃的起源

都市計劃亦非起源於近代的新思想, 早在古時歐亞的城市如羅馬、巴比倫、北京城等均因當時的需要, 已考慮到城市應如何配置, 例如城中心的皇宮、寺廟、敎堂、競技場、祭祀廣場等, 輔以寬廣之輻射形街道, 雖然當時的計劃完全是爲少數人設想, 包括君主、貴族、僧侶, 只是爲了便於管轄, 或表示權威, 以神服人, 或表示特權及享樂, 而今日之都市計劃却以全民作考慮對象, 滿足今日社會的需要, 如工商業發達、科技的進步、良好的居住環境及工作場所、大衆的休閒設施等等以增進全民的幸福。

雖然古今都市計劃之出發點完全不同, 但其理論、經驗及知識實有助於我們瞭解過去, 把握現在, 開展都市的未來, 所以應有研究過去都市計劃的必要。

文藝復興時期又掀起恢復希臘及羅馬之文明, 同時中國火藥的西傳, 促使戰術的改進以及航海的發達, 拓展了思想的領域, 使得傳統城堡式的城市無法再以城牆作爲保衞的最佳憑藉, 而不得不考慮新的建設方式, 同時也擴大考慮到計劃都市內的綠地景園美化的問題及如何創造理想的城市。

這時候的都市建設有下列幾個特徵:

第一: 直線型大道, 兩旁興建公共建築, 具有對稱意味, 大道之端點設有雕像, 或鐘塔, 或重要建築物之端景 (Vista), 美國華盛

東支流

白宮

波多馬克河

華盛頓都市計劃圖
斜線型與垂直型組合成為對角線型街道。
圖 1-9

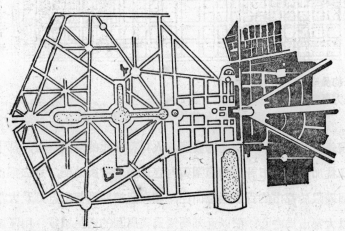

凡爾賽 (Versailles)
宮殿形式公園設計和圓形廣場 (Rond-Point)、林蔭道以及廣路等造
園計劃，使道路集中於一處再分出多數整齊的直線道路。
圖 1-10 凡爾賽宮（花園設計）

頓特區的計劃。

第二：無論實際或理想都市均採取城堡方式，雖然許多都市並不具有軍事意義，輻射形道路，如巴黎的凱旋門卽爲十二條大道之焦點。

第三：注意大規模景園的美化及造園計劃，如凡爾賽宮 (Versailles) 的整形花園設計，至今仍被視爲造園計劃之典範。

第四：建廣場，此廣場多非供交通使用，但作商場用、紀念用，純粹爲美觀而興建。

第五：棋盤型街道，尤以美國殖民地時代此種型式廣被採用，如著名的費城 (Philadelphia) 計劃和紐約曼哈頓區都是方格形的街道系統。

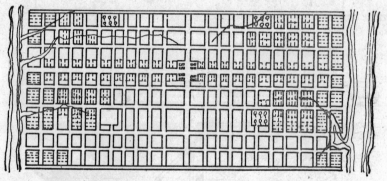

紐約曼哈頓區 (Manhattan)
長方形街道作有規則的區劃。
圖 1-11　紐約曼哈頓區（街道集結）

隨着產業的繁榮，交通的發達，人口都市化的急劇進行，都市的弊害亦日益加深，都市計劃的範圍與內容也隨着有所改變，過去都市計劃的範圍僅限於都市的行政區域而已，如今已擴展到都市近郊及大都會區域，以大都市爲中心，而以近郊鄉鎭爲其周圍的衞星城鎭，由區域計劃再擴展到國土計劃，亦卽都市計劃在空間上由小範圍而擴展到大範圍，以國土計劃控制區域計劃，又以區域計劃控制都市計劃，而實際上三者

間關係是互爲作用，以都市計劃的原理推廣用於更大區域計劃，固然在某些方面有重疊之處，但彼此之間，亦可互爲輔助，小範圍計劃對大範圍的擬定，可提供有用參考資料，而大範圍計劃對小範圍計劃則可提供其指導綱領使小單位有所遵循，如此大小配合，上下一貫，則不僅較上級政府以命令方式來調節計劃爲妥善，亦促使國土達成有計劃發展的最好途徑。

這些計劃活動雖然有時難免重覆，但每個計劃機構對每個市民及其財產，各負有調節權力。計劃區域越大，計劃越要像圖表一樣簡明扼要，計劃機構越要着重原則的確立，而不必涉及細節，也就是計劃機構越要成爲一個協調機構，爲小單位服務。因此大範圍計劃如國土計劃、區域計劃，應置重點於經濟問題的研究，而小單位如市鎮計劃部份則着眼於實質問題，如公共設施的處理；但經濟問題是計劃的基礎，必須使經濟穩定，都市才能順利發展。

大都市的計劃之所以必須擴大爲大都會區域計劃，其最主要原因在防止大都市的無限制膨脹，並防止近郊鄉鎮受大都市的壓力而無秩序的開發，其次由於市鄉間社會經濟關係，息息相關，許多問題必須協同解決才能經濟合理，早期若干大都會區的綜合計劃多爲解決運輸及土地使用問題而擬訂的。

但近年來美國都市計劃的內容頗有改變，亦卽除了原有的實質計劃（主要是指土地使用）外，社會計劃及經濟計劃的成份越來越重視，支加哥市 1966 年頒訂的綜合計劃卽有社會計劃之提出，許多開發落後的地區其區域計劃機關被稱之爲 “區域經濟開發計劃機關”。

都市計劃的觀念也在逐漸變更，最初認爲首都改造就是都市計劃，以後視爲超大都市的政治良策，再又着重要預防超大都市的形成，最後又認爲今日之都市計劃不再以大都市爲目標，解決大都市問題爲唯一目

標的時代已過，而以住宅問題爲中心。

如今，現代化都市的發展趨勢，已逐漸走上計劃化，都市計劃不僅爲了美化市容、整建環境、工商住的土地區分，而是一個都市未來可能的發展，分期繪出短程、中程、長程的藍圖，使今日的公私建築不致成爲明日都市發展的障礙，這一點必須使得全民瞭解，知曉都市計劃的重要性，地方政府須從百年大計着眼，訂定計劃，並依此核發建築許可，市民亦應與政府充份合作，近年來有關違章建築之糾紛，大多由於官民雙方沒有一個可資遵循的都市計劃所引起。

隨着都市化現象的加劇與人民對都市計劃認識的增進，都市計劃機構日漸增加，不僅都市如此，鄉鎮亦不例外，尤其是某些特殊地方，如風景名勝古蹟等可供觀光地區如工商業繁榮、人口增加而弊害特別顯著的地方，如投資利潤可以特別提高的地方，不僅民眾願意投資，企望計劃機構的成立，政府及學術機構亦應隨民眾的願望設立計劃機構，延攬及培養計劃人員以應社會的需要。

第四節　都市計劃發展之經過

都市計劃眞正被普遍重視是一直到十九世紀工業革命之後才開始的，計劃最早及最有系統地發展首推英國，十九世紀末英人基提斯(Patrick Geddes) 認爲都市的發展應基於人類生活的每一方面，亦卽綜合實質規劃與社會及經濟改善於一體。

工業革命起源在英國，由於人口逐漸增加，機器取代了人工，農人在農村謀生不易，都市又大量與建紡織廠，於是農夫放下鋤頭紛紛到都市謀生，以致都市人口突然大量增加，一切都市設施如道路、住宅等均不敷使用。於是投機商人開始與建簡陋的公寓出售或出租，其空間狹

小、光線不足、採風不良。甫自農村到都市工作者幾乎都只能在此停留，通常爲了貨品出口，公寓多建在港灣的碼頭附近，以便利工人就近工作。碼頭的設施、倉庫、鐵路、工廠的黑煙、汽笛聲幾乎都集中在此，於是疾病、火災、犯罪、死亡等問題應運而生。因此有識之士希望改善此種混亂局面而產生分區的構想。

　　最先產生且影響最深遠的構想是向心式都市，向心式又分兩類：第一類爲環狀，如圖 1-12。

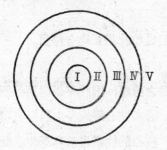

向心式都市類型之一 "環狀向心式排列"

　I. 中心商業區

　II. 過渡區

　III. 獨立工人住宅區

　IV. 高級住宅區

　V. 通勤者住宅區

圖 1-12　向心式都市（環狀排列）

共分五個環，即五個區，由內向外，第一環爲中心商業區 (The Central Business District)，第二環爲過渡區 (Zone in Transition)，第三環爲獨立工人住宅區 (Zone of Independent Workingmen's Homes)，第四環爲高級住宅區 (Zone of Better Residences)，最外一環爲通勤者地區 (The Commuters' Zone)。

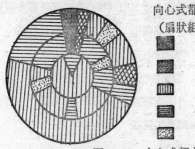

向心式都市類型之二 "扇狀向心式排列"
（扇狀組合隨都市而異）以每月月租歸類

　　　　<10元美金

　　　　10～19.99

　　　　20～29.99

　　　　30～49.99

　　　　>50

圖 1-13　向心式都市（扇狀排列）

第二類向心都市之各區為扇狀排列，扇形分配方式視各都市而異，但此地區的分配與當地每月房租費的模式頗為符合，如圖 1-13。

另一種是多重核心的構想，此理論之創始人哈瑞斯 (C.D. Harris) 和歐曼 (E.L. Uuman) 綜合了環狀及扇狀向心式的理論，認為都市土地利用的安排不一定是圍繞單一個中心，可能環繞若干分散式的中心，如圖 1-14。

這種想法反映了四個原則：

1. 某些活動需要特殊的設備。

2. 某些類似的活動會聚合在一處，因為如此相互均有俾益。

3. 若干不相干的活動會互相干擾。

4. 若干活動無法負擔它們最適合地點之房租，因此不得已而他遷。

至於核心之多寡則視都市性質而異，通常核心形成多由於歷史發展及地方的特殊活動，都市越大核心越多，核心的性質也越專業化。此都市之分區共分九類： 中心商業區 (Central Business District)，批發及輕工業區 (Wholesale Light Manufacturing)，低級住宅區 (Low-Class Residential)，中級住宅區 (Medium-Class Residential)，高級住宅區 (High-Class Residential)，重工業區 (Heavy Manufacturing)，外圍商業區 (Outlying Business District)，郊外住宅區 (Residential Suburban)，

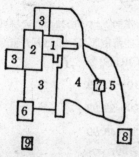

多重核心式都市（核心的安排隨都市而異）

1. 中心商業區　　2. 批發及輕工業區

3. 低級住宅區　　4. 中級住宅區

5. 高級住宅區　　6. 重工業區

7. 外圍商業區　　8. 郊外住宅區

9. 郊外工業區

圖 1-14

郊外工業區(Industrial Suburban)。

近代新鎮思想則起自豪伍德(Ebenezer Haoard)的花園市(Concept of Garden City)，在其 1890 年出版之明日真正改善之途(Tomorrow: A Peaceful Patu to Real Reform) 一書中闡明其基本目標在綜合都市及鄉村生活之優點。所設計一健康生活及工業之都市，他認爲要有健全社交生活需要有一片相當規模的土地，但也不要太大，四周有綠帶環繞，如圖 1-15 1-16。

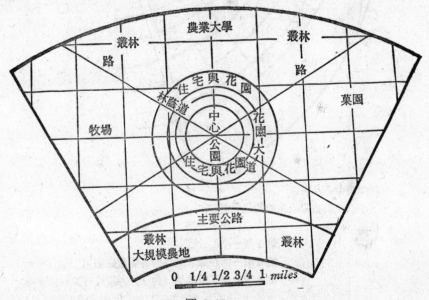

圖 1-15

花園市（及鄉村地帶）（基地選定後，方能劃出計劃平面）（1 英畝＝0.40468公頃）

都市總面積	—6000 英畝
可供都市建設面積	—1000 英畝
永久綠帶	—5000 英畝
總人口	—32000 人

他選擇了一塊 6000 英畝的扇形土地，其中 5000 英畝爲永久綠帶，包括農地、牧場、菓園、叢林，農業大學等，真正供都市建設僅

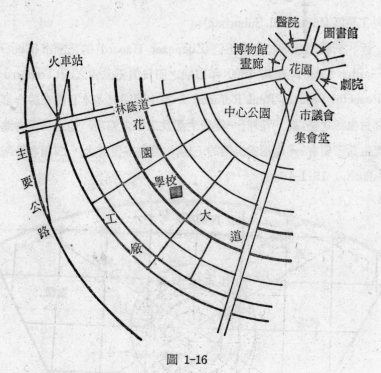

圖 1-16

花園市中心及各區
（平面規劃必須依基地的選擇而定）

花園市結構　　　　市中心—民事建築
　　　　　　　　　第1環—中心公園
　　　　　　　　　第2環—沿花園大道二旁各類型住宅
　　　　　　　　　第3環—鑲了玻璃的（房子）大廈或有蓋的散步道

1000 英畝，全部人口為 32000 人，都市主要街道為同心圓及輻射狀，市中心民事建築為中心公園所包圍，四周為各種型態的住宅，林蔭道極為寬廣，中央可設學校，住宅區又被林蔭大道分隔為二，外圍有一圈散步道作為與再外圈的工廠及倉庫區的緩衝，工廠外是 5000 英畝的永久綠帶。對外界有便利的鐵路和公路連繫，這一個大小合適的社會生活圈的土地全屬公有或託管，成為一自足自給的社區。

1922 年柯必意 (Le Corbusier) 提出明日都市(La Viue Contemporaine) 的構想——

　市中心部份為六十層之事務所大樓，密度高達每英畝 1200 人，但建蔽率只有百分之五，建在空曠的綠地上，周圍是八層樓的公寓，密度是每英畝 120 人，外圍是低密度的獨立住宅，此都市全部可容三百萬人口。都市最中心是供汽車及火車使用的運輸中心，屋頂為飛機場，主要公路皆為高架。如圖 1-17。

新舊計劃之對比

圖 1-17　柯必意—明日都市

1925 柯比意為巴黎一地區所作計劃之透視

圖 1-18　巴黎一地區計劃

　於 1925 年柯必意卽根據以上的構想從事巴黎市一地區的計劃：採用方格形的道路配置，六十層高的事務所大樓群設在近市心的空曠綠地上，過境公路與地方交通完全分離，有足夠的停車空間，但仍僅止於計劃階段未能眞正實現，如圖 1-18。

　1926 年伯瑞 (Clarence Perry) 提出鄰里 (Neighborhood) 的初步觀念,1929 年正式在紐約區域計劃及其環境委員會中正式發表其鄰里

理論，其中大致有六個基本原則：

1.主要幹道及過境交通不應穿過住宅鄰里，而應成為鄰里的界限。

2.鄰里內的道路模式應設計。並建造成囊底巷 (Cul-De-Sac)、弧形道路，以及輕質路面，如此可促成一種安靜、安全、車輛少的交通，並保全了鄰里的氣息。

3.整個鄰里的人口應足以維持一所小學（當伯瑞提出此理論時估計人口應為 5000 人左右，但當時一所小學所服務之人口僅在 3000 到 4000 人之間）。

4.鄰里的焦點應為此小學，而且應設在中央綠地之內，並與鄰里範圍內其他服務地區配合。

5.鄰里應佔地約 160 英畝，密度為每英畝六戶，如此則所有兒童可以步行上學，其步行距離最遠不會超過半英哩（約 800 公尺）。

6.鄰里中應提供商店設施、教堂、圖書館，以及社區中心，這些設施都應在小學附近，如圖 1-19。

以上的構想在 1932 年由史汀 (Clarence Stein) 在新澤西州雷明地方 (Radburn) 的鄰里規劃中發揮盡致。

他將小學設在鄰里的中央，使所有的鄰里居民均在小學周圍半英哩（約 800 公尺）的服務半徑之內，供應日常用品的小型商店中心設在小學附近，絕大多數鄰里內部的街道均採用囊底巷 (Cul-De-Sac) 或死胡同 (Dead-End Road) 以減少穿越交通，綠帶則貫穿整個鄰里，三個鄰里組成一個社區，另設一中學及一個較大型的商業中心，這些設施都在住宅步行一英哩（約 1600 公尺）的距離之內。如圖 1-21、1-22。

1932 年美國建築師萊特 (Frank Lloyd Wright) 提出廣面都市 (Broadacre City) 的構想。

實質上是一個帶狀的都市形態，萊特將工業區、商業區、住宅、社

1. 供自由發展面積爲 160 英畝，任何情況下，該鄰里單元應提供足以
維持一所小學人口的房舍，眞正的形式並不重要，最好的是從社區
中心至邊緣皆等距離。

2. 敎堂的位置可由商業購物區替代。

3. 商業購物區位於交通節點的四周，最好集聚成某一形式。

4. 社區中心，僅爲鄰里機構建築。

5. 購物中心及公寓。　　　　　6. 社區中心。

7. 1/10 面積做爲休憩及停車的空間。

8. 內部道路不超過其他特殊用途要求的寬度，便於通達購物中心及社
區中心。　　　　9. 交通節點。

圖 1-19　鄰里單元

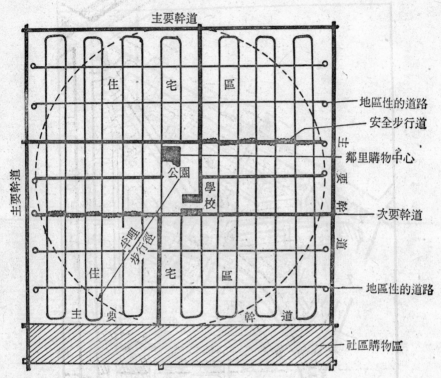

圖中標示：主要幹道、住宅區、地區性的道路、安全步行道、主鄰里購物中心、主要幹道、公園、學校、次要幹道、半哩步行徑、地區性的道路、主要幹道、社區購物區

健全的居住面積內應有：

1. 半哩步行半徑內有適當的學校與公園。
2. 採用主要幹道圍繞鄰里區，而非穿透的方式。
3. 住宅區與非住宅區的分離。
4. 通常 5,000 至 10,000 的人口，足以維持一小學的規模。
5. 一些鄰里商店與服務設施。

圖 1-20 居住生活健全的環境

交性設施以及農業區都沿着鐵路幹線和通往公路的沿線分佈，而其最大的特點是每戶佔地一英畝，雖然也有鄰里設施，但無鄰里的範圍。如圖1-23。

A 郡行政部門　　　　　　L 汽車旅舘

B 機場　　　　　　　　　M 工業區

鄰里單元規劃—史汀作

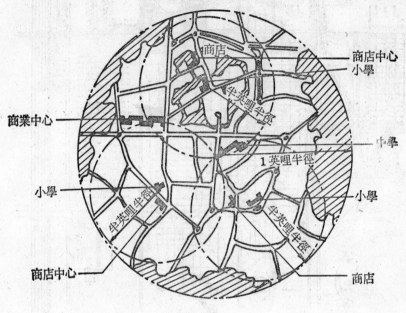

商店
商店中心
小學
半英哩半徑
商業中心
中學
1英哩半徑
小學
小學
半英哩半徑
半英哩半徑
商店中心
商店

圖 1-21

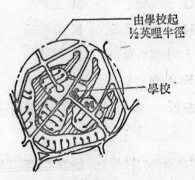

由學校起
½英哩半徑
學校

圖 1-22

平面面積爲＝平方英哩

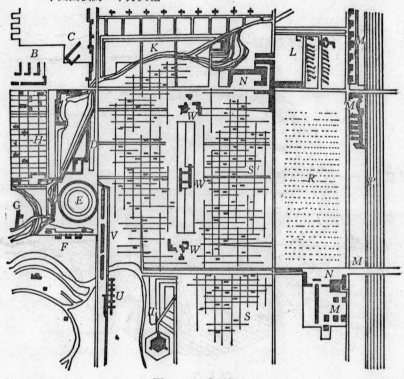

圖 1-23　廣面都市

A 行政部門	F 旅館	L 汽車旅館	S 住宅及公寓
B 機場	G 療養院	M 工業區	T 寺廟及墓園
C 運動場	H 小型工業區	N 商業區	U 研究室
D 專業事務所	J 小型農場	P 鐵路	V 動物園
E 體育舘	K 公園	R 果園	W 學校

第五節　各國的都市計劃發展

一、英　國

英國都市受產業革命的影響最大，隨着工業發達與都市膨脹，都市土地所有者多數都任意開發其土地，所開之街道狹窄不堪，所建的房屋

又甚爲密集，與鄰接房屋與土地如何配置極少顧及，結果到處發生雜亂不衞生地區，英國的都市計劃便是針對這些不衞生地區及不良住宅改善而產生的，所以英國對都市計劃的觀點是站在社會福利與公共衞生的立場，爲市民提供衞生舒適的住宅。但是英國認爲與其改造現有都市內部所引起的許多困擾，不如乾脆在郊外未開發地實施有計劃的開發，致力於理想的小都市建設較爲合宜，同時又認爲歐洲都市式的密集出租式之房屋 (Tenement House) 並不適合英國人的居住習慣，亦不足以改善不良住宅，必須以低密度的花園住宅設計 (Low Density Garden and House Type Residential Planning) 建築住宅方爲有效，所以英國都市計劃第一就限制房屋的密度，使每英畝土地上最多只能蓋十到十二戶住宅，其周圍必須保留合適的空地。

其低密度住宅設計運動的過程大致可分爲三個階段，第一是花園村 (Garden Village)，多爲企業家爲其工廠員工及其家屬所興建者，故規模較小。

第二是霍華德(Ebenezer Howard)所創導的花園市(Garden City)，認爲改善大都市的過度擁擠、過度膨脹與農村人口外溢，只有在大都市附近闢建衞星型小都市，其市中心人口必須加以限制，四周必須有永久農業地帶圍繞，全市土地爲市有，其街道計劃、土地使用、公共建築物的配置等都必須預定在計劃中。

第三則又返回花園住宅計劃(Garden Residential Planning)，例如漢姆斯得市郊 (Hampstead Suburb) 即爲最好的示範花園住宅，對各國的市郊發展計劃影響至深。

英國的都市計劃法，以處理公共衞生與住宅問題爲主要目的，早在 1875 年就訂定公共衞生法案，規定了有關之道路、建築物、綠地、排水、下水道等項目。1890 年制定有關不衞生住宅地的法令，並致力於

衛生住宅的建設。1909 年制定了住宅與都市計劃法，統一了以往所有的規定，但僅適用於正在開發中之土地或可利用爲建築基地之土地，亦卽僅適用於尙未開發之土地，後又幾經修改，於 1932 年正式定案爲都市與鄉村計劃法案 (Town and Country Planning Act)，至此其對象已不僅限於未開發地，復包括舊街市地，進而擴大至區域計劃，以謀都市與農村的健全發展，1947年又頒佈了帶狀發展限制法案，以阻止主要道路兩旁的帶狀發展。

英國朝野對都市計劃均極重視，學者專家對都市計劃之研究成就甚高，其著作之內容不僅充實精闢，理論與實際兩方面都能兼顧，故大倫敦計劃旣能取他國之長，復能實踐花園市之原理，對倫敦工業與人口之有計劃分散貢獻至巨，對現代工業化大都市之改造尤具示範作用。

二、法　國

巴黎改造計劃可代表法國的都市計劃的觀點與發展，巴黎改造是以文藝復興時期之羅馬改造計劃爲藍本，而羅馬改造又以古希臘羅馬都市計劃原理爲準，故 1854 年巴黎改造的目標是將舊市街改爲能適應現代要求的新都市，其特徵不出文藝復興時期的都市建設原則，例如：

1. 開闢寬直大路與放射型街道，連絡市內各重要地區，並對道路兩旁附近地區作有計劃有秩序的改造。

2. 使多數放射型道路集中於重要地區的圓型廣場。

3. 使重要而壯麗的公共建築物集中興建，闢廣場、公園，美化庭園以增進都市之美觀與衛生。

4. 撤除城牆改建爲環狀林蔭大道，另闢散步道。

以上原則不但對法國其他都市改造起了示範作用，對其他國家亦有重大影響，最顯著的如倫敦計劃、華盛頓計劃。

直線道路的配置、廣場公園的擴建，固爲都市改造之要素，亦爲都

市增添美觀，但此種改造政策不免爲投機者利用，使地價暴漲，本身獲得暴利，但對一般市民而言受惠有限，又徒增改良社會與改善住宅問題的困難，所以有人批評巴黎的改造，純爲統治階級與貴族着想，而對一般市民福祉，惜未充分加以注意。

三、德　國

德國都市計劃是在都市發展膨脹之前，卽預立計劃，據以實施，德國人認爲都市改造，不應該只限於都市的中心地區，還應擴及全市，尤其對市郊未開發地的發展更應注意預定計劃與事先指導，所以德國都市擴展計劃頗爲各國推崇。德國於 1874 年就頒布建築線法案，爲德國都市計劃奠定良好的基礎，它不但規定了道路的構築，規定綠地與運動場的設置，也規定了經費調度的方法。德國都市內所以有寬直可通的街路，兩旁有整齊的建築，道路舖設都要求劃一，上下水道普遍設立，此無一不與建築法嚴格執行有關。

德國都市計劃的特徵有下列數點：

1. 撤除城牆將城基改建爲寬大的環狀大道。

2. 舊市街改造除注意古蹟名勝之保持外，亦注意中心地區的衞生、現代化與美化。

3. 土地分區使用管制的嚴格實施，對建築物的用途與容積各地都有嚴格的規定，此點對都市有秩序的發展貢獻甚大。

4. 市街地開發儘量避免單純而有規則的直線道路規劃，而於不規則中參照中世紀都市發展的特徵求都市美的表現。

5. 制定都市土地公有與土地重劃政策，以利推行都市計劃事業與都市經營。

德國之都市計劃固然能使其都市之發展井然有序、便利與舒適，但以都市的地價而論，仍不免有投機者從中取利，以致類似英國之獨立風

格的住宅極爲少見，而兵營式的密集公寓則佔多數，這也是値得注意的住宅問題。當局有鑑於此，乃頒佈新住宅法，規定住宅不得自由興建，必須依照土地分區使用規定，嚴格管理，同時也規定都市計劃不僅止於建築用地，也包括遊憩地運動場的配置與庭園綠地的保留與擴建，並爲促成人口分散，以消除市內不衞生的密集不良住宅，建設健全社會，並順應國土計劃及區域計劃之實施而擬訂。

四、美　國

美國早期因爲地廣人稀，在開發殖民地時期的都市大多於事前預定計劃，但多不顧地形，不考慮都市位置，在山谷間在丘陵上都作機械式的矩型街道計劃，所以被人批評爲不切實際及最拙劣的都市計劃。

但是另一方面，在十九世紀之後，仿照巴黎改造的美國若干都市改良計劃，在矩形道路系統內加入斜線道路，並儘量拓寬路面，改善居住環境，並且於都市中心地區作了市心計劃，構築重要而莊嚴的公共建築物與廣場，以期達到都市美化與交通便利的雙重目的。

美國都市計劃的重點在交通設施，尤其在汽車交通發達之後更爲顯著。社會改善計劃與公園系統、遊憩設施方面，由於計劃規模龐大、設施完備，故頗爲成功，尤其在市中心的美化與公園系統的整建上所作的努力，深獲各國讚許。

値得一提的是起初美國都市計劃工作多由公園技師擔任，由公園計劃爲出發點，所謂公園系統是爲其特徵，對綠地與人口關係作綜合之考慮，將所有公園遊憩地連貫爲一體，成爲有機的公園系統計劃，維護鄉村原野風景並以放射型公園大道連接鄉村。

隨着工業的發達與人口都市化的潮流，美國也和歐洲各國一樣，制定了土地分區管制條例，並普遍推行區域計劃、大都會計劃、州郡計劃，各地因此紛紛成立都市計劃機構，政府不遺餘力地宣導都市計劃對民衆

的利益，所以人民參與都市計劃的興趣非常濃厚，協助執行都市計劃也非常熱烈，此種精神在其他國家實屬少見。

第六節　促使近代都市發展的動力

社會經濟的發展，使得從事第一次產業（農、漁、牧等）的人口比率減少，轉而從事第二次產業（工業礦業）及第三次產業人口（交通運輸及服務業），尤以第三次產業人口幾乎全部集中於都市中，故在都市中需要大量的事務所空間。在都市可以獲得較好的敎育，較多的就業機會，較佳的娛樂設施和較多的選擇機會，在人口自然增加及社會結構變異的雙重壓力下，都市化的加劇成爲無可阻止的潮流。

工業技術的進步，直接影響都市發展的趨勢，在交通方面人們最初靠步行，所以活動範圍有限，漸漸開始懂得利用獸力及以馬車代步，使得通達距離加長，都市的範圍也隨之擴大，煉鐵方法的改進，可以大量生產用以工程建設上，因此建築物及橋樑等的規模大增。

電話的問世，使人面對面傳統的關係改觀，兩人相隔數里之外亦可交談，使都市發展有了新的突破。愛迪生發明了電燈，使都市大放光明並且有了夜生活，刺激了娛樂事業，也提高了商業價值。電車的出現使都市的領域沿着軌道如章魚鬚般急速的向市郊延伸，也促進了軌道兩旁土地的繁榮與都市化，郊外電車終點站更成爲引導開發的火花。接著倫敦的第一條地下鐵路通車，交通由地面延伸到地下，在交通發展史上邁進了一大步，紐約安裝了第一部電梯，都市開始全面立體化而向高空發展，從電話發明到電梯發明前後不過十二年 (1877—1889)，都市的改變超過到以前幾世紀的變化，加上營造技術、材料及機械的進步，建築物成長的速度也增加了幾十倍，如今汽車問世、電視出現、電腦發明使今

後都市的發展有大都會 (Metropolitan)、區域都市 (Regional City)、互帶都市 (Megalopolis) 以及環球都市 (Ecumenopolis) 等出現，恐將超越我們的控制並出乎我們的想像。

第二章 都市計劃之目的與過程

第一節 都市計劃之目的

　　計劃對都市提供一個指導，引導該市的發展以促進居民的衞生、安全、福利和便利，將各種複雜的都市土地利用予以適當的組織與配合，指出一個成長和變化的過程，顯示一都市所追求的目標、形式與風格，也顯示爲達到追求的目標所採取的政策。它能對適當的改變有所適應，並且爲保持其功效，應予繼續不斷地審查及修正；計劃指導如何爲促進人民社會與經濟福利而作的實質發展。

　　都市爲一複雜之有機體，由個人或團體在一定的土地上，某一時間的活動；其影響有如在水池中投下一塊石子後，激起無數漣漪四散出去，許多人的活動，（這些活動包括居住、工作、交易、求學、娛樂等等），就像許多石子投入水中，以致漣漪互相干擾（表示出人與人活動的關係），而計劃的目的在造成這交互影響的干擾減少到最低程度，故由道路及其他運輸路線、通訊路線等聯繫這些活動的場所。爲避免各活動有太多的干擾，以致產生土地使用分區，及分區管制等等條例的限制。

　　計劃最終之目的在促進都市人們的幸福，提供更舒適、更衞生、更便利、更有效、更美好的環境，由此可見都市計劃並非單純的工程問題，亦非少數人可以決定的，必須集合社會學家、經濟學家、政治學家、生態學家、工程師、建築師、景園學家，及規劃師……的智慧與經驗，以及全市市民的參與，使全市之實質環境達到和諧一致的建設與發展，運

用最有效的方法提高經濟價值，穩定土地利用，促進工商業發展，改善公共設施，指導並控制一個完整的生態系統，給予市民較好的生活環境，維持公共安寧以增進市民之福利。

一般都市計劃的目標 (Objectives) 可列舉如下：

1. 預測未來的需要，提供不同形態土地使用的適當的位置以及合理的相互關係。
2. 保留適當的空間在適當的位置作為運輸系統及公共設施系統安置之用，以服務人與貨的暢通。
3. 分析各種自然資源，以及將它們計劃作適當的用途。
4. 保護有價值的地面或地下資源，避免作無謂的提取。
5. 保留現存的水資源以備不時之需。
6. 安排適當的綠地並保持其自然狀態供人類或其他生物利用。
7. 立法以保證以上之目標不被侵犯。
8. 不斷的評估以上目標之適切性。

故我國都市計劃法中說明都市計劃係指在一定地區內有關都市生活之經濟、交通、衞生、保安、國防、文敎、康樂等重要設施，作有計劃之發展，並對土地利用作合理之規劃而言。

第二節　制訂都市計劃的程序與步驟

制訂都市計劃必須先確立目標，經各方面的調查，包括過去現在及今後的趨勢，作客觀之分析，研究判斷而制定初步計劃，經過立法後公佈施行，再由實施現況資料回到計劃準備階段而成為一閉鎖的循環圈。

蔡維斯敎授 (Prof. A.S Travis) 提出一套詳細完整的都市規劃程序循環圈如下：

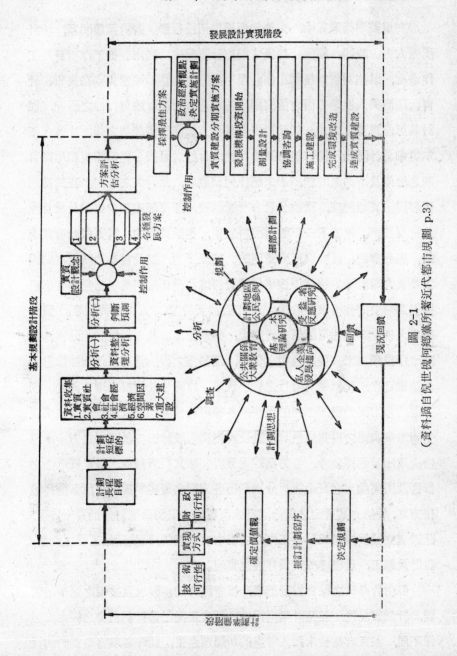

圖 2-1

（資料摘自倪世槐所著近代鄉鎮市都市規劃 p.3）

在規劃準備過程中，先決定要採取何種行動，針對何類問題，估計所需人力、時間、經費，然後才擬訂計劃程序，列出詳細工作項目及工作進度，以控制整個規劃工作。程序擬訂之後應即確定規劃在實質、社會、經濟與人性等方面之價值觀，並透過技術及財政可行性之研究，探討其可能實現之方式，如此對規劃實現方式作初步瞭解之後，才進入基本規劃設計階段，擬訂規劃初步目標，目標之研擬必先明瞭規劃地區目前之地位及遭遇之問題，未來應作何種發展，及發展之方向。在對當地情形經過實地勘察，徵詢公眾有所認識後，即可確定初步規劃長程目標及短程目標。接着下一步驟為資料搜集，包括實質的、實質與社會關連的、純社會的、社會與經濟關連的、純經濟的，以及規劃地區之空間因素及重大建設等。究竟應搜集何種資料以及搜集到何種精密程度必須根據規劃需要的前提來作取捨，方不致浪費時間、人力及費用等。資料搜集之後並非立即可應用在規劃上，必須先加以整理、統計、分析、判斷，作為預測未來發展趨勢之依據，經預測之後，當可以此依據修訂初步計劃目標，提出確切可行之發展政策，同時依此研擬若干不同之計劃方案，各方案乃根據不同的政策，各種可能預測與實質環境限制而來。受過專業訓練之規劃師憑其學識及規劃構思設計出各種可行之方案，以供決策階層選擇參考，各方案經過分析評估其經濟效益，對社經活動之影響及所需投入之資金後，分別列出各方案之優劣點提供決策者選擇最佳方案，最佳方案選定之後透過行政與經濟之限制而制訂分期實施方案，建議成立發展機構或分派工作給各現有有關機構，隨後開始工程之測量，設計及施工，最後達成實質建設之實現。

但由於今日之社會為動態者，經常隨時間、觀念及技術之進步而改變，計劃實現後，甚至計劃過程中，社會現況已與計劃初步之假定或想像不同，並且有當初未列入考慮的新問題產生，此時必須將新變動的資

料回輸，再納入計劃準備階段，重訂計劃，而成一連續不斷之循環過程，同時在整個循環過程中，時時應輔以都市計劃理論之研究，利用大眾傳播建立良好之公共關係，讓居民有參與計劃各階段之機會，同時並應隨時察觀及研究私人企業投資之趨向及計劃受益者之反應，如此計劃成一綜合體，其通用性與實現之機會亦必將提高。

下表爲台北市都市計劃作業程序，可供讀者參考研究。

台北市都市計劃規劃作業程序圖

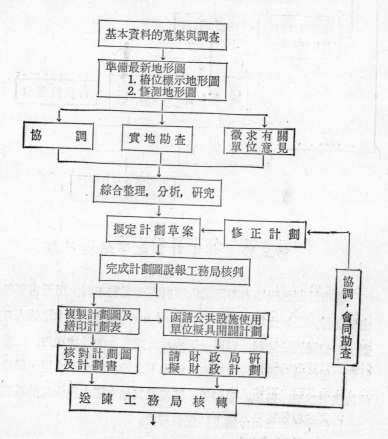

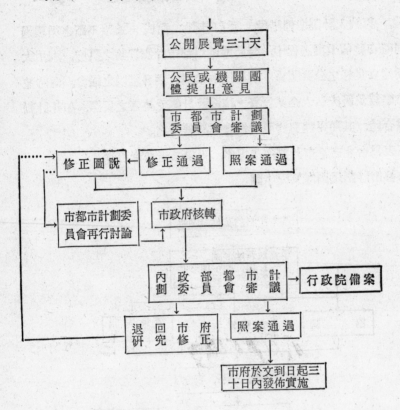

公開展覽三十天

公民或機關團體提出意見

市都市計劃委員會審議

修正圖說　←　修正通過　照案通過

市都市計劃委員會再行討論　　市政府核轉

內政部都市計劃委員會審議　→　行政院備案

退回市府研究修正　　照案通過

市府於文到日起三十日內發佈實施

第三節　都市計劃之等級與種類

都市計劃雖因地方不同或內容有異而名稱不同，但通常都包括三個主要部份，即1.土地使用計劃 (Land use plan)，其中包括人口密度計劃，2.交通運輸計劃，包括一切運送人與貨物的設施在內，3.公共設施計劃，包括遊憩設施、自來水、雨水下水道、衛生下水道、學校、垃圾的收集與處理，墓地、殯儀館、醫院及其他有關市民大眾的重要設施。

計劃的種類約可分為下列幾個層次。

一、國土計劃 (National Landuse plan)

此爲對整個國家之人口、產業、實質設施及天然資源在地理上的配置，透過土地利用，協調經濟發展計劃與社會建設計劃，謀求有關實質設施之配合發展。　國父所創之實業計劃卽屬此一類型，當前我國國土計劃爲台灣地區綜合開發計劃，此計劃與國家經濟發展計劃、社會建設計劃及國防建設計劃共同構成國家最高階層建設計劃。

二、區域計劃　(Regional Plan)

區域計劃爲一國的第二級計劃，介於國土計劃與都市計劃之間，其目的爲促進一特定地區內土地及天然資源之保育利用，人口及產業活動之合理分布，以加速並健全經濟發展，改善生活環境，增進公共福利，因此其內容將包含人口合理分佈計劃、土地使用計劃、交通運輸系統計劃、遊憩設施系統、公共設施系統計劃，現分述如下：

計劃體系

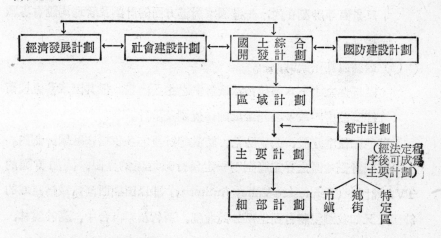

(1) 人口合理分佈計劃

區域中心都市循過去發展趨勢，往往人口過度集中，密度偏高，如任其繼續自由發展，都市環境將破壞殆盡，因此中心都市過密人口及未來新增人口必須合理分佈於各鄉鎮，或建立新衞星市鎮

予以容納，故必須制定政策配合土地使用，交通系統及公共設施計劃，始可實現。

(2) 土地使用計劃

區域土地使用計劃之首要步驟在分析及預測未來土地使用之趨勢，根據預測之人口、社經活動之相互關係及地理環境，分別指定都市發展中心，或擴大舊市鎮，或建新市鎮。

(3) 交通運輸系統計劃

此計劃包括區域內公路及鐵路幹線系統、機場及港口位置、大衆運輸路線及捷運系統等計劃。

(4) 遊憩設施系統

由於國民所得提高，工作時間縮短，戶外遊憩活動空間之需求已越來越迫切，區域計劃內之遊憩系統包括國家公園、區域公園及風景區等計劃在內，先進國家對這方面的計劃及管理均設有專職機構。

(5) 公共設施系統計劃

區域性之上下水系統為區域計劃之主要內容，但其因牽涉之技術範疇較廣，故多委託工程師作規劃及設計。

其他如住宅建設、公害防治、防洪等計劃亦多包括在區域計劃內。

區域計劃地區之界定範圍不一定為行政地區的界限，例如美國的 TVA 計劃 (Tennessee Valley Authority) 即以田納西河流域為區域的範圍，又如我國現將台灣地區分為北部、新竹苗栗、台中、嘉義雲林、南部、宜蘭、東部等七個區域。

三、都市計劃 (City Plan)

一般都市之計劃即以都市計劃為名，其內容與主要計劃或綜合計劃相同(容後章詳述)。我國大部份市鄉鎮的都市計劃不再分主要計劃與細

部計劃而只有一個計劃，並卽以都市計劃稱之，其內容較主要計劃爲詳盡，但比細部計劃粗略，通常計劃圖之比例尺爲三千分之一。

就狹義而言，我國都市計劃分爲三種：

1. 市（鎭）計劃：卽首都、直轄市、省會、省轄市、縣（局）政府所在地及縣轄市、鎭，其他由內政部或省政府依法指定之地區應擬定之市（鎭）計劃。

2. 鄉街計劃：卽鄉公所所在地，人口集居五年前已達三千而最近五年內已增加三分之一以上之地區；人口集居達三千，而其中工商業人口占就業總人口百分之五十以上之地區，其他經省、縣（局）政府依法指定之地區應擬定之鄉街計劃，以上所謂集居之範圍爲間隔在三百到五百公尺以內才視爲同一集居地區，同時人口在二千五百人以上時每千人有二十五家以上之商店，或人口在五千人以上時每千人有十五家以上之商店者。

3. 特定區計劃：

爲發展工業或爲保持優美風景或因其他目的而劃定之特定地區，應擬定特定區計劃。

四、主要計劃 (Master Plan)

在我國稱主要計劃，日本稱基本計劃，法國稱指導計劃。

源自英國，專指新市鎭或擴張都市的結構圖，但後來泛指都市實質發展所擬的計劃。根據美國都市計劃學家解釋"主要計劃爲準備都市將來規劃的總計劃，它要顯示現有的與計劃的道路、公園、水路、運動場、車站、以及其他公共建築物或其他在都市地圖上可見的土地使用，因此它必須經過都市計劃委員會採用並視爲對公共改良事業的建議指導，也必須是一種理想的計劃，更必須是計劃委員會認爲可能實施的計劃。但不是一種永久固定的計劃，爲了能適應都市的新開發，爲了能與

都市必定要變更的新發展和新需要並駕齊驅起見，它必須具有彈性，並可以修改。通常比例尺爲五千分之一或一萬分之一，但外國近年來已不再使用，而改用綜合計劃一詞。但我國仍繼續沿用，若干大都市如台中市、台南市仍先公佈主要計劃書及主要計劃圖，作爲擬定細部計劃 (Detailed Plan) 之準則，但大部份市鄉的都市計劃不再分主要及細部計劃，而只有一個計劃。

　　根據我國之都市計劃法中規定主要計劃書應分別表明下列各事項：

1. 當地自然、社會及經濟狀況之調查與分析。
2. 行政區域及計劃地區範圍。
3. 人口成長、分布、組成，計劃年期內人口與經濟發展之推計。
4. 住宅、商業、工業及其他土地使用之配置。
5. 名勝、古蹟及具有紀念性或藝術價值應予保存之建築。
6. 主要道路及其他公衆運輸系統。
7. 主要上下水道系統。
8. 學校用地、大型公園、批發市場及供作全部計劃地區範圍使用之公共設施用地。
9. 實施進度及經費。
10. 其他應加表明之事項。

　　前項主要計劃書，除用文字、圖表說明外，應附主要計劃圖，其比例尺不得小於一萬分之一，其實施進度以五年爲一期，最長不得超過二十五年。

五、細部計劃　(Detailed Plan)

　　泛指主要計劃範圍內一部份地區作更詳細的實質計劃。

　　主要計劃之擬定僅爲計劃過程之第一步驟，爲便利今後計劃實施起見，復根據主要計劃訂定細部計劃，例如主要計劃中幹線道路系統必須

另以主要道路予以補充，此等主要道路之路線應以全市性而非以社區性或鄰里單位性因素加以認定，而被幹道分割所形成之地區單位正適足爲細部計劃之基礎，所有建築並不能根據主要計劃而建築，而須根據細部計劃，因細部計劃中對次要及出入道路、基地界線、公園綠地、人行步道、學校及其他公共設施均有詳細的劃定，此細部計劃即爲分區管制之基礎，在分區規則內，更明確規定建築物許可的容積大小以及使用的性質等。

需要擬定細部計劃之地區應包括中心商業區，及其附近之行政與文敎區，在擬訂時，需對中心商業區目前及今後之機能、所需之空間、建築物之構造及形式、道路、停車場及其他公共設施作詳細之研究，根據此研究再予分別擬訂中心商業區，短期改善及長程重建所需之細部計劃，以及分區管制規則等。附近之行政區及文敎區，以及優先發展或更新地區亦需擬訂同樣的細部計劃及分區管制規則……由幹線道路（或主要道路）系統所分割之地區可作爲細部計劃之單位，計劃者應對每一單元內現有建築加以評估，何者保留，何者可加以拆除重建；道路系統亦如此，雖然大多數路面均代表微末之公共投資，但必要時得予改變，過小及過淺之街廓應予合倂爲較大的街廓，對現有計劃中的公用設施包括全市性及地方性者均須加以同樣之評估。

細部計劃在英美稱之爲詳細發展計劃 (Detailed Development Plan)，或土地細分 (Land Subdivision)，或詳細設計 (Detailed Layout Design)，我國近亦有人擬改譯細部計劃爲詳細計劃，因爲主要計劃是都市長期發展計劃的輪廓及重要綱領，而細部計劃則指其中某地區單位的細節之短期開發設計，所以與人民權益有直接關係的是細部計劃而非主要計劃，雖然細部計劃不能違背主要計劃之精神而單獨決定。

我國都市計劃法中規定細部計劃應以細部計劃書及比例尺不小於一千兩百分之一計劃圖就下列事項表明之：

1. 計劃地區範圍。

2. 居住密度及容納人口。

3. 土地使用分區管制。

4. 事業及財務計劃。

5. 道路系統。

6. 地區性公共設施用地。

7. 其他。

細部計劃與鄰里住宅單元計劃，其範圍與性質縱有不同而其計劃原則並無二致，故兩者可互為參考。

六、綜合計劃　(Comprehensive Plan)

綜合計劃具有三個特性，卽具綜合性、一般性、長期性，綜合性指包括一市鎮的全部地區及該市所有與實質發展之有關機能在內，一般性指該計劃僅包括綱要性的政策與建議，長期性指引導未來二三十年的發展，亦稱為一般計劃 (General Plan)。綜合計劃乃是都市的一套完整的總計劃，為求都市整體實質環境、經濟環境、社會環境，能有條不紊地研究、設計和計劃，對主要的土地使用，各種公共設施及運輸網等提出概略的模式，並期能達到發展成長的目標。

綜合計劃是依據公正而徹底的研究才制訂的，以避免武斷及偏私的作法，就計劃技術而言，綜合計劃的內容可包括以下五種計劃：

1. 土地利用計劃 (Land Use Plan)：

　　a. 表明住宅、工商業區所必須的主要地區及其關聯。

　　b. 表明學校、商業中心、社經中心的位置。

　　c. 表明市政、商業、文化上所必要的市中心主要地區。

　　　至於建築地區其他計劃則屬細部計劃，故不必列入。

2. 交通運輸系統計劃 (Transportation System Plan)

a. 表明如何連接各發展地區與地域全體的主要道路系統。

b. 表明火車站與支線對市中心與工業區的關係。

c. 表明公共運輸路線。

d. 表明主要人行道與自行車道。

3. 公園綠地系統計劃 (Park and Open Space System Plan)

a. 表明都市內部公園綠地及其四周的農業區。

b. 表明如何配合地形而設定自然景觀區及其系統，並說明何以為遊憩觀光而必須保存的理由。

4. 公共設施計劃 (Public Utility Plan)：表明公共設施的位置與配置。

5. 重要設施計劃 (Building Site Plan)：表明重要設施的位置與配置。

七、綱要計劃　(Sketch Plan)

泛指概略性之計劃，含有草案之意，是為一綱要性初步構想，尚未定案，待修正後則成為主要計劃或綜合計劃，如台北市綱要計劃 (The Preliminary Sketch Plan For The City of Taipei)，其功用在提供政府官員、都市計劃專業人員、新聞界以及一般社會人士瞭解在規劃與建築一更完美之都市時所涉及之事項與問題，並提供政府參考於建設新都市中為達到預期發展模式所必須採取之措施，故僅具參考價值，而無法律上之強迫性。

八、社區發展計劃　(Community Development Plan)

一社區 (Community) 包括若干個鄰里單元(Neighborhood Units)集合構成的特定地區，其人口規模約在兩萬以上，設有中學一所和商業中心一處，其大小應正適於配置一較大的公園和遊憩中心，因此社區計劃介於都市計劃與鄰里計劃之間，其目標各國意見幾乎一致，即不僅着

重於住宅地的安全和便利，且對居民的社會生活着重精神的結合，社區構想不僅用於新都市建設時，就是既成的市街地實行計劃改造時，也視社區爲一計劃單位，而考慮擬定主要計劃 (Master Plan)。

依據 "都市模式" (Urban Pattern) 一書之著者加利安 (Arthur B. Gauion) 和艾森納 (Simon Eisner) 的觀點認爲社區計劃的主要目的是在爲社會準備實質環境的發展，爲區內居民生活和工作的需要而服務，這是一個綜合性的計劃，據以指導社區成長與更新，每個社區所必須解決的需要不同，因此各社區的計劃亦不相同，但構成計劃至少有下列六項要求：

1. 土地使用計劃：必須顯示社區將來土地需要並指定將來供住宅、商業、工業，與其他公共目的土地之地點與範圍。

2. 重要道路計劃：凡既成或計劃的重要道路系統（其中包括進出有限制的局部道路、主要及次要道路），均必須分別設計。

3. 社區公共設施計劃：表明既存、計劃的學校遊憩地區以及其他重要公共設施的地點及種類。

4. 公共改良事業計劃：指明並建議爲達成社區目標所須改良的事業與實施順序。

5. 土地使用分區條例與圖說：擬定條例並指明各種使用地區，以管制土地使用與建築物高度、使用及建蔽率等等。

6. 土地細分管制規則：制訂土地開發標準，訂明劃地大小與配置並規定公共設施與街道改良，藉以指導土地開發，能符合綜合性計劃之要求。

依上所述，可見社區之規模類似小型都市，其所擬訂之主要計劃與都市計劃大同小異，所以就計劃理論與實際而言，社區計劃與一般都市計劃之原則並無不同。

近代西方國家正提倡"社區組織與發展工作"(Community Organization and Development)，內容包括兩方面：其一，在經濟落後地區推行民間福利建設，稱爲 "社區發展" (Community Development)，其二，在現代化都市推行福利組織，稱爲 "社區組織" (Community Organization)，這是由政府與民間共同工作的，也是國際合作的重要設施之一，並正式定名爲 "社區發展" 又分國家與地方社區發展兩方面，以國家社區發展來說，社區發展是經由社區民衆自覺自動的參加而促成社會經濟社會進步的過程，它的目的是求增進民生福利，必須運用以下缺一不可的兩種力量：第一是社區人民有合作互助與吸收新的生活方式的機會和潛能。第二是由世界合作與各國政府及社團的技術和經濟援助來完成它。從性質來看，可知其內容是建立多目標計劃，共同致力地方的社會福利、民生建設、地方公益、家庭指導等等，而在都市方面的 "社區組織" 則注重在社會服務、各種福利、現代建設、社會救助等項。

九、鄰里單位計劃 (Neighborhood Unit Plan)

1929 年美國人伯里 (Clarence Perry) 首先提出鄰里單位計劃的理論，在 "紐約與其周圍的區域計劃報告" 中說明了他對於住居地區計劃的理論，他認爲這種理論最適合於機械時代的生活要求，他的計劃單位以一個小學校爲中心，人口則以合於一個小學校兒童人數爲度，面積則隨人口密度而異。

其主張每一鄰里單位計劃如次：

1. 鄰里住宅區中的小公園與遊憩設施等系統，必須視住宅區之需要而規劃。

2. 鄰里範圍內的小學與其他的公共設施，必須集中於其中心地點而適當作配置。

3. 鄰里中的一個或若干個小商業區必須配合交通線而規劃之。

4. 鄰里住宅區的周圍必須以幹線道路環繞。

5. 鄰里單位中必須有特別街道網，即小街道網的設計，所有的道路負擔適度的交通量，使能圓滿暢通，對穿越交通的利用亦應有適當之考慮。

依據以上構想而設計的鄰里單位才能確保鄰里生活的安定，同時小學兒童通學，不必穿越交通頻繁的幹線道路，家庭主婦日常生活圈亦能確保在安全而便利的範圍中，並購得日常生活用品。

此理論廣被採用，我國住宅區設計時亦多仿效，鄰里住宅區人口之規模以能容納八千人左右為標準，其主要設施以小學校為中心，再配置二至四處小型商業區、郵局、診療所等，小型商業區內有市場、日用品店、藥房、飲食店、理髮店、洗衣店等。

此一構想與英國的花園市的觀念互相呼應。

第四節　都市計劃之機構

由於近代工商業之日趨發達，人口日趨集中，使都市計劃工作日趨重要，德威 (Rexford G. Togwell) 早於三十年前即建議將「計劃」之地位與政府結構中的三個主要權力——立法、司法、行政——平行，成為政府第四個重要權利。

根據研究，都市計劃組織的演進可分六個階段：

一、最初僅為當地士紳非正式的集會，討論有關地方發展問題。

二、演進到公民委員會階段，公民在規定時間內開會，討論地方發展問題，但此時專業化的計劃人員，仍未產生。

三、成立都市計劃委員會，並為政府組織之一部份，委員會的委員多由公民所選舉的代表中產生，開始類似立法等活動，但行政力量

仍然很小。

四、由於都市計劃問題之日趨複雜，計劃委員會為解決若干技術性或專門性問題，便設置專任之技術或專業之幕僚人員，直接對委員會負責。

五、近代都市計劃處之形態，在美國的市政府中頗為普遍，尤其是强有力的市長制或市經理制，行政單位在其嚴密的指揮監督下發展各種方案，因此都市計劃遂成為行政首長的幕僚功能，而成立一個單獨的處來主管都市計劃業務，至於計劃委員會則成為一種審議、研究與協調性的組織。

六、晚近都市計劃組織的趨勢，成立「都市發展處」，便都市計劃方面的決定力量更為削弱。

因此專家們進一步主張以臨時性公民顧問委員會或工作小組來代表都市計劃委員會，就都市計劃組織的發展趨勢而言，頗有可能。

一般而論，都市計劃的審議功能在都市計劃委員會，其執行或行政功能則屬都市計劃處，至於都市計劃委員會的職掌範圍及權責則各都市均有不同，大致可分以下四類：

一、獨立的計劃委員會：發源於志願之公民結社，其目的在求委員會之建議能盡量客觀中立，委員人選多對都市計劃具有興趣之工商界人士或專業人員，委員則由市長或議會派任，通常訂入計劃法中，較大都市之計劃委員會通常另聘有專任之技術或專業人員，其為直屬都市計劃委員會，而在市政府之行政組織之外。直至今日此種獨立之委員會形態已被認為缺乏有效之推動力。

二、顧問性之計劃委員會：獨立性委員會之專任技術人員直接委員會，顧問性委員會之專門技術人員則與其他各局處同隸屬行政首長，故顧問性委員會在職責上多屬於對計劃部門之顧問諮詢或審議性

質，甚至美國有些都市只設計劃處而無委員會，由於計劃處直屬行政首長，因此事權統一，指揮靈活，被認為都市計劃組織中最有效者。又有些都市為促進計劃單位與行政單位間之協調，另設有發展協調人員 (Development Coordinator) 專司其事。

通常計劃委員人數有法令明文規定，委員必須在該地的政治、經濟、社會、文化方面佔有重要地位者，以代表各界的利益，但委員不得在本市任公職，如委員不盡職時委員會可經公聽程序將其免職，委員為任期制，皆為義務職無薪金，但可支領車馬費及其他公務開支。

委員會為順利推行計劃起見，可向各級政府有關部門取得必要之資料，並聽取專家及計劃人員之意見，以對該市之現況及土地可能擴展情形作審慎詳盡之研究，發展計劃之目的在指導與協調該市之發展，以符合該地目前及未來促進公共衛生、安全、秩序、道德、大眾福利及經濟發展之需要，委員會之職責如下：

1. 調查、研究與估量有關該地區在經濟、社會與實質方面發展事項。

2. 針對該地區在經濟、社會與實質方面最有效之發展，而擬定發展計劃或建議。

3. 為尋求該地在經濟、社會與實質上最有效之發展起見，該市應盡力與中央（聯邦）、省（州）或其他有關之政府機構密切合作，以順利實現計劃。

4. 為避免與鄰近地區之計劃發生衝突，應事先與鄰地協商。

顧問性之都市計劃委員會由於委員來自地方各階層，一方面可集思廣益，一方面又可協調地方利益，另設業務單位之計劃處，羅致都市計劃專家，負責都市計劃之設計管理與執行，故多為美日都市所採用。

三、計劃與發展聯合組織：都市計劃與都市更新一向由兩個不同的機構來主持，但多年來由於兩者之間不盡協調而影響都市發展，所

以晚近若干地方政府基於兩者之目標均係對實質環境的改進，乃成立了一種計劃與發展的聯合組織，因此都市之發展可考慮更為廣泛的計劃，同時使計劃人員更能測驗與瞭解計劃之成效，此種類型的都市計劃組織亦使都市計劃與都市發展能密切配合，而收事半功倍之效，所以在市政府組織內設置市發展處 (Department of City Development)，其工作包括公共住宅之建築、市區之再發展、有關市區發展法令之執行、市不動產的管理，及都市計劃。原有的都市計劃委員會、住宅建築及市區再發展等機構仍然保留，而僅成為市發展局長的顧問，市發展處直屬市長，與其他各局、處同對市長負責。

四、行政性的計劃委員會：如前所述，有人認為應將「計劃」與原有立法、司法、行政三者均視為構成政府主要權力，所謂行政性的計劃委員會乃指委員會幾乎具有行政機構的特性，包括研訂、採納及執行計劃與法案，並有類似立法之權力。

　　以波多黎哥所建立之都市計劃委員會為例，雖然「計劃」尚未能與立法、司法、行政三權具有相等的地位，但已打破過去傳統，成為最有權力的計劃委員會。

　　現代都市計劃機構公認有兩種特色：一為實質發展的加強，一為幕僚工作的重視，所以現代都市計劃機構活動一半是業務性的，一半是幕僚性的，不論計劃機構屬何種形態其主要工作不外乎以下五點：

一、對於社區內實質社會、經濟的特性之剖析。

二、參與發展之指導，並與計劃執行之工作息息相關。

三、對於有關都市發展之土地區分與土地使用政策之研訂與執行。

四、對行政首長在都市發展、都市計劃與土地使用方面提供意見，或供諮詢。

波多黎哥計劃委員會組織系統圖

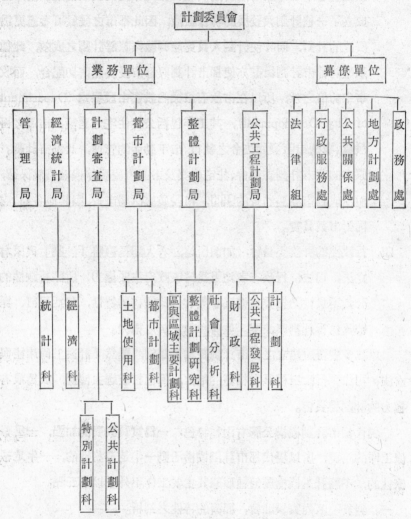

五、對於社區發展之方向或特定計劃，協助作正確之選擇或建議。

都市計劃組織的功能可分七點：

一、建立社區發展之目標。

二、從事市發展計劃與成長之研究。

三、研擬發展計劃或發展方案。

四、增進市民對計劃之瞭解與接受。

五、對其他政府部門或私人團體提供技術服務。

六、對於有關市發展各項活動之協調。

七、土地使用控制之管理。

都市計劃組織在近代都市發展中佔有極重要之地位，故都市計劃組織之形態如何能有效達成發展都市之目的，逐成為市政專家所共同注意研討的問題，以下是都市計劃組織可能的趨勢：

一、都市計劃中之設計、考核及執行密切配合，無論任何計劃之組織形態如何，都市計劃委員會均必須具有審議與考核之權責，如計劃機構直屬於委員會，雖可收超然與中立之效，但委員會必須與行政首長之間，取得密切之合作，如計劃機構隸屬行政首長，雖對計劃之研擬與執行較為有力，但亦必須使計劃機構與委員會相輔相成，協調配合。

二、委員會之委員人選儘量擴大其代表性，其產生之方式有公民選舉者，有行政首長遴選者，有經首長提出獲議會同意後派充者，亦有經議會直接推選者，但不論其產生方式如何，均必須擴大委員們之代表性。

三、都市計劃宣導工作之加強，政府各種工作中，以都市計劃工作與人民的關係最為密切，因此如何增進人民對本地區都市計劃之興趣、瞭解、合作與支持，逐成為都市計劃機構之重要工作，其最具體的事實即為公聽會制度的普遍推行。

四、委員會儘量減少行政及半司法性等之瑣事，委員會之主要職責是為都市發展目標與政策之研討及計劃之審議與協調，至於日常行政工作應儘量移歸專業人員處理。

第三章　計劃前之研究

　　一個綜合性的計劃將包容許多重要的提案，以及對地方居民的福利和生活狀況的建議，所以它必須依據合適的資料及完整的事實。

　　資料的收集是計劃制定的開始，亦是最主要的步驟。計劃制定之初，必須先對計劃區域有一初步的認識，因此收集與計劃區域有關的實質建設、社會經濟、政治組識、自然環境與人民意願等各項資料，成為計劃程序開始的必備工作。因計劃對象及目標的不同，所應收集的資料範圍與種類亦不盡相同，現概略分述如下以供參考：

　　自然環境：計劃區域的地理環境、地形、地質與土壤以及氣候等。

　　人口：歷年人口數與成長、人口分佈與密度、人口組成與特徵、通勤人口以及人口移出移入的資料。

　　土地利用：土地使用現況、地價資料、土地檔資料及公、私有地調查等資料。

　　建築物：建築物用途、層數、構造、屋齡、建材等現況，與其四周環境之情形等。

　　經濟：將經濟活動分第一、第二、第三次三種產業活動，分別就各次產業所包含的種類、數量、規模、分佈、區域……等收集。

　　交通運輸：道路分佈、里程、路寬及路面狀況、交通量、旅行時間及起迄點的調查、交通事故的調查、鐵路分佈、里程及運輸量，港口分佈、里程及運輸量，機場分佈及運輸量、交通運輸用地面積、停車設備、平交道、水上運輸，以及公共運輸設施等。

　　遊憩設施：有關自然美景、名勝地及文化古蹟等資料、現有公園、

綠地、園道、運動場、寺廟、兒童樂園、動物園、植物園、溜冰場等之分佈、大小狀況及容量等，觀光事業發展之需要以及居民對遊憩需要之調查等。

公共設施：雨水下水道設施、污水下水道設施及水肥處理、家庭和工業（或灌溉）用水、學校的數目、分佈及面積、警察與消防設施的分佈及面積、垃圾的收集與處理、墓地的分佈與面積、醫院的分佈與面積，殯儀館等資料。

住宅：戶數與住宅數及每戶每人平均擁有樓地板面積、住宅種類、構造、大小及屋齡、租金與收入的比率、地價與住宅用地的取得……等。

此外，有尚違章建築、攤販、公害、財政、有關單位對該計劃區域的未來發展的計劃以及民意反應之調查等。

第一節　基本資料之收集與運用

為綜合計劃提供基本資料有三個主要需求，即認識過去的傾向，精確地描述現有的情況，對未來的需要作週詳地準備；過去傾向的分析着重在人口及土地使用的研究，也包括住宅、交通運輸及社區設施等，為了使以上之資料灌輸在計劃中而能讓政府官員和市民有充份的瞭解，必須利用地圖、統計圖表等等。

一、基本地圖 (Base Maps)

計劃的表達必須兼有圖面及文字兩方面，基本地圖就是圖中最重要的一種，許多較古老的地區已有現成的基本地圖，可向其公共工程局、水廠、電力公司、稅捐處，或國民住宅處等機構索取，至少計劃單元可複印現有的資料，然而若干小社區尤其是郊區並沒有可供計劃用的合適地圖，如此必須建立新的基本地圖，將向市政檔案處、稅務機構、工程

局、公路局、水廠、電力公司、電訊局、農業局等索取資料分別記錄在
新基本地圖上，最好能有空中照相，從五千分一到兩萬分一的都有，若
干國家許多私人的保險公司亦擁有包括街道、土地所有權地界、建築物
位置及層數、構造型態等資料之地圖，對計劃單位而言極為有用。

　　一般的基本地圖除包括計劃地區之外，還包括其四周四百公尺到九
公里的地區，但地區外却只標出重要的地形地物，例如主要公路和街道、
鐵路、湖泊、河流、公園、學校、機場等。

　　基本地圖比例尺的大小因與計劃地圖的性質及大小而異，供一般都
市用且人口在三萬以下，其基本地圖的比例尺約為五千分之一，在地圖
上至少應標出路權，用點線表示大片公有地的界限，例如公園、墓地、
學校等，以及土地使用分區等資料的標明。若都市較小可用一千兩百分
之一的比例尺，但較大地區比例尺可為一萬兩千到兩萬五千分之一。

　二、統計數據

　　計劃需要大量的統計數據作為判斷的依據，如人口數、就業人口
數、住宅數、交通量、學生註冊數，以下將分述若干重要數據：

　1. 人口數: 包括人口數量及分配地點、年齡別、種族、性別、婚姻
　　狀況、家庭規模，這些資料是從戶口普查時得到的，戶口普查應
　　該每五年或每十年舉行一次。

　　估計未來的人口除了根據過去人口成長外尚要考慮其他的因素：

　　　a. 現有可供住宅發展的空地。

　　　b. 促進高密度住宅發展的可能性，尤其是集合住宅的興建。

　　　c. 當地增加就業機會的可能性。

　　　d. 當地的生活水準及社區的一般性質。

　　除了休閒社區或老年人社區外，獲得就業機會是促進未來成長最
　　強的力量。

除了由人口普查獲得目前人口資料外，公共設施如電、水、電話、瓦斯等供應亦影響社區的發展，許多社區的公立學校的學區每年都統計家庭的兒童數來決定次年班級學生數。

年齡別資料也是計劃所不可缺的，例如就學年齡對學校設施的關係，老年人的數量亦影響社區設施如公園、公共建築等的建立，年齡別通常每五年爲一級，一般均以人口金字塔來表示，二次大戰後許多國家出生率降低，而老年人的比率增加，對社區的設施計劃頗有影響。

2. 住宅：住宅所需資料包括：

 a. 房屋結構：其形態、情況、衛生設備等。

 b. 佔用情況。

 c. 租金。

 d. 其他有助於瞭解現有住宅之分析，改善住宅之發展及供應未來需要之情況者。

3. 經濟：經濟的調查亦應每五年舉行一次，雖然一部份片斷資料可取自各商業及服務機構的定期出版的刊物中，其他如工農業生產、就業情況、事務所及服務業、薪金及工資收入，以及政府的經濟政策等。

4. 土地使用：調查地區應包括都市界限外的鄰近地區。準備供土地使用地圖，計劃中標明現有土地使用之模式，未來可能利用之土地，根據未來人口的需要考慮未來的土地使用，考慮的因素包括地形、可能的洪氾區、鐵路、水路及客運等交通設施，上下水等公共設施，發展工商業的可能性等等。

三、地形與地質

地形圖等高線的間隔在較平坦地爲每隔五十公分一條，較陡的地形則爲一公尺、五公尺等。地形對細部計劃及設計非常有用，譬

如改良道路的斷面、重力排水的安排、地下水位的高低、排水、垃圾及衛生填土的可能性，地下的礦物，煤、砂、黏土、石灰石等蘊藏，對工業的發展亦頗有影響，其支撐對高樓結構及地下管道的建築之關係極為密切。

四、供　水

充份及合適的水源對社區發展是不可缺少的。一方面要有效利用，一方面亦應妥為保護，避免漏失及被污染，生活水準越高，所需用水越多，許多地區已產生缺水現象，尤其在夏天及缺雨季節。

第二節　人口的研究

人口分析及預測幾乎是所有計劃決定的最基本的因素，都市及區域人口不同的數量、不同的密度是決定未來設施需求的主要依據，而人口預測又必須能適應地方上的若干變遷，又必須詳盡得足以作為設計確定設施的依據。

所以在都市計劃範圍內人口的研究，並不是研究人口的本身，而是著重在預測，人口推計，除了數量之外，年齡別、性別、職業別、出生率、死亡率、遷移率，以及其他重大原因使人口有劇烈變遷者，如疾病、戰爭、移民潮等等都應該在研究之列，這些資料對都市計劃的決定均有莫大的影響。

人口年齡別的分析，常以人口金字塔來表示，以每五歲為一單元，由金字塔的形態可以分析出其出生率、性別、就學、就業、需要輔養的人口。

台灣地區人口金字塔的形狀，顯示出幼年依賴比很高，多數的年齡組除 65～69 歲以上兩組外，男子數均超過女子數，出生時通常由於男

嬰多於女嬰，故在青少年年齡組中，此種現象不足為奇。在20歲到 64 歲間各年齡組性比例之所以不平衡，可能是由於一九四五年到一九五〇年間，大量男多於女的人口，自中國大陸移入台灣所致。目前台灣地區的生育率已開始下降，金字塔最下端的橫條並非最寬者。出生率如能加速度再行降低，則台灣人口年齡─性別分配的狀態，可能步日本之後塵。

金字塔分析約可分五種類型：

第一類型的金字塔，代表高出生率和高死亡率的國家人口年齡性別分配的狀況。這樣的國家，約有百分之三十五的人口在十五歲以下，六十五歲以上的人口，祇有百分之五。它顯示一國在對出生和死亡能加以控制以前的情況，也說明了歷史上大多數低度開發國家人口年齡─性別的典型分配。

第二類型的金字塔，代表十五歲以下年齡組的人口佔全國人口百分之四十到五十的國家。此類國家有很高的出生率，而其死亡率最近才見降低。這類國家不但人口的平均年齡相當低，而且由於年青人進入育齡期後對於人口的繼續增加，仍具有巨大潛力。

第三類型金字塔，說明人口的出生率與死亡率同樣的低。其形狀類似蜂巢，基礎狹窄，兩邊幾成垂直。這一種形狀的分配，代表了北歐和西歐多數國家的人口年齡性別分配，美國和加拿大的人口分配，原屬於這一類型，但因戰後嬰兒出生數大量增加，使年輕的人口所佔比例增高而成另一類型。

第四類型，或稱鐘形金字塔，代表現在美國和加拿大人口分配的狀態。它們原來的出生率與死亡率均低，但自二次大戰後，生育率卻相當的增高，因此它們現在的人口中，約有百分之三十年齡在十五歲以下。與未開發國家比較，它們的青少年撫育問題雖較少，卻與第二類型國家相同，它們也有着青少年進入育齡之後，生育率將更見增高的潛在因素。

第五種類型，是另一種型態，僅有日本一個例子。此型說明一個國家其人口在某一時期因有高出生率和漸低的死亡率，而增加快速如第二種類型。但後來出生率不斷的大幅減低，縮短了人口生命率轉變的時間。第四和第五種類型均爲一時現象，它們將會隨着人口年齡結構的改變而變動。

一般計劃家使用的人口分析及預測方法甚爲簡單，因此對大量投資的決定的基礎未免過份脆弱，雖然所有的人口預測均爲數學方式的計算，玆分別說明之

(一) 等差級數推計法:

此法假定推計地區內每年人口增加量爲常數，故適用於舊都市或人口成長緩慢之都市，而新都市或發展較速的都市，往往失之過少。

$$P_n = P_{+na} \qquad 或 \qquad P_n = P_{+nr}$$

$$P_n = n \text{ 年後之推計人口} \qquad r = \frac{P_o - P_t}{t}$$

P＝現有人口 　　　　　r＝每年平均增加率

n＝計劃年限 　　　　　t＝ t 年前之人口數

$$P_{t+n} = P_t (1 + r)^n$$
$$\text{or, } P_{t+2} / P_{t+1}$$

$$P_{t+n} = P_t + n(P_{t+1} - P_t),$$
$$\text{or, } P_{t+2} - P_{t+1} = P_{t+1} - P_t$$

圖 3-1

　　　　a＝每年平均增加人口數

（二）等比級數推計法：

　　　此法求得人口有大於實際人口之趨向，適用於正在迅速發展中之
　　都市，推計年期不宜過長，

$$P_n = P(1+r)_n$$

　　可用半對數格紙坐標繪出，先繪出過去各年人口後，連接各點並
　　加以延長。

　　　若過去資料無法點繪出一直線或一指數曲線，則可用最小二乘方之
　方法導出一最適切之直線方程式，然後予以延長卽可。

（三）就業法

　　　假定已知過去各年人口經濟活動率

$$\frac{經濟活動人口}{工作年齡人口} = \frac{E}{W}$$

　　各年工作年齡佔總人口之比率

$$\frac{工作年齡人口}{總人口} = \frac{W}{P}$$

　　以數學或圖解導出未來的比率值，再由已測知總就業人口預測總
　　人口。

$$\frac{E}{W} \times \frac{W}{P} = \frac{E}{P}$$

（四）密度法

　　　先假定未來可利用土地之合理密度。

$$P = A_1 D_1 + A_2 D_2 + \cdots\cdots + A_n D_n$$

　　　　　　P爲總人口

　　　　　　A爲各不同分區之面積

　　　　　　D爲各分區之假定密度

如假定粗密度 (D)	/可利用各級密度土地面積 (A)	人口
高密度 450人／公頃	100 公頃	45,000
中密度 300人／公頃	150 公頃	45,000
低密度 150人／公頃	120 公頃	18,000

$$P = 45,000 + 45,000 + 18,000 = 108,000 \text{ 人}$$

（五）遷移與自然增加法

此爲引用分析原理的人口預測方法, 先分析過去有關淨遷移率資料, 其與經濟關係及勞動力的需要關係, 進而假定將來各種不同的淨遷移率, 例如, 假定前五年每年淨移入一千人, 再三年淨移入二千人, 最後十二年每年移入三千人（以二十年預期）, 亦可根據各種可能的新工作機會, 住宅可用地及提供量, 公共設施擴充量的假定加以研擬。

其次根據過去最高及最低自然變遷率的預測, 或區域或全國預測人口對規劃地區的分配, 研擬若干不同的人口自然變遷的方案, 並需加上規劃地區本身已有的自然變遷的預測。

從基年人口開始, 加上淨遷移的人口, 再加自然增加人口, 成爲第一循環, 每一循環可爲一年, 二年或五年, 如此循環多次一直到最後之預測年期。

此方法雖然較以前數種方法爲精確, 但仍未考慮年齡、性別等結構, 亦卽自然增加的因素中出生率與死亡率的變遷, 可能因年齡及性別的變遷而變遷, 在這裏看不出來, 因此要估計學齡兒童及工作年齡婦女等無法用此資料, 其次遷出入人口的年齡、性別與結構的影響並未考慮進去, 而我們要研究的是實際移出及移入之人口而非指兩者之差額。

但此法仍較以前各方法高明, 且演算所需之時間及費用不多。

（六）世代生存法 (Cohort Survival Approach)

這是一種比較進步的人口預測方法, 已有多數國家採用, 可適用於

各種方式以配合已有的資料或預測者之需要，並仍保持其基本原理，此分析方法可將出生、死亡、和遷移分別處理，任何年齡組別模式及性別都可有結果。

一般世代生存法之過程可分下列各步驟：

根據最近的人口普查資料

1. 將每隔一歲各年齡人口數依男女分開列成表式。

2. 將第一年推測的男女各年齡組別的淨遷移數加上（或減去）。

表 3-1　世代生存法

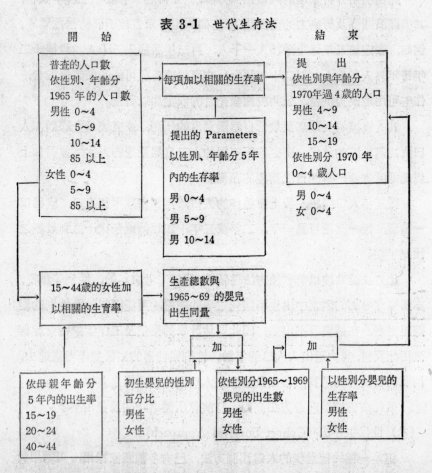

開　始　　　　　　　　　　　　　　　　　　　結　束

普查的人口數
依性別、年齡分
1965 年的人口數
男性 0～4
　　　5～9
　　　10～14
　　　85 以上
女性 0～4
　　　5～9
　　　85 以上

每項加以相關的生存率

提出的 Parameters
以性別、年齡分 5 年
內的生存率
男 0～4
男 5～9
男 10～14

提　出
依性別與年齡分
1970年過4歲的人口
男性 4～9
　　　10～14
　　　15～19
依性別分 1970 年
0～4 歲人口

男 0～4
女 0～4

15～44歲的女性加
以相關的生育率

生產總數與
1965～69 的嬰兒
出生同量

加

加

依母親年齡分
5 年內的出生率
15～19
20～24
40～44

初生嬰兒的性別
百分比
男性
女性

依性別分1965～1969
嬰兒的出生數
男性
女性

以性別分嬰兒的
生存率
男性
女性

3.將各生育年齡組婦女（十五至四十九歲）的適當特殊生育率應用

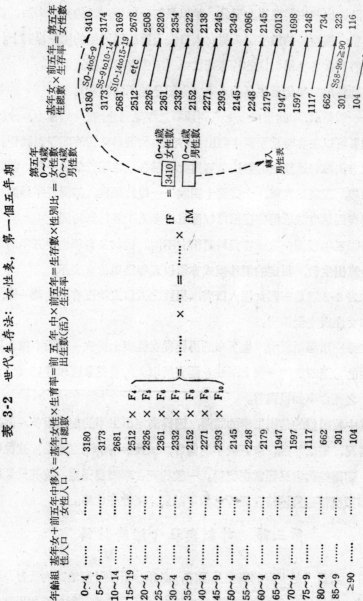

表 3-2　世代生存法：女性表，第一個五年期

上去。

4. 計算出初生嬰兒男女平分，並以最初一年(零歲)的死亡率加以調
整，調整後的數字記入男女人口表上第二豎列中的第一橫列上。

5. 將男女各年齡組別的特殊死亡率（或生存率）計算進去。

6. 計算第二年仍舊生存的人數（亦卽是他們的壽命）。

以上是一個循環，如此重複多次直到預測之年期爲止，在此過程中，分析
或預測者可以在各時期預測中對出生、死亡、和遷移任何時間予以調整。

此方法最普通簡化的辦法是將男女年齡各以每隔五歲爲一組，卽零
歲到四歲，五歲到九歲，十歲到十四歲……以此類推，每隔五年預測一
次，這樣固然會減低精確度但可以節省許多人工及計算時間。

每隔五年預測一次所需資料將稍有不同，例如生育率也要五年爲單
位來計算出生數，假定的遷移模式亦須以五年爲單位來表示。

如表 3-2 這是一個女性人口表，男性之人口表除沒有出生數一欄，
其他和女性表完全相同。

在每一預測循環中，生下來的男嬰從女性表上於次一循環中轉入男
性表中的〇至四歲的一欄上，注意兩表所塡入的嬰兒數應以嬰兒（〇至
四歲）之死亡率加以調整。

其中較困難的是出生率的問題，因爲決定出生率的因素很多，例如
節育情況、婚姻年齡、家庭大小的偏好，以及政府的家庭津貼或減稅等
政策，而這些因素又經常在變動。一般的死亡率頗爲穩定，故其長期趨
勢可以預測得較爲精確，同時可依年齡別來區分死亡率。

第三節　計劃與社會經濟結構

計劃者爲滿足大衆的需要及渴望，必須分析該計劃地區的社會及經
濟結構，但幾乎沒有一件事物是屬純社會或純經濟的，所以不如用社會

經濟結構 (Socioeconomic) 來表達，同時計劃者應尋出實際的權力結構，可能此權力結構隱藏於政治家的背後，但却是作決策、供預算，以及提供未來方向之所在。

對計劃家而言鄰里是一個最小而完整的地理的計劃單元，雖然它不够自成一社會經濟單元，但可能是一個最小完整的給水單元，或學區，或警力地區，或消防地區單元，而市鎮則是一個政治黨派組織的基本單元。

對地方的建設必須瞭解地方選舉年限，譬如議員的任期，市鎮長的任期，此對計劃能否貫徹之影響極大。

再者，大眾傳播的媒介如報紙，新聞期刊，無線電及電視等，若運用得當可成為一股很大的贊助力量，否則可能成為一股極大的破壞力，所以計劃家必須瞭解如何提供有效的消息給大眾傳播的媒介，對於計劃的推動，都市計劃學會是一股最大的力量，他們具有專業知識而其分會又遍佈全國各地。

工會與教會則是兩大非營利集團協助中低收入的住宅，貧民窟的消除，提供教育機會，以及消除人種歧視等。

都市計劃家必須承認這一件事實，卽經濟研究不僅是加深其本身對經濟的瞭解，也必須明白當地政府及市民的經濟狀況。

研究的目的第一在建議當地的經濟來源來支持社區以達到一系列的理想及目標，第二在對未來的人口與就業機會提出一個量的估計，蓋人口的預測基礎有賴於就業機會的預測，再以人口統計學加以校驗及計算，而人口及就業機會的量通常作為土地利用計劃，交通計劃，綠地計劃及公共設施計劃的依據。

而在作實質計劃時必須將以上的經濟研究細分，亦卽將一般性的就業預測再細分為主要的經濟活動，如食品工業、家庭製造工業、零售

業、財政，以及行政管理等，這樣更有助於將來職業分類、收入、教育程度、性別之人口組成資料的搜集及預測，並直接影響土地使用、交通、休憩及公共設施需求的估計，有些地區經濟研究還牽涉到社會福利的發展、但目前仍然有許多地方的經濟研究和都市計劃部門毫無關連，並仍然認為都市計劃只是傳統的實質計劃。

若干國家已將國民住宅、市地更新、社會福利等計劃交由市鎮來辦理，因此經濟之研究在都市計劃中的地位更重要了。

以下各點是一般都市計劃中經濟研究所不可缺少的項目，雖然各地情形不一樣，但僅限於問題輕重之分：

1. 此都市為什麼會存在？

研究此問題必須從其歷史觀點來看，因為目前的經濟結構與形態以及問題至少有一部份可以用過去的現象來解釋，由過去看現在，再預測將來，如此對問題可能有較深入的看法，那一些因素會使都市繼續發展，諸如都市的位置，勞動力結構，社區的實質規劃與設施，以及與鄰近市鎮的競爭力等等，這多多少少可以從過去的歷史中找出若干原因，如匹茨堡、支加哥造成今日的經濟結構完全是過去製造業的發達所致，華盛頓則因為是聯邦政府所在地，並由於此主要機能迅速地成長帶動了其他的服務業和零售業，而像其他大都市一般漸漸形成都會區。

2. 造成經濟變遷的主要原因為何？

這個問題與過去也有關連，先探求過去造成變遷的主要原因為何？無論現在以及將來的變遷必定與現有的經濟有密切的關係，提煉工業和製造業經濟、技術的力量，市場的改變對都市經濟具有決定性之影響，專業及服務業經濟發展亦足以影響社會習慣及一般收入，學術的理論和政府的法令與政策也因時因其形態影響經濟變遷。

3. 在都市經濟中造成不平衡最重要的現象為何？

幾乎沒有一個都市的經濟可以達到完全平衡的情況，因此必須確定其經濟不平衡的嚴重程度，形態，通常不平衡的修正可以分爲兩類，第一類是可以自行調節的，第二類爲不可自行調節的。

可自行調節的如薪資的高低、勞工住宅的供應、勞動力及技術的提供、工廠設備的有效及競爭能力，另一類則需要靠政策及管理上的調整。

4. 不平衡經濟應如何補救？

經濟不平衡的補救視其特殊之結構情況而異，例如新工業的輸入或創造，或增加新產品，或新服務項目，或減輕勞力不穩定的現象。

5. 如何使補救經濟不平衡的途徑成爲都市發展的目標？

都市發展目標應盡量實際和明確，如以下各的表達例子，1978 年將增加 5000 個電子工業的就業機會；如何以發展觀光事業來平衡夏多生產量相差很大的木材業；加倍建造國民住宅；1978 年完成 500 公頃的工業公園……。

6. 如何使都市經濟結構、問題、問題之補救方式、都市經濟的目標與都市計劃合而爲一？對此問題有下面三個解答。

(a) 考慮其優先順序，在都市計劃中經濟因素佔首要地位或從屬地位若爲後者應列出其順序。

(b) 可行性：其他發展計劃得以實現其依賴經濟發展計劃實現的程序如何？

(c) 評估經濟目標及方式與都市計劃中其他部份的目標及方式的一致性。

一般表達都市計劃中的經濟基礎有兩種方法，第一是將都市的經濟分類，第二是作爲處理都市經濟的一種工具。

經濟的資料一般來自國家官方及非官方的統計、地方性的特殊研究，市政府的年報、商務部門的月刊、經濟性報章雜誌的評論，以及當

地大學經濟研究的論文等（如表 3-3, 3-4, 3-5, 3-6 所示）。

都市的經濟研究必先確定其地區範圍，如此才能將經濟活動分為當地及出口市場，但是界定經濟範圍和界定都市的範圍一樣困難，在不得已的情況下通常以交通設施及往返時間作為界定範圍的依據，如勞動力的來源是一個非常明顯的例子，以不超過五十公里的服務半徑，九十分鐘的交通時間為極限，當然也可用其他方式來確定。

表 3-3

依經濟部門，主要生產群，以及出口和地方市場形式來作×城市的經濟行為分類（以就業人口數計算）

經 濟 部 門 和 生 產 群	市　場　形　式		
	出　口	地　方	總　數
□ 所有經濟行為總數	1,635	1,265	2,900
□ 服務業（總數）	885	115	1,000
旅館業……	175	25	(200)
自動修護……	100	50	(150)
法律	270	30	(300)
醫藥	340	10	(350)
□ 手工業（總數）	400	100	500
食物	200	100	(300)
人織品	200		(200)
□ 營建業……		200	200
□ 貿易業	350	850	1,200
零售	200	800	(1,000)
批發	150	50	(200)

表 3-4

1950 至 1960 年間 Utica-Rome SMSA，主要職業群的個人

薪資收入表

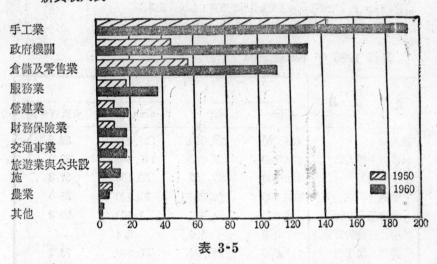

手工業
政府機關
倉儲及零售業
服務業
營建業
財務保險業
交通事業
旅遊業與公共設施
農業
其他

0　20　40　60　80　100　120　140　160　180　200

☑ 1950
■ 1960

表 3-5

1950～1963 年間 Evansville SMSA, 職業模式以每年平均數(千爲單位)

年	職業總數	手工業總數	手 工 業		非手工業	其 他	
			永久性	非永久性		非農業	農 業
1950	75.9	32.3	23.8	8.5	35.6	6.7	1.3
1951	77.6	33.3	24.4	8.9	36.4	6.7	1.3
1952	83.6	38.7	29.7	9.0	36.8	6.7	1.3
三月 1953	97.5	51.4	41.7	9.7	38.1	6.7	1.3
1953	91.4	44.7	35.1	9.6	38.7	6.7	1.3
1954	80.2	33.6	24.5	9.1	38.6	6.7	1.3
1955	85.5	34.1	25.3	8.8	39.5	8.0	3.7
1956	81.7	30.1	21.2	8.9	39.9	8.0	3.7
1957	82.6	31.2	22.2	9.0	39.7	8.0	3.7
1958	74.9	26.3	15.3	9.0	38.3	7.7	2.7
1959	73.6	25.0	16.1	8.9	38.6	7.6	2.5
1960	72.4	23.8	14.6	9.2	38.9	7.3	2.4
1961	71.9	23.1	13.8	9.2	39.3	7.3	2.3
1962	73.3	24.2	14.7	9.5	40.0	7.3	1.8
七月 1963	75.7	25.9	16.5	9.4	40.5	7.3	2.0

註
1. 受僱於礦業、營建業、批發和零售業、公共設施、財政、保險、不動產、服務業、政府機關和其他的領薪工人。
2. 自由業、家僕、和不支薪的家庭工人。
3. 此列不規則的動態源於涵蓋年齡，定義改變的結果。
（資料來源：由印地安那州職業安全部和美國勞工部提供數據。）

表 3-6

計算 1985 年 Kalamazoo 郡的人口與勞工

項　　　目	人　口　數			
	總數	男性	女性	女性百分比
總人口	435,000	207,600	227,400	52.3
14歲以上的人口	274,200	126,400	147,800	53.9
勞工階層	156,300	97,200	59,100	37.8
受僱	150,000	92,300	57,700	38.5
非受僱	6,300	4,900	1,400	22.2
勞工所佔的百分比	4.0	5.0	2.4	
非勞工階層者	117,900	29,200	88,700	75.2
14 歲以下的人口	160,800	81,200	79,600	49.5

（資料來源：Urban Life 學院基於 1950—60 Kalamazoo 郡的勞工和人口趨向所作的估計；由國家規劃聯合公司爲東、北中心地區和美國估計 1960—1985 的勞工和人口趨向。）

第四節　社會福利與計劃

如今大家都知道，實質環境是直接影響社會行爲的主要因素，所以計劃家幾乎成爲社會福利主宰，但早期的都市計劃重點只集中在建築與都市模式上，只講究都市美的方面。然其位置之安置也是改善經濟及社會情況的一種方法，因爲都市土地使用模式，能促進地方經濟成長，它可以提供居民的就業機會，增加稅收以支持公共服務及設施所需，同時計劃家主動地關注貧民窟中居民的實質環境，而以都市更新來建新的住

宅消滅貧民窟，並尋求實質的方法來改善社會情況。

近年來，計劃家已開始相信社會、經濟、政治與實質因素對都市發展的關係極爲密切，因此一個成功的計劃必須擴大目前所考慮的因素，並發現社會方面的計劃才是計劃的主題，認爲一個綜合性的都市是一個非常複雜的社會體系，只有一小部份可以借實質的建築物或其位置來表達。

所以許多專業性的都市計劃家開始以不同的方式來參與社會福利計劃，例如

一、參與土地使用計劃和土地分區管制方面。

二、不斷給地方政府主管警政、公共救濟、及休閒機構各種建議。

三、參與社會福利計劃之資料收集及研究。

四、參與國民住宅及都市更新計劃。

五、參與希望改善政府計劃方案的私人集團。

社會福利計劃也一樣要有確立目標、資料收集與分析等計劃之準備與執行的過程。

在目標方面由於社會福利計劃目前還是一個新構想，因此還沒有期望一致的社會福利目標，但可以要求當地居民的參與以獲知居民眞正的慾望。

資料收集，包括需要及資源兩方面，前者例如收入水準、都市更新對於家庭社會經濟特性的影響、犯罪與疾病事故和社會經濟特性的關係，後者則較爲複雜，因不但要了解一系列的現有資源，以及評估其對不同社會經濟集團及不同地點的有效性，例如社會階層、鄰里行爲、居民的態度與社會結構等。

對計劃家而言，他們所直接關心的還是住宅問題、教育問題、保健問題和休閒問題，因爲在這些方面的福利需要特定的位置、專有的土地

面積與昂貴的設備，而且所有這些都是實質計劃所考慮的重點。

住宅方面，這一直是一個社會福利問題，因為一向是一個自由市場，在目前通貨膨脹的情況下，獨立住宅對中低收入家庭而言永遠是可望而不可及的，卽使由政府補助仍然無法滿足低收入家庭的住宅市場，而且在通貨膨脹的影響下，使供需間的距離越拉越遠了。在美國由於一般租房子給窮人的房東們儘量將房租提高，但却很少花費修繕，因此政府規定一種"保證租金"制度來保障房客們。低收入家庭只能付出極少數金錢租賃，但往往其家庭人口數最多且需要空間最大。

若干政府一方面既沒有能力調整低所得家庭的住宅市場，一方面又訂了相當苛板的建築法規，限制了廉價住宅創新的可能性，並間接阻礙了住宅興建，以致在房租貴、房子小的情況下，許多家庭擠在原來只可容納一個家庭的住宅裏，不安全、不健康的情形都發生了。

另一方面，政府從事貧民窟之清除，但却無法補充貧民可以負擔房價的同樣數量之居住單元，通常政府多在較偏僻之地先建好，讓那些由於都市更新而劃除住屋的貧民居住，而清除的貧民窟地區經更新後供較高收入之家庭居住，其房價或租金決非原有窮人可以負擔的，而郊區先建好的廉價住宅地區的公共設施又必定不如市區。

除了政府有龐大住宅基金之外，土地使用計劃家及都市計劃家的計劃亦可影響土地之價格，例如明智的公共設施之配管分佈，土地分區管制的條例，都可以阻止土地投機者的染指，而可降低土地價格，亦可協助計劃達成目標。

土地分區管制、公共設施及交通運輸設施的設置可以鼓勵新住宅地區的發展，並可根據需要及財務能力來管制其發展形態。

由住宅來達成社會福利，計劃者必須獲得政府當局行動的支持，包括下列各行動：

1. 政府保證房租以促進平價住宅工業。

2. 若干都市限制貧民窟的產生。

3. 徵稅政策阻止土地投機者抬高地價。

4. 政府津貼低收入家庭的購屋。

5. 政策性地配合較大地區的公路計劃、綠地計劃、給排水計劃等使
 計劃範圍擴大到以都會爲單元, 使稅收及財務方面更能靈活運用。

6. 對國民住宅管理方面應避免過份擾民, 截至目前管理國民住宅仍
 然有許多苛而不合理的規定。

在教育方面, 傳統的教育系統成爲反貧窮最有效的工具, 所以許多
國家對於職業訓練教育, 專科學生貸款政策, 成人再教育等措施不遺餘
力以達到社會福利的目標, 如此使都市計劃家對教育設施的計劃不得不
先瞭解教育政策的基本問題, 例如學制的年限、學區的分配、學校的性
質等, 對於高等教育的問題, 更與政策及其服務之人口關係密切, 譬如
窮學生的通學與住宿問題, 以及校園擴充問題。

除了一般傳統的人口學資料, 計劃家還須收集其他有關資料, 配合
教育當局及反貧窮計劃, 其影響教育之機會越來越大了。

在保健方面, 保健一直是社會福利的重要項目之一, 但過去的統計
百分之九十的努力及經費都花費在醫院及診所上, 只有百分之十才使用
於預防疾病方面, 同時也反映出缺乏一個健全的政策, 計劃家的責任在
選擇合適的醫療設施的地點, 以及建議預算之分配。

在休閒及康樂方面, 休閒活動的價值在解除社會秩序對人們神經的
壓力, 因此提供休閒的設施及休閒的機會對每一個人都是非常重要的,
而不是一般人說的到那裏去花錢, 沒有錢就沒有休閒的權利, 因此休閒
機能在社會福利計劃中是不可缺少的。

休閒及康樂計劃包括準備大片土地的公園及遊戲場, 對年長市民的

室內交誼室及休息室，給兒童及少年們的游泳池，供都市人使用的自行車小徑等，公園需要有長程的土地利用計劃，這是計劃者的任務，並且需要預算計劃及社會學家的合作提供什麼樣的人群需要什麼樣的設施。

第五節　計劃之投資及財務計劃

任何良好的計劃必須有財源支持，有完善的投資及財務計劃配合才能使都市各項計劃貫澈。良好的都市計劃貴在能夠實現，通常地方的財力無法在短期內將所需要的實質設施一一完成，必須建立發展的分期，即一連串有系統的短程實質計劃，並依據主要計劃的方針鼓勵未來的發展，這就是投資及財務計劃 (Capital Improement Programs and Financing) 的重要性所在，例如爲實現主要計劃中的交通運輸系統必須分段分期分年計劃完成，所以在都市計劃準備階段就應該考慮財務的可行性，以免最終的計劃變得不切實際。

投資計劃往往長達十五年到二十年的期限，包括建造政府建築物、道路、橋樑、下水道、遊戲場等等，以及以上各設施正常營運及維持所需的費用也要考慮在內。

良好且經濟的計劃，必須顧及計劃工程合理的分期。譬如在興建一條道路時已預測未來十年到十五年內需要四線道才夠用，而計劃時爲了節省經費只購買供兩線道的路權僅足以滿足現在的交通需要，這顯然並不經濟，因爲到了擴建四線道時將使社區付出較當初購買四線道路權更多的金錢。因此當社區以有限的基金來滿足社區居民的需要時，良好週詳的分期施工計劃是非常重要的。

建立投資計劃大致有以下各步驟：

先列出社區需要發展各項目的名稱：這些需要項目可從行政主管根

據一般之都市長程計劃提出建議，譬如是主要幹道計劃，主要下水道計劃，或交通運輸計劃等等，這些計劃要經過負責研擬投資計劃的計劃家分析，最主要是以經費作爲分析及衡量的準則，最後訂定一個五年或六年計劃，當然許多計劃無法包括在最初的五年計劃中，然而所有的計劃必須逐年檢討以使加入新的需要或新項目。

　　一般來說社區或都市所需要的遠超過其經費所能負擔，所以必須按對照民衆切身影響的程度及需要的緩急作爲優先實施的抉擇，自然每一個地方情況均不相同，但可能是大同小異，下面所列是美國對投資計劃權衡輕重的順序，可供參考。

　　一、保護生命。

　　二、維護大衆健康。

　　三、保護財產。

　　四、保護資源。

　　五、更替舊的設備。

　　六、減少日常操作費用。

　　七、增加公共便利。

　　八、休閒價值。

　　九、經濟價值。

　　十、促進未來發展。

十一、社會、文化及美觀價值。

　　當列出所有各種需要改善之項目後，每項所需的費用應作決定，注意不可忽視其附屬設施，操作及保養維護費的列入。例如計劃建造一所新的消防站而不考慮救火設施及救火員的費用將來一定會遭到困難的。

　　當已列出各項及其所需之費用後，必須核對一下可以動用的經費有多少，這兩者之間必須能吻合，一個完備的長程經濟財務計劃應該訂定

若干年分期投資建造，例如街道的興建，第一年可能只是挖掘的費用，第二年是埋設管道的費用，第三年才是舖設路面的費用，因此在投資計劃中卽可按此分期，如此可節省大量投資經費或未出售公債之利息，又街道或公路之建設應考慮附帶的費用，包括取得使用權，安置雨水下水道，更動或調整現有的管道或交通標誌等。

目前絕大多數的社區使用現有的經費只能維護或正常地繼續推行政府的必要機能，也就是要有任何投資建設的財務必須借助發行公債。許多社區自己無能力增建新的學校、公共建設、道路、下水道等等，所以必須另籌經費，而各種建設之財源雖大部份依賴地方的徵稅結構、公債發行、或中央（聯邦），省（州）之補助，但各種建設尙有其不同籌措財源之方式，玆略述如下：

一、公共設施：如給水、瓦斯供應、下水道等等是考慮投資與利盈關係，所以可發行公債，而公債的利率要考慮到此設備未來擴大服務的範圍，其擴充以後所獲的利益可能比當初建設時爲高，便可以抵銷一部份的負債。

二、街道和公路：在作此項財務分析時就應確定中央或省方的補助如何，因爲通常街道和公路增設或改善僅可能歸倂在都市更新，防洪或綠地計劃內，而這些計劃一般都能獲得中央或省的補助，當然可以減輕地方的財務負擔，除此之外地方上可以加徵汽車牌照稅、燃料稅、以及養路稅，然而這類收入可能只够維護保養現有的道路系統而已，亦有向使用者發行債券或徵特別會費來改善主要街道。

三、下水道：此建築費用也屬於攤派債券或優惠公債，而收使用之費用來支付，通常是根據該戶每月消耗之水量多寡來衡量，在大都會的下水道地區的分割與地方政府無關，均包括了幾個都市及鄉

鎭，這種方式應該是比較合理，因爲下水道通常會流經好幾個城
市，因此建下水道系統常可獲得中央或省的補助，只有支管才由
地方政府興建。

但是雨水下水道的財務計劃可能比較困難，因爲一般居於地勢較高
的市民不願意出錢來改善低地居民的淹水問題，所以若干地帶限制發展
洪氾區並以新的土地細分使雨水下水道問題成爲土地細分改善的一部
份，但對已建成地區而言仍然是個問題，許多市鎭將它包含於都市更新
計劃或主要街道計劃之內。

在考慮地方建設的財源之前必須先瞭解地方的經濟基礎及其徵稅之
可能性，所謂地方之經濟基礎就是當地的收入與就業情形，因爲經濟基
礎的研究是獲得未來財源最重要的因素。收集過去，現在，及預測的就
業資料，然後轉換成未來的人口、收入等等，並預測未來的工業及社區
發展，因爲若干社區設施完成後就會刺激地區的成長，從人口的移入、
工業的發達、就業的增加，便可獲得新的稅收來源。爲了能準確地預測
社區未來的利益，必須先做到以下兩點：

　1.決定未來發展地區的服務。

　2.獲得此社區最新的經濟基礎資料。

一旦將未來利益的估計完成，便可決定在財務上是否有任何收支不足的
現象存在。

有許多方法可改善財務投資計劃使其能配合社區的發展，長程的財
務計劃和長程的建設計劃同樣重要，所以必須愼重考慮。爲了要使設施
能順利完成，許多社區都實施 "用了就要付錢" 的計劃(Pay-as-you-go
Plan)，通常進步的社區和良好的財務計劃兩者是不可分離的。

不少地區已接受發行公債籌募教育基金來增加及改善學校及教育設
施的想法，且已行之有年。現在興建道路、下水道、公共建築物、都市

更新、休憩設施都要發行公債，因此一個完善的公債攤派計劃也相當重要，雖然法律規定公債的金額不得超過財產估價的兩成，但負債額仍以不超過財產價值的一成爲宜，並且上級政府有監督其發行公債的責任，然而眞正發行公債之前必先請財政專家詳加研究後認可。

　　我國之地方政府爲實施都市計劃所需之經費在都市計劃法中規定有以下各種籌措方式。

　　1.編列年度預算。

　　2.工程受益費之收入。

　　3.土地增值稅部份收入之提撥。

　　4.私人團體的捐獻。

　　5.上級政府的補助。

　　6.其他辦理都市計劃事業之盈餘。

　　7.都市建設捐之收入。

　　以及另以法律訂定發行公債，及對土地之徵收以發行土地債券補償之。

第四章　都市計劃的內容

第一節　都市的土地使用

　　人類的成長造成了許多現象，例如更多的人口、更多的家庭、更多的學校、新的就業機會、新的訊息流通、更高的欲望、更深的知識、生活水準的提高、家庭財富的增加、都市及國家財富的增加……。

　　成長有許多不同的方向與不同的尺度且面臨不同的領域：如空間、材料、制度、文化、心靈等方面，而都市的土地利用的研究是針對空間的需要，即都市活動對土地使用的需要。但是都市成長常常造成若干問題而降低了都市生活的品質，常見的現象如水污染、空氣污染、交通瓶頸、電力不足、缺水、廢水處理槽不敷應用、學校太擠、市中心稅過重，……。

　　所以計劃最佳的土地、水、空氣，及其他人類的資源之使用成為引導都市發展與提供健康及美好都市環境的最重要的工具。

　　都市中人口與車輛的成長對土地造成加倍的需要，但經過仔細的分析，發現住宅單元的基地越來越大，而工業單元的建蔽率則越來越小，兩者均促使都市土地向郊區延伸，平衡住宅密度的減低而形成簇式住宅形態的發展使公有土地作更有效的利用，包括商業、工業、醫務、文化及政府機關之使用。近年來在先進國家中較大的都市其土地利用的趨勢都顯示住宅及工業用地的密度減低，商業用地的密度則無變動，而都市中的空地則加速地消失，長此以往，都市中的人們只是一大群孤立的人

口而已，他們向郊區擴散，但同時也有集中的現象產生，蓋若干經過計劃的新地區其發展毫無疑問的是可維持較高的密度，有些地區則爲非常低的密度。而市中心則越來越被經濟活動所獨佔，因此吸引更多的人口，鄉村將繼續向都市移民，且比率越來越高，所有這些現象都和土地使用有關，爲了瞭解其未來趨勢，必須對土地使用形態作一研究，並且爲都市建立一綱要土地使用計劃 (Preliminary Land Use Plan)。

土地使用之研究在提供土地特性和相關的活動的資料，對現有土地使用模式的分析，並作爲長程土地使用計劃的依據。土地使用計劃將爲計劃範圍內的土地建立其特性、品質，及人們活動的實質環境的模式。

土地使用計劃必須依賴人口預測、經濟預測，以及供生活、居住、休閒的各種都市土地使用形態相互關係的通盤瞭解，故土地使用的基本研究至少應包括以下各項：

1. 整理地形及地貌資料記錄在都市地圖上。

2. 土地使用情況調查。

3. 空地調查。

4. 水文及洪泛可能性之研究。

5. 環境品質之研究。

6. 土地使用之價值與收益之研究。

7. 土地價格之研究。

8. 都市地區美觀造型之研究。

9. 市民對土地利用的態度之研究。

與土地使用研究有密切關係的是人與貨的流動及運輸資料。

供土地使用研究之地圖

準備作土地使用及空地的調查，計劃家必須使用各種不同性質的地圖，若干資料可向市政府有關單位索取，包括工程的調查地圖（可向公

共工程機構索取）、地形圖；內容包括等高線、特殊地形、排水方向等，有關稅收之地圖包括各所有權的地界線、街道圖，以及其他有關之地圖。

最近許多國家已開始使用空中照相作爲土地使用的研究頗爲方便，地圖之比例尺因地區之大小而異，一般較小之都市地區爲 1/2500 至 1/5000，較大地區則用 1/10000，有時地圖爲了配合計劃版本之大小而改變上述之比例尺。

通常第一張基本地圖 (Base Map) 包括街道所有權之界線、鐵路、河流、水塘，以及公共工程之分界線。第二張則加上土地所有權之界線，並用做都市問題地區或鄰里的進一步研究，另一張基本地圖供計劃單位記錄變更土地使用，拆除或保護地區、新分區以及其他對土地改善之措施。

土地使用調查

調查方式可因地區大小、參加人數、允許的時間，及使用之交通工具（步行或坐車）而改變，坐車走馬看花式的調查至少要兩個人一組，一個人開車另一個人觀察並記錄，對於極爲分散的地區及住宅區用這種方式還不錯，但對於土地混合使用地區及中心商業區則應作步行調查。

爲了將資料有效地記錄在基本地圖上，所以建立土地使用分類系統，而且記錄的符號系統也應在調查之前先予確定。

土地使用的分類

土地使用模式每一個都市都不相同，因此計劃單位必須配合計劃地區內的現有及可能加入的土地使用作分類，所以沒有一個分類可以放之天下而皆準，下表是美國底特律都會區域計劃委員會所訂的分類及在地圖上所標示的顏色，以供參考。

都市土地使用分類及表達之色別

1. 住宅區

 低密度——黃色

 中密度——橘黃色

 高密度——棕褐色

2. 零售業——紅色

 地區零售業用

 市中心零售業用

 區域購物中心用

 高速公路服務零售業用

3. 交通運輸、公共設施——深藍色

4. 工業用地——紫藍色

 分散式

 折衷式

 密集式

5. 批發業——紫色

6. 公共建築物及綠地——綠色

7. 學校用地——灰色

8. 空地或非都市使用之土地——不着色

美國爲作業方便起見於 1965 年建立一標準土地使用號碼系統 (Standard Land Use Coding System)

註: 參閱 Principles and Practice of Urban Planning p.113 Table 5-3.

我國都市計劃法臺灣省施行細則中劃定各種使用分區

1. 住宅區

2. 商業區

3. 工業區: a. 乙種工業區

　　　　b. 甲種工業區

　　　　c. 特種工業區

4. 行政區

5. 文教區

6. 風景區

7. 保護區

8. 農業區

9. 其他使用區

必要時尚可劃定特定專用區

空間需求的預測：

　　空間需要的標準常以人、家庭、工人、商店店員為單位，因此人口預測及經濟趨勢是決定未來空間需求的基礎，而估計空間需要常以現有土地使用為依據，用新的技術，分區管制，再分區以及建築法規加以調整，並加入一些輔助空間，如離街停車場、離街裝卸貨場、庭園佈置，以及適當的安全因素。

　　對於未來各主要設施及其量度大小之概估有助於預測未來土地及空間之需求，例如學校、公園、廢物處理場、下水道、消防站、警察局等之需求及其規模，這些都是政府應提供之設施，另外如工業、批發業、商業、住宅等用地，將分述如下。

　　工業用地：估算工業用地通常以每英畝的就業人數計算，因工廠的位置、生產的方式、自動化的程度而決定工業區的密度，也就是每英畝就業人數之多寡。

　　批發業用地：這一方面的資料比較少，但是却有必要保留若干土地供批發業使用，其位置宜鄰近油庫及倉儲地區，而倉儲區又宜鄰近火車及汽車之貨運站，通常與工業用地一併考慮。

商業用地： 以零售商與事務所建築爲主，通常以「家數」爲單位，但預測零售商用地應以未來的國民所得爲基礎，尤其是新的商店中心設立必須先作市場調査，對於未來事務所面積預測，使用就業機會數比未來人口成長數爲精確，服務區域的商業應與服務鄰里的商業用地分開，而服務鄰里者當可由人口推計，對中心商業區面積的估計則應依據日間人口數。

政府及學校用地： 此設施之用地至人口成長的關係最密切，除了學校、醫院，及休閒設施外，其他如紀念性建築物等均無資料可循。

交通及運輸設施用地

根據最近的調査資料及長程計劃，包括人口的成長、現有的設施、預期技術的進步、尤其應注意工業成長、人口的分配、商業的發展，各土地使用是否有效全賴交通及運輸設施的分配是否適當而定。

住宅用地及鄰里設施

需要多少土地供住宅使用應根據新家庭的組成、遷入之人口、住宅法規、貧民窟的清除，以及私人興建之住宅，以每戶平均人數可以將人口成長換算爲家庭成長（卽家庭單元數)，住宅用地最重要的是密度的選定，以及獨立住宅、雙拼住宅、連幢住宅、公寓、高層住宅等所佔之百分率之假定，與住宅用地發展息息相關的是鄰里設施，其估算的方式可用鄰里的人口數或家庭數爲基礎。

各地的鄰里設施的標準都不同，但考慮的因素不外乎以下各點： 空氣汚染的管制、放射線的管制、住宅建造計劃、廢水及廢物處理、水的供應等等。

下表爲一般美國鄰里內所需設施面積之依據

發 展 形 態	鄉　　里　　人　　口				
	1,000 人或 275 戶	2,000 人或 550 戶	3,000 人或 825 戶	4,000人或1,100戶	5,000 人或1,375戶
獨立或雙拼住宅形態發展					
單獨計算					
1.學校	1.20	1.20	1.50	1.80	2.20
2.遊戲場	2.75	3.25	4.00	5.00	6.00
3.鄰里公園	1.50	2.00	2.50	3.00	3.50
4.商店中心	0.80	1.20	2.20	2.60	3.00
5.其他一般社區設施	0.38	0.76	1.20	1.50	1.90
合併計算					
6.全部面積	6.63	8.41	11.40	13.90	16.60
7.每1,000人所需面積	6.63	4.20	3.80	3.47	3.32
8.平均每戶分攤面積（平方英尺）	1,050	670	600	550	530
集合住宅形態發展					
單獨計算					
1.學校	1.20	1.20	1.50	1.80	2.20
2.遊戲場	2.75	3.25	4.00	5.00	6.00
3.公園	2.00	3.00	4.00	5.00	6.00
4.商店中心	0.80	1.20	2.20	2.60	3.00
5.其他一般社區設施	0.38	0.76	1.20	1.50	1.90
集合使用					
6.全部面積	7.13	9.41	12.90	15.90	19.10
7.每1,000人所需面積	7.13	4.70	4.30	3.97	3.82
8.平均每戶分攤之面積（平方英呎）	1,130	745	680	630	610

註： 1.單位除另註明外均爲「英畝」
　　 2.獨立與雙拼的基地以小於 1/4 英畝爲原則，若大於此值，公園面積應減少。
　　 3.集合住宅視爲無私有庭園。

居住地區之環境標準

上表僅說明鄉里設施所需之面積，但其分配之位置與每一家庭住戶的關係亦應有一明確之限制，譬如下列距離爲最遠一戶到此設施之距

離。

1. 托兒所 1/4 哩 (若無法達此標準，應在 15 分鐘步行或公共或私人交通工具通達)

2. 幼稚園 1/2 哩

3. 小學 1/2 哩 (若無法達此標準，應在 20 分鐘步行或校車之內，學校並能供需熱午餐為限)

4 兒童遊戲場 1/2 哩 (並須有安全小徑可以由各戶來此, 且應鄰近小學)

5. 商店中心 1/2 哩。

6. 室內社交、文化及休閒中心 1/2 哩 (若無法達此標準至少應在公車 20 分鐘車程內)

7. 衛生中心 1/2 哩 (若無法達此標準至少應在20分鐘公車車程內)

綱要土地使用計劃中決定空間需要的實例:

供製造業用之土地:

1. 確定現有都市中製造業用土地之特性, 現有的工業用地之密度, 根據都市經濟之研究決定未來製造業活動。

2. 根據以上的研究, 考慮現代化的工廠需求來發展當地未來工業用地之密度標準。

3. 將工業用地之密度應用在未來製造業的就業估計以獲得土地需要的預測。

4. 決定如何以空地及更新後之土地能符合預測需要的土地量, 並根據工業土地位置的需要試作一分配, 再與計算出之空地作一位置之調整。

批發業用之土地:

1. 分析現有都市中批發業與相關活動之特性。

2. 根據都市經濟研究以及預期改變批發業之潛在力預測批發業活動之成長，並估計未來從事批發業者在此土地內與不在此地區內之比率。

3. 將以上之比率來估計批發業之就業率及其所需之土地。

4. 統計出所有之空地及更新後土地使其如何配合批發業之需要，並試行分配其位置試驗其通用性，再與作其他使用之土地作一比較。

中心商業區與衛星商業用地：

1. 先瞭解中心商業區及衛星商業區之情況，分析其現有空間之使用，分別列出其地面層及樓層之使用情況。

2. 研究在主要商業地區其零售業之趨勢，發展其對專業性及停車需要等改變之可能性，以決定未來空間之需求。

3. 從現有之空地及更新後之土地尋求可供中心商業區擴充，並從中心區批發業及製造業外移之趨勢中尋求可轉變為零售業之用，鈎出政策性決定擴充中心商業區所需之土地位置，並鈎出中心商業區中供其他使用之地區，以上作業之方式可在衛星商業用地上重複使用。

供居住用之土地：

1. 搜集現有發展供應住宅單元及密度之有關資料。

2. 對未來之住宅需求及發展作一預測，根據此預測決定未來供應之住宅數、形態、密度、等級，並假定其分配之地區。

3. 調查計劃地區內之空地及更新後之土地可供住宅發展之地區，將預定供應之住宅單位、密度等級……作初步之分配。

4. 統計計劃地區之人口估計及空間需求。

在所有調查、測量，在地圖上做記號、分類、列表，以及預測之過程之

外,最後也是最重要的工作是如何把不同目的的土地使用融合成一整體,尤其是未來的土地使用必須和運輸網與綠地系統密切配合,亦卽如何把計劃不同的元素密合在一起?對土地使用活動、綠地、運輸是否爲一合理組織?對都市而言這樣是否便能成功地解決了這最基本的問題?地方是否有能力實現此改善計劃?政府及民間是否很重視這個土地使用計劃而參與其間?

土地發展之目標:

　　整個計劃的過程完全以最初的發展目標爲依據,因而產生計劃,考慮各不同的方案,評估其結果,最後形成之土地使用模式可能有下列幾種:如輻射走廊式、衞星式、中心式、多心式、分散式…等

　　下面爲美國一都會地區綜合發展目標之實例:

有關住宅發展之目標:

　　1.使各地區之居民有足够的住宅。

　　2.在整個都會之中有足够的住宅形態供居民選擇。

　　3.在鄰里中對住宅有選擇之權利。

　　4.能保持辨識性 (Identity) 及獨立性 (Individuality)

　　5.對其他活動及設施之通達均極便利。

　　6.建立健康、安全及免於窮困的住宅鄰里。

有關商業發展之目標:

　　1.能有適當的貨物供應及服務。

　　2.不同地區能通於不同的市場銷售。

　　3.有良好機能、安全而引人的設計及展覽場地。

　　4.儘量減少對都會其他活動之不協調。

　　5.對舊中心的發展並作有效的使用。

有關工業發展之目標:

1.有足夠的工廠來滿足工業就業的需要。

2.有不同形態之工業。

3.提供適合工業使用的土地。

4.儘量減低工業之災害，及其對附近鄉里環境不良之影響。

有關空地發展之目標：

1.能滿足市民戶外活動的需要。

2.有效利用並保護自然土地之品質。

有關公共設施發展之目標：

1.能提供合適有效的服務。

2.對本益之間有一合理的分配。

有關交通運輸發展之目標：

1.全都會地區之交通均能暢通。

2.不同的旅行方式供不同的居民及活動來選擇。

有關政府方面的目標：

1.對都會及地方的問題處理有權力也有能力。

2.對各公私機構之間能有效的協調。

3.有良好的稅收及合理的支出分配。

有關都市設計的目標：

建立一視覺上和協、統一及可實現的環境。

下表在說明依據目標發展到計劃確決的概略過程：

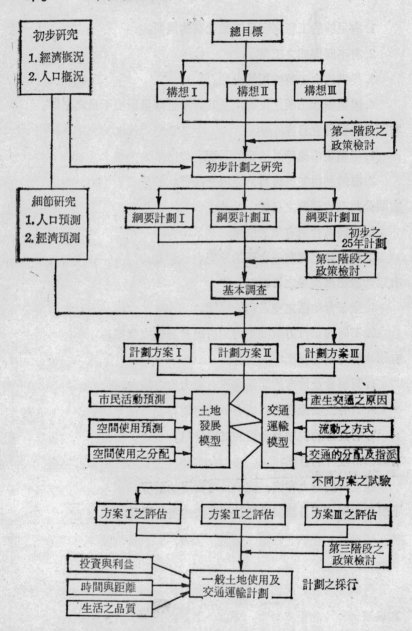

第二節　公共設施計劃

公共設施以服務大衆爲目的，也是政府對民衆服務的具體表現，這些在都市中佔極重要的地位，對都市生活品質的提高亦有極大的影響。

當都市的範圍擴大，人口增加，舊的設施不敷應用，而人們的生活水準又不斷提高時，人們對公共設施及服務種類的要求便相對增加，因此除傳統的設施如自來水供應，下水道等繼續需要外，其他服務如醫藥衞生，專科學校亦相繼需求，甚至有些服務或設施在幾年前被認爲過於奢侈的，如今却成爲必要。

由於需求不斷增加，也加重了公共預算的負擔，因此明智的設施計劃變得非常重要，計劃師及都市計劃機構都希望能協助決定各種公共服務設施的標準、需求及先後緩急。

以下對此類設施作一般性之介紹，諸如市政府、文事中心、圖書舘、消防隊、警察局、公營車庫及停車場、自來水管線、污水及雨水下水道等實質空間、量及位置、規格都逐一簡介。計劃任何設施都有兩個共同的問題——財源與各級政府的關係。任何涉及財源及技術問題就牽連到省與中央補助及貸款計劃，且均受會計年度所控制，因此必先瞭解最近的政府財政計劃。又不同種類之設施在不同的階層地區有不同的做法，因此包括受益之社區、都市、都會，以及特別區等，其相互之間必須取得默契。

計劃家和計劃機構可能只是顧問性的，也可能是參與計劃細部作業，其職務上相差的幅度頗大，所以一個計劃機構人員不一定專長於大學校園計劃、醫院計劃、圖書舘建築等，也許是計劃負責人，也許只是另聘

專家的一個連絡人。因此在從事計劃時將另聘一些專家共同作業，諸如土木工程師、衛生工程師、水文學家、建築師、都市設計師、圖畫舘學家、敎育行政者、火災保險員與消防警察人員等。

在提供社區設施方面計劃師常發覺人們的興趣隨着時間而改變，因此儘管政府某些單位仍然負責計劃與經營該設施，但具有連續性質的細部設施及系統已逐漸交由專業執行機構來負責，如醫務設施。計劃機構卽試圖將其與都市發展的同類設施組合成一完整體系。

以下將分別討論設施空間及區位之標準與計劃者所擔任的角色。

一、高等敎育設施

各國政府已逐漸察覺到高等敎育設施終將成爲都市、社會及文化環境中重要的一環。專科學院與大學迅速的擴充，致使新校園及新校舍不斷興建，然而計劃機構却甚少參與及策劃。在通常範圍內，計劃機構與大學間之關係應儘量密切，計劃機構可以減輕市鎮與學校間之磨擦，此種和諧的關係應該在政策決定之階段就建立起來。諸如稅收、服務情況、與四周鄰里之關係，使用道路及公共設施之情況、双方都應事先考慮、討論，及協調而獲得雙方都能接受的結論。

計劃之前，大學應提供註册入學之人數、學校發展之政策、預計未來敎職員及學生數等資料給計劃機構，而計劃機構應提出人口與經濟的預測及數據，建議大學注意市鎮正進行或將進行之投資計劃，諸如都市更新、未來公路及整體運輸設施之位置，以及其他對校園發展有影響之因素。而大學校園的細部計劃對鄰近地區亦具有擧足輕重的影響，在許多大城市裏，大學鄰里已漸衰退，因此校園計劃與鄰里更新有聯合作業的趨勢。在美國並通過法令允許都市更新地區內的學校經費可來自地方上的捐贈，大學亦可在都市更新地區內以合理價格購買土地作爲擴充校地之用。

學生人數及發展密度是決定校園規模的兩個重要因素，私立學校可以限制入學人數，但公立學校則必須接受日益增多的學生，但可能的話，無論公私立學校都應由政府及學校共同決定學校最大規模的範圍。

計劃機構對校園的實質造型——不論低層水平式，還是高層集中發展式必定極為關切，如果校園將來需要擴充，計劃機構將是決定其發展方向的要角，因為未來公路街道的改善、現有設施的效用，以及都市更新區的範圍都會影響校園發展的決策。

計劃機構對通勤學生及通勤教職員之人數亦須注意，一個規模龐大的學院比一個工業區或購物中心造成更大更集中的交通量，交通量之多寡決定於以下諸因素：寄宿生和住校教職員之數量，居住在校外而在步行距離範圍內的學生及教職員人數，大學當局對學生擁有自用車之措施，校園內各種運動比賽及文化活動所吸引外來觀眾的程度與人數，以及其他類似的因素。

可能的話，使校園的擴建能和有關的公共設施配合諸如運輸幹道或公路交流道的擴建，且鄰里周圍的交通模式亦要詳作研究，以免鄰里遭到不必要的交通擁擠，同時學校當局亦逐漸覺察到學校的環境及水準有賴其周圍地區來維持，許多市區中的大學現正面臨無法新聘或挽留教授的嚴重問題，主要的原因是學校鄰近有太多已衰退的住宅。

有些大學雖然與都市之更新計劃配合，却又遭遇到新問題——必須重新安頓那些低收入家庭，以及為了提高學校附近之住宅標準致使房屋的價格令教授、職員及學生無法負擔，若干都市計劃機構經常為如何在大學四周的鄰里中提供合適的學生宿舍而頭痛，雖然許多學校內亦提供宿舍，但仍然有大量學生情願住在校外，因此許多普通住戶被改成無水準可言的學生宿舍：光線不足、衞生設備不夠、密度過高。市政當局應負起改善之責，貫徹住宅規範的施行規則，以確保改建成單身宿舍的居

住水準。

幾乎每一個大學附近都會出現一個商業地帶，供應敎職員及學生們的飲食、日常需用，而且此商業地帶勢必產生交通混亂的問題，並呈現髒亂的外觀，這種情況一般說來是無法避免的。提供離街停車場 (Off-Street Parking) 是解決方法之一。除非此種情況會導致社區實質上的衰敗，否則倒不算是一個嚴重的問題。

大學亦影響其他敎育及文化機構之發展，例如美國的波士頓、匹茨堡等都市，大學與其他學校計劃以及附近的文敎設施共同形成一文化環境——敎育文化中心，他們發現對居民、敎授、學生彼此都有益處，另外大學的設立對都市經濟的吸引也逐漸受到重視。當研究都市新工業區設立的時候，就必須考慮附近是否有大學或專科學校，因其不僅與受僱員工的家庭有關，對成人的再敎育以及高級技術人員的培養均有不可分的關係，因此都市高等學府的設立已成爲都市重要的資源之一。

二、保健設施

許多社會福利發達的國家中，義務醫療計劃成爲不可缺少之一環，甚至都市是否能繼續成長要根據其保健設施的完善與否而定。

最初的保健設施計劃機構着重於實質的醫院建築，而如今重點則着眼於如何強化現有設施間之連繫、醫療技術的發展、模式及組織之改進。

保健計劃機構先搜集及整理有關醫院與保健機構之間以及用之於醫院建築和精神病院、結核病診所、養育院、復健中心、醫藥敎育設施等方面發展的資料，並以區域範圍爲基礎，衡量目前及未來對上述設施需要的程度，然後建立這方面的研究計劃，包括服務的原則及標準。

所以今後計劃機構之任務着重在決定（或預測）有關設施與服務之需要，並提供更多資料給決策者使用，作現有設施之檢討、建立保健設施資料中心、分析醫藥及保健之新趨勢，並改善政府與私人保健設施計

劃機構間的合作關係。

　　因此計劃機構人員必須充實醫藥方面的知識，但並不是成爲專家。若地方上有保健計劃機構，他們將可提供極有價值之資料，判斷那些資料是都市計劃家所需要的。若沒有保健計劃機構則由地方上普通計劃機構代行之，或兩者合作。一般計劃機構提供人口成長指數、人口流動情況、經濟趨勢、土地使用、運輸及資金改善計劃，以及其他可能影響保健系統計劃及特定基地發展的資料，若能設立資料銀行 (Data Bank)，則保健計劃機構可從該銀行取得所需要之資料，另加入其他特殊資料，如由人口普查地區所得某種疾病發生的範圍。同時計劃機構可協助保健計劃單位選擇基地，決定醫院、療養院等的發展與基地分佈的標準，並包括土壤性質、公共設施的有無、附近土地利用現況、交通運輸，以及該地區的都市發展及更新。醫療保健機構亦可推薦特殊設施之基地，如精神病院、結核病院等。

　　在都市更新方面，保健設施，特別是醫院跟大學及其他文敎設施一樣佔有極重要的地位，有些設在衰退鄰里內的醫院而無法留住醫務及技術的人才，因而醫院自己僱用計劃人才成爲直接影響其環境更新的一股生力軍。誠如敎育機構一樣，醫院的建設費用也應該是都市更新區域內地方預算的一部份。

　　醫院可以成爲所在社區的焦點，它能直接提供就業機會，以及間接的使社區獲得裨益。其輔助設施如護理學校、實驗室等雖絕大部份隸屬保健設施機構，但其在都市計劃中之重要性，實不亞於公園、遊憩設施，和交通運輸等。

三、市政中心

　　地方行政設施系統的計劃也是計劃機構的重要工作之一，其不僅有助於資金改善，並影響其他的計劃和發展，這裏僅討論市政府與文事中

心兩大部份。

有關市政府計劃除了必須考慮經費問題外，還應具備以下四個基本步驟：

(a) 決定需要新建或擴建之建築物：評估現有市政府，應首先探究其建築設計上的缺失與使用上的不當，然後由建築師分析其構造及外型、結構方式、水電管道及冷暖氣設備，如此才可明瞭建築物，結構是否堅固、公共盥洗通風設備是否良好、空間是否够用、隔間配置是否完善等問題。

(b) 空間需求：第二步是進行未來空間需求之研究，儘管很容易一眼就看出目前的空間過份擁擠，但要預測未來二十年內空間的需要却是一件很困難的事。新的市政府使用年限當在半個世紀以上，所以必須謹愼研究，使其能適合現在及未來的需要，研究空間需求時須先決定未來人口的成長及其對市政服務和職員要求的程度。計劃機構可先作空間需要之調查，請建築師提供建議，市鎮每一部門現有職員的人數及尚有的空額，職員所需的空間、設備及儲藏空間，基於欲使市政服務達到預期水準，須有未來二十年的計劃，並以每五年爲一期。市政府的規模乃根據上述需要量及容納的各種活動空間來決定。在小型市鎮中，市政府可能包括所有連同警察局和消防隊等在內的市政機關，但在較大的都市裏，如公共工程部門、車庫、圖書舘等都不設在市政府裏。有些性質或機能特殊的部門若設在市政府內反而會使市民感到不便，或其作業會干擾其他部門，或因地方上情況不同而建議設置他處或分散到各地。另一個決定空間需求的因素爲視其是否爲其他機構預留了空間，例如有些市鎮建市與縣聯合行政大廈或有包括地方法院在內；又有小型市政府亦具有社區集會所的功能，故市政府的會議廳可計劃的比純用作市府會議者爲大。

(c) 位置：政府辦公機構必須與民衆接近，所以市政府的位置應設在靠近交通及商業活動的中心。在較古老的都市，其設置的地點大多設

在市中心的商業區。

市政府應鄰近事務所區，包括經常與市政府接觸的公營及私營機構伸便到市政府調閱檔案、申請證明或許可等。

基地應選擇地價合適的土地，並應有足夠的離街停車場供員工及市民洽公使用。此外尚應顧及基地開發的費用及現有公共設施之有無，以及是否有排水困難等資料。

有時市政府和縣政府設在同一幢建築物中，在美國和加拿大這種做法很普遍。這樣有兩個優點：第一，對市民和政府機構的相互合作上比較方便，第二，單幢建築物的建造費及保養費比分開兩幢經濟。目前使用情形還覺得滿意，唯一缺點是擴充困難，擴充計劃將更為複雜，尤其是作業費及維護費的攤派問題。

市政府座落位置的另一種形態是設在文事中心內，好處是與其他政府機構相鄰，使民衆來此接洽事務甚為方便，並有助於加強各機構間之連繫。例如美國加州的聖荷西(San Jose)市的文事中心 (Civic Center)就包括市政府、民衆保健大廈、交通機構大廈、警局車庫、郡辦公大樓，司法官辦公處和拘留所、刑事法庭和少年犯罪中心等，使用同一塊基地，亦共用一套發電設備，以節省空調維持費，如果還包括大集會堂之類的其他設施，其使用時間與辦公時間不同，因此可共用停車設施。

文事中心也是都市設計的一個項目，若其位置安排不當，有些設施將被冷落而不被民衆利用，如此使市政府不但失去其應具備之便易性(Accessibility)，而且在辦公時間之外少有民衆到此。

(d) 基地與建築：無論市政府是設在文事中心內還是在獨立基地都必須有足夠的空間作為擴充及停車之用。市政府應設計成辦公用建築而不是紀念性建築，設計的原則着重在良好的機能與便民。

文事中心是都市計劃中一項自古以來就受到重視的傳統觀念，文事

中心多牛鄰近市中心，內部有主要的行政機構、文化活動機構。十九世紀都市美化運動時期幾乎每一個市鎮都將其市政機構和文化機構集中在一塊基地上。典型的計劃設置地點都在主要商業區內，然絕大多數的計劃均未能實現。1960年左右這種思想又開始復活，主要是這方面的活動不斷增加而需要興建此類建築物，雖然大部份仍只停留在紙上談兵的階段，但實際完成的數量已有增加，然而也因此引起不少爭論與批評。集中各機構興建文事中心之優點除前已陳述之費用節省，機構間之連繫加強，停車場公用，電力設施公用外，尚可集中興建一供研究參考用之圖書館，以及電子資料貯存設備，並可在都市更新地區藉創新的文事中心設計，美化都市並表現該市鎮之特點。但集中興建亦有若干缺點不得不從長計議，例如計劃此中心遠較分別計劃單幢建築物來得複雜與困難，要使性質及等級各異的政府機關合作尤其困難，以致許多機構寧可單獨行動自行選擇經費運用的方式、基地建造的時限、建築的形式等等。況且在市中心附近取得偌大一片土地之費用必定驚人，且有些機構亦各不相干，不須職員與資料互相取得協調，例如博物館、美術館、集會堂等就是如此。批評最甚的是認為這種文事中心是孤立的，尤其不適合現代化的大都會，更惟恐一旦產生低水準的建築或配置不善，不但無法提高環境品質，反會導致不良的效果，使文事中心在辦公時間之外，幾乎不為人們使用，因而造成治安上的問題。亦有人認為清除某一地區而建立新的文事中心會使該地區或鄰里遭到不必要的破壞，進而導致城市機能和活力的消失。當活動設施集中交通量增加，使原有舊設施無法維持相對的服務，而使該地區衰退或導致不必要的毀滅。

　　因此計劃機構必先仔細研究興建文事中心的優點與缺點，然後才建議應採取何種型式。除非有更新的理論，目前對一般大都市而言，文事中心的缺點仍多於優點。對於小型城鎮來說，文事中心確可提供一個良

好都市設計的機會，其設立已有日漸增加的趨勢。

就文事中心的位置而言，決定於都市的大小和土地利用的強度，典型的文事中心多座落在市中心商業區的邊緣，這裏地價不致太高亦可避免被未來市中心商業上的擴張所波及。基地應靠大眾運輸設施來服務，對街道系統必須詳加研究，因爲大面積文事中心的設立極可能會封閉若干街道，（並影響整個交通模式），故在其鄰近地區及市中心商業區之主要道路必須改善。

文事中心的設計則應先決定各建築物之大小、體積、外型，從而以交通和整體造型來表示各建築物間的關係。

就分散設置行政機構而言，市府分部 (Branch City Hall) 並不算是新構想，但一直到近幾年才眞正的加以考慮，此將使政府的服務更深入民間。都市計劃近來的評估均要求加強鄰里社區級的政府服務。

其實某些市政服務早先就一直是分散式的，如消防隊、警察分局、圖書分館等均是。如此方可更有效地爲市民服務，不同的政府服務其分散與否取決於當地的實際需要情形，除上述的消防隊、警察分局、圖書分館外，尙有保健中心、醫院、集會堂、公共設施之辦公室、房屋或土地區域管制事務所、工程服務處、許可證及執照領發部門、法院、選舉事務所、稅捐處、福利機構、就業輔導中心、民眾服務站等均可分散設置，在較大的都市中，機構分散設置的機會較大。

市府分部或次文事中心的計劃必先決定那些服務是能夠分開設置的，故對現有的市政機構作調查實有需要，找出那些已有分支服務措施、那些機構若分開設置可提高服務效率、那些服務是可分散作業的，當然有些設施是無法分散的，例如資料中心就是。計劃行政分支機構首先遭遇的問題是如何界定適當的分區，例如消防隊的服務範圍是根據防火安全標準仔細計算出來，而警察分局、圖書分館的服務又根據另一種標準

計算，兩者的服務地區很難協調，一種解決辦法就是調整此類標準儘量配合行政區域的劃分，如此可能要以現有的消防隊或警察分局的位置作為次文事中心的基地，否則各種設施各有其服務分區。在每一個次中心內，各種服務的內容應避免重複，因為有些部門的服務地區較另一些部門的服務地區為廣。一個特殊分支中心的位置及服務範圍要看其服務區域的大小、人口密度，以及當地居民的性格及習俗而定。其位置應近人口中心區，主要道路上和有公共運輸服務的地點，次中心應鄰近其他社區設施如商店中心等，才會經常為人們所使用。

　　基地的選擇應在平坦之地，具有穩定的土壤狀況、良好的排水系統，及合適的公共設施。

四、圖書舘計劃

　　由於人口的不斷成長、休閒時間的增加、高深教育的需要、總人口中年青人的比率提高，使圖書舘在社區設施中越來越重要，因而計劃機構的任務便在如何擴充現有的圖書舘發展其新的分舘。

　　雖然計劃機構不一定要瞭解圖書舘的操作細節及維持方式，但必須熟悉其若干的基本服務，在決定圖書舘服務的項目及水準之前，先應研究清楚它要服務一個怎樣的社區，因此須要具備政府結構和納稅制度，人口資料如年齡、教育程度、職業別及一般社會組織方面等有關資料，同時還要調查該社區內其他文敎機構所有的藏書資源，以及與鄰市鎮的該項服務關係，因為圖書舘的服務畢竟不是一種形式。

　　根據一般社區圖書舘任務的調查，發現由於敎育水準的提高，從前視圖書舘為一般家庭主婦和兒童們休憩場所的觀念已經過時，各地普遍要求圖書舘擴大空間，增加服務項目和提高服務水準。

　　兒童閱覽室是圖書舘傳統的一部份，現正繼續地擴充，除提供書籍外也有其他資料，而這些資料通常是敎育設備的延伸。舘亦與其他社區

及社會機構合作爲兒童服務，也考慮爲青少年服務，從前剛離開中學的青年絕少利用圖書館，現在由於空閒時間較多，及渴望獲得更多的知識，因此利用圖書館的程度及人數大爲增加，尤其是正在求學的學生，佔使用圖書館比例的絕大數。成年人也漸漸發現圖書館是獲得更深一層知識的好去處，所以需要性也增加了，如今圖書館不僅供休閒及教育之用，亦服務有特殊興趣的人群，諸如工商業及勞動業者。

　　大多數都市開始着手計劃圖書館系統時，會遭遇到兩個問題：一是由於目前社區內沒有圖書館或放棄舊館而計劃建一新的總館，另一是已有舊館而再建分館。這兩問題之計劃的性質截然不同，現分節討論如下：

　1.總館計劃：第一步是準備計劃報告書 (Program Statement)，通常由圖書管理專業人員負責，詳述此館基本的服務政策和必須具備的標準，報告書中反映出先前對社區的研究，（包括經濟及社會方面），以及圖書館希望提供那一些服務，假如專業管理人員過去無此經驗則必須依靠圖書館建築顧問協助才能完成。報告書內容包括一般政策及需求的提供以及更進一步的提到空間需求，和供藏書、職員、會議的設備，以及其他設施。

　下表是美國根據過去的經驗提供計劃所需全部之建築空間之參考。

決定最低空間需求標準之索引

需要服務之人口數	書架空間（註一）			閱讀者所需之空間	職員所需之工作空間	估計其他所需面積（註三）	總樓地板面積
	藏書量	書架總長度（註二）	所佔之樓地板面積				
2,499人以下	10,000冊	400公尺	100平方公尺	至少40平方公尺可設13個座位每一座位以3平方公尺計算	30平方公尺	30平方公尺	200平方公尺
2,500至4,999人	10,000冊超過3,500人每增一人增書3冊	400公尺超過10,000冊每增書30冊增加1公尺	100平方公尺超過10,000冊每增書100冊增加1平方公尺	至少50平方公尺可設16個座位，超過3,500人，每增1,000人增座位5席，每一席以3平方公尺計算	30平方公尺	70平方公尺	250平方公尺或每人0.07平方公尺取兩者之較大值
5,000至9,999人	15,000冊超過5,000人每增一人增書2冊	550公尺超過15,000冊每增30冊增加1公尺	150平方公尺超過15,000冊每增書100冊增加1平方公尺	至少70平方公尺可設23個座位，超過5,000人，每增1,000人增座位4席，每席以3平方公尺計算	50平方公尺當職員超過3人時，每增一專任職增加15平方公尺	100平方公尺	350平方公尺或每人0.07平方公尺取兩者之較大值
10,000至24,999人	20,000冊超過10,000人每增一人增書2冊	800公尺超過20,000冊每增書30冊增加1公尺	200平方公尺超過20,000冊每增書100冊增加1平方公尺	至少120平方公尺可設座位40個，超過10,000人每增1,000人增加4席每席以3平方公尺計算	100平方公尺當職員超過7人時每增一專任職增加15平方公尺	180平方公尺	700平方公尺或每人0.07平方公尺取兩者之較大值
25,000至49,999人	50,000冊超過25,000人每增一人增書2冊	2,000公尺超過50,000冊每增30冊增加1公尺	500平方公尺超過50,000冊每增書100冊增加1平方公尺	至少225平方公尺可設座位75席，超過25,000人每增1,000人增加4席，每席以3平方公尺計算	150平方公尺當職員超過13人時每增一專任職增加15平方公尺	525平方公尺	1500平方公尺或每人0.06平方公尺取兩者之較大值

資料來源：1962年美國圖書館協會之報告中提出之公共圖書館服務之標準——評估之最低標準，適用於少於50,000人之城鎮或社區。

註一：圖書館系統所有書架僅供放置本館之藏書加上從資料中心借來的書。

註二：標準圖書館之書架長為0.9公尺。

　　圖書舘的目的是爲民服務，所以其位置應儘量接近最可能使用它的多數市民，這種觀念對計劃師來說是毫無疑問的，但尚未被政府官員所接受。圖書舘行政人員皆提倡儘量親近民衆的原則，可惜多半被政府官員擱置一旁，因爲他們希望的仍然是紀念性建築而非公共設施，因此圖書總舘的位置應該設在市中心或郊區的購物中心內，那裏是零售商店、事務所、銀行、公共交通和停車場的集中地，正如零售商店之市場分析人員研究如何使人行交通可容最大數量的購物者一樣，圖書舘計劃師所選定的位置應該很顯著，並能吸引大量民衆。成功的公共圖書舘最基本最重要的條件是有最佳的通達性及最多的使用人數。

　　圖書舘本身並不想成爲一種只爲儲藏的空間，況且單位成本對圖書舘而言非常重要，卽使用人越多，每人的平均負擔越少。

　　圖書舘若位於市中心常會發生停車問題，汽車擁有率高的國家，都市甚至將圖書舘有無停車場，列爲主要考慮因素。然而根據調查結果顯示，便利行人的地點是使用圖書舘最重要的考慮條件。

　　圖書舘位置應該明顯，而且應該有平坦及適當的出入口，所以在鬧街的轉角設置是很適合的。基地最好近長方形，因爲舘的內部若爲長方形，機能較易發揮，並有適當擴建的空地及小型庭園，舘的位置應離停車場不宜太遠，且有足夠空間供職員停車，若車輛可駛入服務空間，則應有足夠的廻車空間。

　　在某些不便作水平方面的延展情況下，可以不必選擇大塊基地，因垂直發展的圖書舘仍然可以達到其服務的需要。

　　2.分舘計劃：公共圖書舘與使用者保持最密切的連繫，其服務才會

註三：包括借還書、詢問台、冷暖氣設備、多用途空間、門房、盥洗室等供民衆使用的空間另加上圖書舘本身機能所需之面積。
註四：原表爲英制現換算爲公制。

具有成效，因此有設立分館系統的需要。若一個都市人口超過十萬人以上時，一個獨立總館已無法達成其預期之服務目標，又若都市人口在五萬與七萬五仟之間而社區分佈又廣，在此情況則有設立特殊服務之分館之必要。在計劃家的觀念中，分館是一個延伸機構，大致可以分爲三類：

a. 區域性分館：是一個大的綜合性服務的分館，通常設於較大的都市，同時並服務若干較小的分館。

b. 社區性分館：是一個主要圖書館單元，只用極少數的專業管理員，可服務五萬人的社區，較小的亦可服務二萬五千居民。

c. 流動性圖書館 (Bookmobile)：是一個設在車上的圖書館，巡廻於人口零星分佈的地區和離學校較遠的地區，服務次數不一定要很頻繁，但必須要有適當和固定的時間。流動性分館的暫停處很可能就是決定未來設置正式分館的地點。

通常分館是以總館或區域性圖書館作爲其主要資料的供應來源，而提供一種更方便的服務方式，將其延伸到社區和鄰里，所以分館才眞正是圖書館資料系統與讀者間的橋樑。

當計劃分館系統時，任何公共設施系統計劃的基本原則都適用，先研究現有機構及服務狀況，人口、教育與經濟特質，該區之地形，任何自然或工業的阻礙，以及對不同地點，不同人群提供服務的程度與方針如何。一個分館系統計劃應顧及社區人口的變遷、新購物中心的開發、新住宅區的發展及交通模式之改變而定。計劃機構對圖書館建築內部的參考性不大，但在計劃分館系統方面却是最重要的角色，因此必須將綜合計劃研究所得資料用到分館系統計劃上。

近年來，人口密度提高，學齡兒童激增，高收入及高教育水準的居民遷往距市中心較遠的新住宅區，對新的服務需要更迫切，使圖書館系

統面臨空前的壓力，雖然無法立即有所反應，但受到重大的衝擊，因而採用"少而精"的分館政策加以緩和，過去許多分館像各自獨立的小零售店，最後因無法維持而走向關門大吉的路子。但較大的分館經證實可長久地提供較佳的服務。

根據調查美國若干三十萬人口以上的都市，發現分館服務的人口從兩萬到九萬七千不等，平均爲四萬人左右，假如減去總館在該地區的服務人口則此平均數將更低；分館間的距離，及服務半徑之差異極大。

選定分館位置的原則與總館相同：交通方便，接近民衆。以地理情況而言，每一分館之服務半徑約在一公里半到二公里半，服務人口在兩萬到三萬之間。分館應鄰近住宅區（在步行距離範圍內），才能包容大部份的孩童與成人。由於汽車的普遍使用，分館亦應鄰近主要幹道，特別是在有公共交通工具的地方，或購物中心內。建築物應很容易讓人一眼就看到，停車場不得小於總樓地板面積，入館進口應設在地面層，並儘可能稍向裏退縮。

五、消防站 (Fire Station)：消防站也是一種有系統的設施，其重點在如何發揮救火之最大功能，其資金之運用與土地利用及人口密度有關。計劃師應會同政府消防機構共同研擬防火設施，在美國保險協會將防火標準訂得很嚴，並曾出版許多有用資料，計劃師可以此防火標準作爲參考。

1. 消防用水：供水是消防救火最重要的資源，下表是保險協會所訂社區一般狀況"合理供水系統"之標準：

2. 消防隊 (Fire Company) 的分佈：消防官員討論消防站位置時通常是檢查消防人員與配備的分配，在大都市中其基本組織爲消防隊，此種單位若非使用幫浦消防車就是雲梯消防車，此爲消防隊的兩大基本設備。較大的消防站可能兼有這兩種配備，有的雲梯

所 需 消 防 用 水 量			
人 口 數	一般都市所需消防用水流量		持 續 小 時 數
	升/分鐘	噸/日	
1,000	3,800	5,450	4
1,500	4,800	6,820	5
2,000	5,700	7,950	6
3,000	6,600	9,540	7
4,000	7,500	11,000	8
5,000	8,500	12,300	9
6,000	9,500	13,600	10
10,000	11,000	16,500	10
13,000	13,000	19,100	10
17,000	15,000	21,800	10
22,000	17,000	24,500	10
27,000	19,000	27,300	10
33,000	21,000	30,000	10
40,000	23,000	32,700	10
55,000	26,000	38,200	10
75,000	30,000	43,600	10
95,000	34,000	49,100	10
120,000	38,000	54,500	10
150,000	42,000	60,000	10
200,000	45,000	65,400	10

註一 若人口超過二十萬，則每分鐘流量為 45,000 升，若發生第二處火警，應另
　　　增每分鐘 7,600 到 30,000 升流量的消防用水，持續時間仍為 10 小時。

註二 流量單位由加侖及百萬加侖換算為升及公噸。

　　消防隊還配屬有照明車及救護車，但一般所稱的"消防隊"只是
指操作一套設備——幫浦車或雲梯車及其全體消防人員。

　　在較小的社區裡，可能只有一個配有幫浦的消防隊，也只能救小小
的火災而已，在美國和加拿大境內，大部份社區都只擁有一個這樣的消
防隊，至多也不過兩個，當一個社區能擁有三個消防隊（卽兩個幫浦隊

和一個雲梯隊)，就可以應付在不太擁擠的住宅區的獨幢建築或其他小型建築物的火警。萬一社區內兩處同時起火則只有向鄰近社區求援了。因此若一個社區其四周沒有鄰接社區時，則其消防隊至少要六個，才足以對付兩處同時火警的要求，此兩處可能包括小型工廠、小型購物中心、教堂、學校、醫院等建築物。

通常一個上萬人的社區應配有兩個幫浦隊和一個雲梯消防隊，三萬人的社區應有四個幫浦隊和兩個雲梯隊，達七萬人口則設備加倍，再加倍的設備則需要二十萬人口才能負擔。

小社區的消防站多設在近市政建築或中心區，若需兩個站時則可分佈在商業區、工業區、高度危險區、或其他高價值區。其要求遠較住宅區為嚴格。下表為美國保險協會和工程師等共同協議的標準，但近年來由於消防設備及道路之改善，表列的里程已有逐年延長的趨勢。

消 防 隊 分 佈 的 標 準		
地 區 及 需 要 之 消 防 用 水 量	理想的服務半徑（公里）	
	從幫浦隊起算	從雲梯隊起算
高價值地區（如商業、工業、文教區等）		
需要消防水量在 35,000 升/分鐘以上者	1.2	1.6
需要消防水量在 17,500～35000 升/分鐘之間	1.6	2.0
需要消防水量在 17,500 升/分鐘以下者	2.4	3.2
住宅區		
需要消防水量超過7,600升/分鐘，建築物3~4層包括公寓、旅館。	2.4	3.2
需要消防水量與上述同但較具危險性	1.6	2.0
需要消防水量7,600升/分鐘以下且建築物平均距離小於30公尺者	3.2	4.8
需要消防水量 7,600升/分鐘以下且建築物平均距離大於30公尺者	6.4	6.4

註：以上里程若遇下列情況之一者應酌量縮短：可能嚴重危害生命者，街道狹窄及使用情況不良者，單行道，地形特殊或有阻礙者。

　　某些市鎮消防能力總量已足，但分佈不佳，故分佈位置的更新調整可以提高效率和減輕操作經費，許多消防站計劃並沒有得到都市計劃機構的協助，有關消防官員的觀點多過於重視現狀而忽略未來的需要，因此對計劃雖作了許多精密的標準，但這些標準可能僅適用於現況並未導入預期的未來——諸如人口快速的成長、土地利用的變更等，而計劃機構的參與應可設法彌補上述的漏失。事實上絕大多數的消防機構只負責日常的勤務，而計劃機構能夠分析現有及未來道路上的障礙，因障礙會延長消防隊到達火場的時間，縮小消防隊救火有效的地區。最明顯的障礙如河道、運河，不見得每條路口都有橋，同理，高速公路也是障礙之一，平交道、吊橋、大公園、高爾夫球場、不規則地形，以及繁忙的街道等都會妨礙消防隊的快速行動。

　　正在開發中的都市更不可忽視消防站的計劃位置，美國鳳凰城的計劃部門曾爲此問題作了研究，他們指出若干成長中的特性，如大面積的土地距離都市越來越遠，都市化地區的蔓延，住宅區伸入鄉間，零售商業行爲的分散，以及汽車運輸主宰了一切。報告中特別指出以消防爲觀點的其他發展因素：如都市成長的速度，磚石造平房之多用途使用，主要幹道系統交叉口的規定，不規則或特長街廓內部的模式，特殊地形及運河，缺乏鐵路、公路的立體交叉設施等。報告中又指出若干消防措施的成長與趨勢，在密度集中的開發區及低密度地區消防站均不可少，通常火災之蔓延常止於主要幹道，因其所圍成的方格之間不相連續，使火勢無法跨越。

　　當消防站一般區位模式決定之後，卽着手選定個別的基地位置，消防站應避免設在只有一個進出方向的地點，或必須繞越山坡，或橫跨平交道，或穿越吊橋以致妨礙消防隊行動的位置。同時其基地也應避免過於靠近十字路口，以免延誤消防車的出動，最理想的位置是在與主要貫

穿幹道平行的街道旁。若設在郊區則必須預先考慮該地區開發完成後之模式，並避免設在市界邊緣，而減少了其服務地區，也避免當鄰近市區發展完成後使原有消防站的位置變爲不當。

消防站基地面積的大小並沒有一定的標準，通常在市中心之基地非常狹小，但在偏遠社區則儘可能在消防站四周保留相當的空地，其理由是消防站需要自路邊退縮，以供停車及平時操練之用，消防站建築的主要功能是容納及安置消防人員及配備。一般都是繞着放置救火設備的房間（通常都是在中心位置）停放消防車，停幫浦車的最小樓地板面積爲 4.85 公尺寬 9.7 公尺長，若爲雲梯車則爲 6 公尺寬15公尺長，高空雲梯車則長度加至 23 公尺，天花板高度不得少於 4 公尺，所有門的寬度至少 3.6 公尺，並且其裝置位置要使所有的消防車都能在開門後直接駛到街上，較新的消防站均使用向上開啓的吊門。

現代化的消防站其建築造型應與附近建築物配合，所以全市的消防站的造型可能都不一樣，雖然仍有兩層樓的消防站繼續地興建，但一層式的似乎更受歡迎。亦有消防站和其他政府機構同在一幢建築中，但空間必須完全分開，站內除人員及消防設備外，尚有辦公室、水管涼乾架（或塔）、設備維護室、休息室、小廚房、訓練教室、地下貯油槽等空間。

六、警察局： 直到目前有關警局計劃方面之書刊極少，故在此只能作一般概念性的介紹。

計劃所需的基本資料應包括犯罪的統計，警察局的工作量和工作性質，與都市其他部份的關係，如檢察官辦公室、拘留所，以及地方發展模式之特殊資料，特別是問題地區，如酒館充斥之街道及陌巷等。

小鎮的警察局常設在文事中心的一角，若是市政大廈的一部份，則必須與其他部門分開，免得人們出入市政府必須穿過警察局。典型的配

置是所有行政單位有一個共同出入口，消防站出入口單獨設在第二面，警察局則設在建築物的第三面。

　　大都市的警察局有在文事中心內，也有獨立的，若屬前者，則其出入口應遠離公衆使用之出入口，如此才能避免犯人之出入及監獄內的聲音傳到建築物外的其他部門，所以可能的話，最好獨立而不干擾其他行政部門的作業。

　　大都市的警察局所遭遇到的問題很多，其任務也很複雜，美國新奧爾良市 (New Oreleans) 曾作了有關的研究，認爲警察總局應具有以下的機能：是一幢行政建築供警察作業以及容納行政及服務單位，是一個中央管制的犯人臨時拘留所，有警察人員、法院、及職員使用的車庫、公共停車場、警車保養場、市政法庭及交通法庭，但不包括贓物存放處。

　　當欲增設分局時計劃機構參與提供居住密度與犯罪的關係——犯罪率高的多半是高密度低層住宅而建蔽率又高的地區，又與低收入階層有聯帶關係。都市的古老地區、孤立的工業中心、住宅群、購物中心等，距離市中心越遠犯罪率越低，最低的地方是新開發的外圍地區，將這些資料統計標明在地圖上，發現犯罪者的住處與犯罪地點均以市中心爲最高，犯罪者住處以遍遠地帶次高，這些地區最需要警力的保護，此可供計劃警察機構時作的參考。

　　雖然沒有確實的人口及密度數據可用來確定分局管轄區的範圍，但在混合使用地區分區的管轄面積應較低密度有購物中心的鄰里者爲小，新奧爾良市的研究報告中建議，若人口密度爲每公頃 60 人時，分局的警力可管轄 2,000 到 4,000 公頃地區，若密度再高，管轄面積應減至 1,000 到 2,000 公頃。

　　假如情況許可，一個分局應管轄的地區，應不被高速公路、鐵路，

或河流分隔，並要有主要道路通達管區各地點，分局是對大衆作行政服務，而非專門對付拘留的犯人之用，因此分局地點宜近該轄區的幾何中心，儘可能不設在住宅區內，但宜於接近商業區，有主要道路和所有的服務地區相通。

七、市有車庫及器材堆積場：計劃機構應協助公共工程部門計劃市有車庫及器材，堆積場的地點和規模並作有效的管理和保養，市有的堆積場用以存放設施器材及保養的器具，包括處理垃圾、清掃街道、維護和建造工程等之設備，另有下水道保養器材、路燈、路標、紅綠燈，及其他類似機能之裝備，當然也包括管理這些裝備的辦公室建築。

市有車庫及堆積場有時亦用來作為設備修護及保養的場所，並為一般市有的警車、大卡車、吉普車、掃街機械、剷雪車、壓路機，拖車、救護車，以及其他工程車修護保養。

車庫和堆積場的規模因都市的大小及服務的程度而異，無一定的標準，通常在較小的市鎮裡，設一個車庫及器材堆積場可能比較經濟，若分散設置其維持費用可能倍增，但大都市由於服務項目較多，服務範圍又大，以致行車時間較久，職員往返的路途加長，使作業不經濟，因此需要以有系統的分散設置來解決。

美國鳳凰城曾因該市區正面臨人口增加，地區擴大，密度減低，因而造成停車及作業費用之提高，而做過一個分散系統研究的例子。當初市政服務設施的對象只是在一小塊面積上的一群少數人口，但近年來，服務人員從車庫及堆積場行駛二十餘公里到達工作地點，以致實際工作的時間減少，而交通及設施維持費却相對提高，一旦車子在途中拋錨必須拖回中心車庫修理，因此認為不如分散設置或可解決面臨的難題。

第一步研究現在分散作業情況，然後計劃一個遍及全市的服務設施系統（實際上鳳凰城已有分散的作業，故問題在如何調整現有設施並增

設若干新的服務中心。），　結果將五個部門分別設置在二十個不同的地點，五個部門是建築審查管理、水源、水的分配、街道維護與清潔、警察局等，另外設三個衞生局，以及其他共同設備單位，其基本目標在建立若干服務設施的據點，每一據點成爲一個分散式服務的基地，爲不同的市政機構聯合使用，現有的停車場也和幾個其他的市政單位組成一聯合中心。

　　每一個分散中心的規劃應滿足現在及不久將來每一部門的需要。所需的空間包括辦公室、會議室、裝備及器材貯藏庫、職員及大型工程車的停車場、日常服務用的機械設施放置場等。機械保養場不可能附設在每一個停車場內，但是建立此分散式的聯合中心則足可維持一個保養場的需求。

　　該市的研究報告中將服務分爲“與公衆接觸的服務”及“不與公衆接觸的服務”兩種，前者如核發建築許可、營業執照，及其他必須面對面的服務，後者如垃圾收集、街道保養、水管檢修等等，因此以上兩種不同性質的市政服務需要不同的基地，前者只要有辦公室卽可，後者則必須能提供大片土塊供大型工程車停放及器材堆積場。根據研究及調查之後，該市決定將以下服務設於分散之聯合服務中心內：一般工程、交通工程、房屋檢驗、電力維護、街道保養、機械保養、排水及供水系統維護、器材之採購與貯藏及警察單位的操練場等。

　　一旦決定那些部門需要分散作業後，卽可建立一些有關基地位置之依據及標準，聯合服務中心應鄰近最需要服務地區或服務量最大之地區，雖然各部門服務之量因地因時不同，但仍以設在靠近該服務地區之幾何中心爲宜，除非該區面積甚廣而仍有相當部份的土地尚未開發，若遇此種情形則仍以人口密度爲衡量的依據。

　　工業區與倉庫區應設置此類中心，因其性質比較需要修理與維護。

　　基地的大小應足以應付現在及未來的需要，且應鄰近主要幹道，或臨兩幹道之交叉口由服務道路供大型工程車慢行出入，而不是直接由幹道出入，內部車行交通至少設兩個進口，選擇基地時亦須注意土質狀況，以免增加開發的費用。

　　修理場和服務中心系統計劃之另一重要步驟是如何決定此中心所服務地區之大小，根據該市旅程時間等分析獲知服務地區最大極限是 140 平方公里，一個 30 到 50 平方公里的地區是可支持這樣的一個聯合服務中心。雖不致包括所有的服務項目，但當該地區繼續成長時，服務項目可按比例增加。

　　服務地區界限的決定以高速公路的位置為最重要的影響因素，雖然對必須橫越高速公路的車輛而言，此高速公路是一個障礙，但是在同一旅程時間內，走高速公路比走其他幹道的里程能遠得多，因此服務中心若有通道連接高速公路將獲得極大的利益。

　　服務地區決定之後，然後完成各部門空間需求的詳細調查（包括問卷），需求空間如辦公的人員和車輛、職員的停車場、工程車的停車場、工場設施、會議室、室內及露天的器材和設備貯藏空間等。服務地區界限應標明在圖上，並以平方公里為面積之單位。

　　計劃全市系統的車庫、保養場，及服務中心的最後一個步驟是基地分析；決定其如何能符合位置的需要、開發的經費，以及建築物和設備的總價。

八、墓地及火葬場： 為公共衛生着想，在都市保留若干空地供埋葬死者之用，其重要性不亞於上下水道系統。

　　提供及管理火葬場與墓地的方式甚多，在古老社區中多附屬在寺廟或教堂中，現在則或由政府提供及經營，並將此作為一種公共服務；亦或由私人企業提供，以墓園協會當一種事業來經營。

各種形式的墓地都有相同的要求，譬如須有適合的土地，而該地主願意使它開發爲合用的墓地，必須有專人負責埋葬事宜及管理維護。

管理墓地的行政責任是沒有期限的，一旦墓地選定之後很少有遷移的可能，故必須面對永久看顧的問題，墓地多爲地方政府所管轄，它與其他機能責任無關，故與其他問題不同，同理，教堂的墓地則由教堂自行管理。

假如墓地由私人經營，則其面臨的問題與公墓相同，其業務雖爲獨佔性，但有提供合理服務的責任，若爲永久看管，則應要求客戶支付經常保養墓地的合理費用。有些墓園協會的性質和水電公司相同，在某些西方國家實施的保護公衆福利的立法中可以見到其特殊任務的規定。

對計劃者而言，保留多少土地及位置的選擇以供埋葬之用是他們最需要考慮的。

墓地應考慮土壤、排水、出入通路，與水源及社區的距離，因許多正常人不喜歡面對死亡或提到死亡，人們厭惡住在墓地旁，甚至將墓園加以美化之後，仍無法抹去對它的厭惡心理。

所以墓地計劃不僅要考慮該地區的土地利用，並應注意墓地位置一旦被確定，其遷移性很小，其周圍也很難再作爲住宅開發用地。有人建議墓地可與公園、休憩設施，以及機場共同設置，但仍須顧到各設施未來擴充的可能性。

雖然有些地區已接受火葬的方式，但比較起來，土葬的數量仍比火葬爲多，火葬設施應以區域爲計劃單元，選擇建火葬設施的地點與土葬的條件大致相同，唯一不同的是佔地要小得多。由於土地利用的壓力，有些地區已有公寓式墓地的嘗試，火葬的方式勢將越來越盛行，而其關鍵在於當地民衆的信仰，宗教對死者處理的習俗和儀式，對一個市鎮來說，除非有重大事故發生，改變習俗是很緩慢的，這點也是計劃者應該注意

的。

九、供水系統： 供水系統計劃是工程上的問題，所以絕大多數系統均由工程師設計。但計劃機構在一般政策上却有其重要的地位，這一點在過去經常被忽略，蓋計劃機構可以提供基本供水資料，協助工程師完成給水分區，而給排水系統發展的方向往往影響都市成長模式的決定。

供水計劃是屬於工程科學的一支，所以計劃師必須信賴專業及技術上的建議，因此計劃師必須具備供水的一般知識，至於工程方面的細節則需仰賴工程師及參閱規範。現分供水之水源、水量、淨化處理、滙集和分配系統、工業用水等五項說明如下：

1. 供水的水源：主要水源是河、湖、泉水和地下水等，地理和地質狀況是決定是否有水與是否能供水的兩大要素，這些資料通常應由政府有關單位調查及提供。在鄉間或郊區可能單獨鑿井供應居民用水，但在人口增加及密度提高之後，此種方式將逐漸不合用也不安全，而若干大都會地區抽取的地下水源，已被不健全的下水道系統所污染。都市中一大部份的土地被街道、建築物，及停車場等不透水的地坪所遮蓋，因此回到土裏的水量日漸減少，使地下水位日益降低（若再抽取地下水做爲都市部份地區的水源勢將嚴重影響地層下陷，造成都市公害）。

因爲一般溪流或其他水源往往與市界限無關，所以水源計劃應以都會或區域爲計劃單元。區域水源之研究及水存量的概算、水源位置等都影響都市成長和未來需要的決定。某些大都會位於半乾燥地帶，對於水源的重要早已認清，而美國東海岸若干較古老的大都會在十幾年前就開始鬧水荒了，西海岸加州近年亦有此現象（以台北市爲例，計劃最大容納人口的極限並非僅受到土地的不足尚有供水水源的問題）。

2. 水量：水需要量之多寡與人口有密切的關連，通常以每人每天所消耗

的公升數為單位，在郊區住宅用水量可以少到 150 個單位，但有大量工業用水的都市其平均消耗量高達 950 單位，一般除家庭用水消耗外，還包括商業用水、工業用水、消防用水、清潔街道用水等，而後幾項的用水量遠較日常生活所需龐大得多，所以必須詳加研究。尖峯用水時刻的調查也很重要，同時還要加上必要的消防用水（詳見本章第五項之消防站），尖峯時刻之用水量有時會高達平均用六水時的倍，所以水的貯藏及分配系統設計必須能應付尖峯時刻的用水。

3. 水的淨化處理：供水應該是沒有細菌和污染、無色、無嗅、味道甘美，並含有少量可溶性的礦物質，處理的方式隨不同的水源和水質而異，水的特質將決定是否須過濾掉固體雜質或是否須將氣味除去。幾乎所有的公共用水都以沉澱、氯化或其他軟化過程除去細菌的污染，計劃機構應對淨化處理位置的選定提供適當的建議。

4. 水的滙集和分配系統：滙集與分配系統大致可分三大類：第一類是重力系統，即水源位置高出欲供應地區甚多，因重力而自然產力壓力。第二類是分配到蓄水池，就是先將供水以幫浦送到高出地面甚多的蓄水池，再由重力產生壓力將水輸入主供水管內。第三類是純壓力系統，直接將水壓入主供水管內，絕大多數的都市供水系統都是綜合上述三類的。

除非供水可直接從河川或湖泊引入，主要的都會地區都先用水閘把水聚集在蓄水池裡。保護這些蓄水池是一項極重要的工作，尤其注意避免受到零星分佈住宅的化糞池污染，有些都市將蓄水池設在公園裏供觀賞及其他休憩之用，在適當的管制之下，尚可供野餐、泛舟、垂釣，甚至游泳等。

被閘在蓄水池中的水存量至少可供幾個月使用，水經由高架管道流到鄰近市鎮或市內的分蓄水池內，分蓄水池貯存的水量應足夠供日常所

需及救火和其他緊急使用。這些蓄水池的形式可能是封閉在水塔裏，也可能是露天的，若屬後者當可設置在公園或遊憩區內，第三種形態是高架水塔，有固定的水壓供應高層建築物或都市之較高地帶，高架水塔的造型往往成爲都市的地標 (Landmark) 和特殊天空線的景觀。

再將蓄水池或加壓站運送到使用者的分配系統，通常是埋在地面下的管道，管道網往往和街道模式重疊。因爲水受到壓力後可沿水管隨地形通往各處，水管埋在地面下可避免多天管內水的結冰和水管本身的凍裂，但最小管徑的設定是根據防火需要而定。

良好的分配系統可在適當的水壓下供應適量的水，網狀分配系統在各主要水管之間有很多的接頭，和加壓裝置、水錶等。一個完善的供水系統應避免設有一端不通的水管，如此可使水有良好的循環，並在緊要部位加裝開關，以備一旦發生故障時，即可關閉某一段水管，而使干擾減到最低的程度。

供水主水管之管徑大小依服務地區和使用者之需求而異，高用水量的工業區與一般社區之用水量有別，故管徑大小差異亦大，典型的住宅區所用之主管內徑爲 6 英吋或 8 英吋 (15公分或20公分)。

　　5. 工業用水：

由於科學技術的進步，工業對所需特殊基地設施要求也越來越獨特，由於社區對工作空間的需要和居住空間一樣重要，其擇定的重要因素如供水系統、質與量，與獲得供水所需的費用等，成爲社區設施一項最基本的考慮因素。

在不同工業的操作過程中，對水的需要量差別很大，若干工業如煉鋼廠、煉油廠、造紙廠、化學工廠，常常需要大量的水供冷却用，有時必須直接由河流或地下水中抽取，因此必須設在有可靠的水源附近，但將廢水排出到公共河川中應列爲區位考慮的重要因素。各種工業所需實際

耗水量的資料不易獲得，除非請教當地的自來水廠，一般來說，工業用水所需的水質與家庭的並無不同，但有些特殊之要求則必須查閱有關的手冊。下表是一些工業用水的耗水資料。

各工業用水之需要量

工 業 之 種 類	需 水 公 升 數	生 產 之 單 位
釀酒廠	1,800	一大桶啤酒
洗衣服	36～48	一公斤衣服
食品罐頭工廠		
柚汁	19	二號罐一箱
豌豆	95	二號罐一箱
菠菜	600	二號罐一箱
可口可樂	13,600	一噸可樂
汽油提煉	7～10	每一公升汽油
肉類包裝工廠	21	每宰一頭牛或豬
屠宰場	21	每宰一頭牛或豬
新鮮牛奶	2.8	每一公斤生牛奶
油田	680	每一桶原油
煉油廠	2,900	每一桶原油
造紙廠	53,000～148,000	每一噸產品
化學紙漿	228,000～320,000	每一噸產品
紡織品		
棉織品	6.7	提煉一公斤之過程
漂白	2.5	提煉一公斤之過程
染色	40～160	提煉一公斤之過程
羊毛	580	提煉一公斤之過程

十、污水及雨水下水道系統： 下水道系統與供水系統一樣，絕大多數系統均由工程師設計，下水道系統乃是用水溝及下水道來收集都市裡的液態及部份固態廢物，然後加以處理或拋棄。衞生下水道 (Sanitary Sewer) 將建築物管道中排出之污物收集送到污物處理場。雨水下水道則收集雨水及地面上的水，以免造成水災。在較古老的都市中污水及雨水系統往往是合而為一。

1. 衞生下水道: 合理的衞生下水道是用來收集各建築物中排出的污水，由小到大成一個樹狀管道網，包括建築物污水管、路旁污水管、污水幹道及總管。管徑之粗細視預計之運送量而定，計劃機構應仔細考慮此下水道主管及處理場之位置及容量，因爲這將代表此城鎮人口密度發展的極限。

　　假如沒有界定人口密度成長的極限，一般作業均假定下水道設施可適用於細分到每塊小於一公頃的土地，下水道的容量則直接考慮該地之耗水量，路邊下水道設計容量爲該地區已全部開發完成後之極限，主要下水道之設計的根據服務地區的土地利用狀況包括至少二十五年人口成長的預測。平均每人每天排出的廢水隨社區、商業區、人口密度、工業開發、旅舘和公寓之數量、住宅基地大小等因素而定。

　　下水道乃依賴重力系統收集，所以正好和供水加壓系統過程相反，下水道必須依流水方向由上至下由細而粗，直到系統盡頭。若在平坦地區，某些地點及管道交叉處必須使用幫浦，以保持污水適當的流動。

　　任何都市多多少少都有排水的問題，其複雜程度的成長比都市成長更快。在小鎮只需要少許的下水管道，在大城市中下水道可能長達二、三十公里，故若處理不愼，很可能污染溪流。因工業廢水佔整個污物處理量的百分之五十以上，若流入都市下水道，則處理問題將更爲複雜。

　　計劃下水道系統，多屬技術問題，應讓有經驗的工程師們去處理，但計劃師在管理方面應關心問題亦是同樣重要。現分述如下:

　　a. 現有系統如何？應繼續使用還是必須改變？在此將若干系統合併（污水與雨水）之優缺點如何？又若使用分離系統其優缺點又如何？若系統必須改變，其長程計劃又如何？

　　b. 都市新近開發地區之人口數量及密度的增加，是否需要增加下水道的容量？

 c. 當地的地形對下水道系統興建有何影響？

 d. 現有污水處理情形是否徹底？

 e. 在街面下，下水道系統與其他設施之關係如何（在大都市中，此種關係極爲複離，多屬純工程技術上的問題）？

 f. 有無特殊工業所產生的廢水問題？

 g. 污水處理場的財務計劃如何？污水處理系統之作業與保養費用情形如何？

 以上最困難的還是如何決定分離污水及雨水系統，或者合併兩者。十九世紀時，幾乎所有的大城市均設暗溝，用來收集雨水，但對污水並未作任何處理，而後開始需要作污水處理時又與雨水使用同一系統，污水處理場既要處理污水又要處理雨水，實在很不經濟，並且一旦豪雨來臨，管道無法容納，有使污水倒灌建築物內的危險，不但諸多不便，也造成衞生問題。若財務情況許可，都市應發展污水與雨水分離之下水道系統。

 污水最後滙集流入處理場，其目的在使廢水變爲無害。污水往往是有機性的，因此在水中可加氧使其分解。在大工業區，經由下水道注入處理場的污水成份極複雜，其中不僅含有機物，還包含脂肪、油污、化學物品、清潔劑，和無機物，故處理步驟較多。分離這些不同的組成，變爲固體及液體分別處理，是整個過程最困難的步驟。

 由於水量很大，其中所含雜質的成份又多，所以沉澱物的體積相當大，若將之分化或藉細菌分解，往往可產生大量的瓦斯，此易燃氣體可做爲工廠的照明或污物處理的動力。分化及乾燥後的沉澱物可作塡土用，若成份合適亦可作爲肥料。沉澱物若焚化，其殘渣亦可供塡土。

 處理場往往需要極大面積的土地，因不僅供處理場本身使用，還要作爲沉澱物晒乾和堆積用。處理場若有完善的計劃及設備當不致造成公

害，然而許多居民對處理場均敬而遠之，故計劃家選擇處理場位置時不得不謹愼從事。對於選擇及保留適當的土地作爲污物處理場時，應先考慮是否因而影響附近土地的住宅發展，或影響河畔的休憩活動。實際上一般地區是禁止設立污水處理場及廢物堆積場的，所以兩者選擇位置時必先考慮整個市鎮之土地使用模式。

　　2. 雨水下水道：雨水下水道系統計劃最大的難題是必須在一切建築開始之前完成，如果排水系統可以在該區全部開發之後再安裝，則設計之管徑大小、位置、預算等之確定都不會有太大的困難。事實上主排水管必須最先埋設以滙收該區的雨水，否則必會造成下游地區的泛濫。

　　雨水排水系統是自然排水系統的代用品，一條河流是由許多支流滙集而成，當都市開發之後水流情況受到干擾，從前雨水降到地表就被土地吸收，一部份滲透到地下層，當豪雨來臨，地表面無法吸收全部雨水，故停留在地表面的水順坡而下，注入溪流，但都市發展之後，原有的樹木，野地均被建築物、人行道、馬路、停車場所佔據，以前多孔的地表面被水泥或柏油封閉，水流的方式完全被破壞，以致大部份的水都留在不能滲透的地面上，而造成災害，因此道路的邊石、陰溝、雨水下水道必須建造。

　　水文工程師們已提出若干計算流水公式，玆抄錄美國德州聖安東尼市公共工程局所擬的標準以供參考。

各種開發地區的水流流動百分比

地　區　特　質	平　　　均　　　坡　　　度			
	1％以下	1～3％	3～5％	5％以上
商業地區 （90％以上土地不能滲透）	95	96	97	97
高度開發地區 （80％～90％以上土地不能滲透）	85	88	91	95
密集住宅區	75	77	80	84
未開發地區	68	70	72	75
一般住宅區	65	67	69	72

註: 在任何情況下，必須先假定地面是潮濕的，流水率的計算應基於全部地區最大限度的開發，對水量集中的時間、速度應假定在排水地區爲水泥溝。

雖然下水道系統計劃非常複雜，但下面提供了一些步驟，其中並無工程細節。

　　a. 決定邊界和排水區域，此資料可根據地形圖來決定。

　　b. 搜集暴風雨資料和洪水紀錄，這是設計下水道設施主排水管的基本資料，假如下水道是爲五年以來最大的豪雨量而設計，則可能每五年下水道才滿過一次。較大的雨可能每十年發生一次，下水道可能會泛濫，因其只能對付每五年的最大降雨量。所以決定年數是件非常困難的事，必須請水文學家提出建議，當然各設計方案的實施是否經濟，將有助於作決策的根據。

　　c. 測繪下水道區域的土質，應由政府有關單位或公立專科學校做各地的土壤調查，因爲不同的土質其排水性質亦不同，所以必須先瞭解土質情況才能計算出地面流水率。

　　d. 估計每一排水地區內未來人口密度之成長。

e. 收集並在地圖上註明現有的設施和決定新下水道建築的需要，
　　為適應全區的需要及支管的收集，可能另建若干主要管道。

f. 在已建區和新開發地區計劃與建主要下水道管，指出其位置與
　　現已設置下水道之關係，建立分期建築之緩急程序。

　　良好的計劃應盡量利用自然溪流河道，當可節省大量經費，因此可
省去許多主要管道，這是最花費的部份，若能利用河道並包括兩岸邊適
當寬度加以改善，可成為悅目的景觀，並可做為鄰里與其他土地使用區
的分界及緩衝，但必須妥為保護，以免被大眾認為是污物堆積地，進而
危害到公共衞生。

　　根據近年來的研究，已認為公共設施往往是土地開發方向的關鍵，
因此計劃機構應分析當地發展模式，而決定公共設施的模式，其他如運
輸系統與綠地設施等亦將影響社區發展之方向，但供水及下水道計劃則
是選擇發展政策的有效工具，計劃機構最重要的任務是提供較高階層的
政策，但供水及排水管道方向必須有專門機構研究。

　　供水及排水系統決策是確保某些特殊土地開發的付諸實現，考慮污
物處理場的設置，其滙集與分配系統時效與位置的政策。在擴充或制止
核心或星狀都市發展模式之利弊，可作以下之比較：

a. 核心式：若依此着手，則將形成一個設施中心，所有設施將有
　　固定的位置且有一定的容量，其發展及延伸現有的設施系統有
　　一定的極限，一旦達到此飽和量的極限就必須另設一中心，所
　　以除非預先考慮發展方向，否則再無法增加任何新的服務項目。

b. 星狀式：既認清都市化土地發展的趨向是由市中心向郊區呈扇
　　形延伸，則設施體系將連接中心服務地區與郊區，於是形成一
　　種輻射的公共設施走廊系統，在限定區域中當建立一公共設施
　　管線，管線兩側形成一相當寬度的被服務地區走廊。

十一、地下設施之位置： 通常都認為假如有地下設施系統存在，就應該有此系統計劃，所謂地下公共設施將包括供水、下水道、瓦斯、電線及電話線，若所有的地下設施均經過精密的計劃，將有下列裨益：

　　1.負責特殊設施的政府或私營機構可以在其供應路線的任何部位作迅速地修理、擴充、更換等，可節省時間並儘量減少道路及人行道正常使用的干擾。

　　2.各機構可以互相協調作業，使對車輛及行人交通的干擾程度減到最低，也節省大量而重復的挖掘費用。

　　3.各機構可以配合興建道路及養護，使道路儘可能減少破壞。

若已知現有公共設施管線之位置，當可制定計劃，使擴充、修理、更換等能作有組織的安排，這是每一地區綜合計劃的一部份。

　　計劃的基本資料應由各設施機構或公司提供，由計劃單位發起組織委員會，委員由各設施機構與道路養護人員等充任。

　　第一步先收集現有資料及現況調查，交由委員會，互相交換未來擴充的構想，修正及改善現有的設施，再由計劃機構討論如何決定公共設施政策來配合社區計劃。聯合委員會對地方政府的資源運用有莫大的裨益，故亦可考慮使其成為永久性的機構，以定期檢討並交換設施計劃和道路有關之問題及意見。

十二、瓦斯分配系統： 輸送瓦斯的主要功能在供應消費者的熱源，其基壓力頗低，但却甚為平均，瓦斯管通常沿地形而略有坡度以便由於壓縮而凝成的水能夠排出。

　　瓦斯有兩種主要的形式： 一種是煤氣和焦炭氣，多半在當地出產及儲存。另一種是天然瓦斯，經高壓管可輸送到很遠很遠的地方。此外尚有多種瓦斯由工廠製造專供工業使用，但近年來亦逐漸被天然瓦斯所取

代，並成爲最大的天然瓦斯消費者。

　　在以往主要的煤氣單管均埋設於道路的中央，現已改用雙管分埋於道路兩側的邊石或人行道底下，亦有埋在住宅區的後巷，服務其兩側的建築物。

　　跨越全國或區域的高壓天然瓦斯管其管徑至少爲60公分（24英吋），在供應公司分配至各地之前將壓力減低。瓦斯變壓站和其他管制設備由供應公司按地方需要而設置，瓦斯製造廠與其他工業一起設置要受分區管制條例限制，而瓦斯調節站在各地設置應獲特別許可，其設計尤須注意安全性。

十三、蒸汽分配系統：欲在較大地區經濟地供應蒸汽並不是一件容易的事，因爲必須經長距離輸送而又須維持蒸汽適當的高壓及高溫，且要避免蒸汽液化，而主蒸汽管通常包圍在一公尺半見方的空間內，要有高度的絕緣以免熱量散失，還需要有良好的支撐和排水，因此蒸汽系統最適合安裝在高度集中地區，如市中心或像紐約市那樣人口集中的都市，或安裝在如文事中心的建築群中或大學的校園內。

　　在既有的市中心裝置一個新的蒸汽系統必會遭到許多困難，例如受到既存的自來水管、瓦斯管、下水道、電線、電話線等地下設施的限制或干擾，而蒸汽主管本身又佔很大的體積，安裝困難其費用亦高，平時維持費也昂貴，而夏天又乏人使用，因此只有在某些特殊地區使用方稱經濟。

　　1963 年賓州 Wilkesbarre 市曾做了一個研究，該市於 1960 年時的人口約 65,000 人，中央蒸汽供應站設在中心商業區消費者約爲 500 人，當時地下主蒸汽管長約六公里半，最遠的消費者距蒸汽鍋爐約1600公尺，消費者中商用與住宅用的比例爲三與一之比，除非氣候特殊外，

每市供應期間爲從九月十五日到次年五月三十一日。

　　增加的供應率由該州公共設施委員會根據燃料價格之波動而調整，該公司不斷爲新消費者裝設支管，而裝置收費標準是根據路邊石(Curb)至地下室之距離而定，舊管換新標準亦同。

十四、電力分配系統：標準的電力系統可以分爲六個主要部份：

　　1. 發電廠：將原始的能源轉變爲電源。

　　2. 變壓站：將電源變成高壓，使輸送較爲經濟。

　　3. 輸送電力的線路。

　　4. 變電所：將電壓降低以適於副線輸送。

　　5. 副輸送線。

　　6. 變壓器：再將電壓降低到可供一般消費者使用之電壓。

　　發電廠擁有一個主要的動力，如水力或蒸汽渦輪、內燃機或柴油機，用以牽動發電機。今已使用核能發電，以原子能反應爐取代了傳統的鍋爐。

　　計劃師應瞭解計劃高壓線鐵塔所形成的方格網確實的位置，是否危害到機場的設施或其他的發展，應計劃如何保留適當的地役權(Easement)，使副輸送線不致妨礙新地區發展並能易於保養。在新發展地區應該將電線埋設在地下，而現有的高架電線亦應逐漸改設於地下，蒸汽渦輪式的發電廠，經常會產生過量的油煙污染周圍的空氣，而核能發電廠若設置在都市裏又將產生公共安全遭受危害的問題。因此防止發電廠因位置設置不當而造成空氣污染和危及公共安全是爲計劃的另一課題。變電所及其他所需設施的位置亦應妥爲選定，並應注意公共安全及便利。

十五、高架及地下設備線：許多公共設施如電線、電報線、火災警報線等系統，傳統上都是架在豎立的電桿上，但成長快速的地區，不但豎桿的速度快，修理及裝置附屬的設備也增多。以往計劃師所

　　關心的問題只在於設備和管線的位置是否在路權之內而已，而今
　　在若干新開發地區之再分區的規定中規定有特殊的路權位置以保
　　證在任何時間內都可以很方便的檢查與修理。

　　雖然高架線桿常設在後巷，但不雅的觀瞻仍然會被人看到，改善的
方法是將許多不同設施的線路共用一根桿子，可是效果仍然不佳，因爲
有些節點必須跨過街道，不但有礙觀瞻，有時還妨礙救火，且常與行道
樹混雜，最嚴重的還是暴風雨時所遭到的損失。

　　因此解決視覺阻礙及減少暴風雨帶來的災害最好的方法是將線路埋
設在地面下，不少進步的都市已開始這樣做了。通常都是從中心開始沿
主要幹道埋設，但是埋設在地面下的費用較高，且應留出足夠空間供專
人檢查及修理，而防潮也是一個嚴重的問題。

十六、垃圾處理：　計劃機構對城市垃圾的搜集方面幫不上忙，但對垃圾
　　棄置位置及處理的影響力很大，實際上垃圾處理對都市化地區的
　　意義深遠，包括美化、公共衞生，以及土地使用的特色，因此在
　　大都會中設有的計劃機構應直接參與垃圾處理計劃。

　　垃圾的定義是都市的固態廢物，以有別於液態廢物（污水），包括一
般廢物、剩餘的食物、灰塵、被棄的車輛、樹葉，以及工廠的廢物等。

　　計劃垃圾處理過程中，首先要計算已知人口所製造的垃圾量，根據
美國公共工程協會的統計，都市收集的垃圾平均每人每年爲 650 公斤，
但各地之出入很大，影響差異的因素如氣候、家庭自設焚化爐的有無，
以及其垃圾處理的方式等。

　　計劃過程的第二步是將垃圾的重量換算爲體積以立方公尺計算，由
於垃圾的體積相當大，其處理方式約可歸納爲以下六大類：就地處理、
填窪地、焚化、製肥料、掩埋等。檢討當地過去的情況及選用的方式，
估計未來需要供垃圾處理的土地面積，並與現有的基地比較，再對特殊

都市地區選定其處理方式與決策，當這些步驟都決定後，必須考慮政策及計劃上財務的可行性及執行的可行性，現將以上六種處理方式分述如下：

1. 就地處理：住宅區內典型的就地處置方式是使用家庭焚化爐，大部份均使用瓦斯或電熱焚化，由於裝置不當未能產生足夠高溫，以致無法完全燃燒，產生空氣污染，若在戶外燃燒又會影響鄰居，所以一般家庭焚化爐的處理效果都很差。

2. 填窪地：這是處理垃圾最簡單的方法，但也是最不能令人滿意的一種，因爲一個供填垃圾的窪地，填了垃圾之後必定曝露在空氣中，成了培養蠅蚊的溫床，若加以焚燒又造成空氣污染，在某些潮濕或有水地帶易造成水質污染。無論是焚燒的垃圾或停滯不動的污水均會產生惡臭而妨礙衞生，因此這種方式尤其在都市中已很少再使用了。

3. 焚化：集中焚化可以減少大量的垃圾體積，焚燒後之殘渣可供填土，然而焚化爐的費用甚高，以致未能廣被採用。早期的焚化爐設計不佳，以致燃燒緩慢，操作不良，若欲達到經濟效果，必須減少垃圾量，也因此限制垃圾收集的距離。

焚化爐位置的選擇非常重要，因其必須在工業區內，又要盡量接近其服務人口的集結地區，如此才能降低垃圾的收集費用。同時，必須僱用經過訓練的工人來操作焚化爐，才不致使惡臭外溢及污染空氣。焚化爐位置必須有良好的進出口，因爲垃圾車卸下垃圾時會很擁擠且產生噪音，對附近的土地利用有不良的影響。焚化爐所需基地不必太大，每天可處理 400 噸的焚化爐，本身只需一公頃的土地，若要考慮與其他地區分開，或是考慮垃圾車的出入與停放，則需視實際情形加大基地。

4. 製肥料：將廢物轉變爲沃土是一種比較積極的做法，將垃圾製成一種有機物作爲農業肥料，此法在歐洲比較普遍，其優點在不產生空氣

及水污染，但花費頗高，雖然不經濟，却更能自然地被土壤所吸收。

5.掩埋：卽先挖洞塡垃圾後再以土覆蓋，掩埋又稱衞生塡土，是塡窪地的一種改良方法，它不致造成公害，諸如惡臭、水及空氣污染，有效的衞生塡土作業可以阻止蠅蚊的繁殖，避免水的滲透，也不會被風吹散，故被都市計劃師認爲是解決社區垃圾最可行的辦法。

供掩埋作業的基地應先由堆土機挖成斜坡或深溝，將各地運來的垃圾傾倒溝內，再用最初挖出的土覆蓋於垃圾之上。

選擇供衞生塡土的基地時，必須瞭解土壤的特性，通常深谷、沼澤地、廢坑等均可，並不是所有的衞生塡土都要使用在廢棄不用的土地上，高坡地社區外圍的緩坡亦可利用，並創造美好的景觀，以後尚可當作公園、遊憩地帶，甚至可作建築用地。

在決定完成衞生塡土計劃及政策開始時，政府及計劃機構會遭遇到許多棘手的事情，因爲居民的觀念認爲衞生塡土和塡窪地似乎並沒有什麼太大的不同，所以政府若期望衞生塡土計劃能够推行，必須先施行民衆敎育保證不致產生公害。

6.其他如落後地區在垃圾中將檢出的破布、金屬、玻璃、廢紙等收集後在市場上出售，但收集破爛的市場價格極不穩定，政府不應賴此作爲一項固定收入。若干科學發達的國家已開始用高壓將垃圾做成供建築使用的磚塊，但畢竟還在試驗階段，尚未大量推廣。

第三節　綠地、遊憩及保育計劃

從五〇年代開始，人們已逐漸注意到遊憩、保育、綠地美化、污染防治以及用來改善環境品質的其他方式，由於急速的人口增加，擁擠在有限資源的土地上生存，要維持良好生活環境似乎越來越難。現在該是我們檢討如何使用有限的資源爲人類作最佳的服務，以及綠地在其中扮演什麼角色的時候。

由於人們閒暇時間增多，工作時間減少，又有較高的收入和較大的機動性，以致對休憩時間的運用問題益形苛求。對擁有遊艇、別墅，又有充裕自由時間的人，其問題在如何提供遊憩之設施與使用之機會，使休閒的裨益達到極致，使實質之資源作最有效的利用。但對於各種資源不足的貧苦地區，則其最主要的問題在如何利用資源刺激經濟活動，重振人類的尊嚴和眞正提高生活品質，在這兩個極端情況之間，還存有多種不同的階層，使問題更形複雜。因此要規劃一個完善的生活環境最基本的考慮事項應該是如何利用綠地、實質資源、空氣、水和土地。

所謂綠地廣義的解釋：凡是不供建築使用的空間都稱爲綠地，換句話說，綠地就是"開發"的反義字，它可能在大都市內，也可能在開曠的鄉間，可能是陸地，也可能是水域；可能是動態的遊樂區，也可能是僅供人觀賞所靜態景色；可能是樹木成行的郊區街道，也可能只是住宅或公寓的陽台花園；可能是公地，也可能是私有地；可能是擁有全部土地，也可能只有地役權(Easement)(註)，可能是僅供遊憩之用，也可能兼具觀光、給水、經濟開發及資源開發；如何將其納入實質環境及着重何種機能將與其在社區內的位置及需要有密切的關係。如何安排及處理綠地很明顯地會影響到發展的性質，而如何實施發展也同樣會影響綠地的設

置，綠地的位置選擇並不是土地開發後所剩餘的空間，或只是在土地使用計劃圖上勾出作為公園的綠色斑點而已，綠地實是決定都市環境特性與品質的最基本要素。

從基本上來看，綠地負有三種機能：

一、綠地能在遊憩設施方面滿足人們的積極需求――包括心理及生理兩方面。

二、綠地能增進並保護資源：如空氣、水、土壤、樹木，及生存其間的動物。

三、綠地能影響經濟發展政策的決定：如觀光、發展模式、就業及房地產價值等。

在滿足人類的需求方面，大部份綠地之保留乃基於健康的理由，諸如可提供新鮮的空氣、陽光，供人們做運動並使人精神舒暢，故從最早期的分區法到近年來的美化及遊憩法案都規定要保留綠地，其原因卽基於它對人類生理及心理上的裨益。雖然在這方面的研究有限，但我們可以確信在積極方面它能提供健康環境，是無可置疑的了。消防方面，我們可以瞭解當噪音的程度、毒氣的濃度，污染的係數、密度的模式到達怎樣的情況時，人類卽無法容忍了。我們更可瞭解不同的空間關係對人類所產生的影響，進而應用於綠地位置的選擇與設計，諸如鄰里公園、公寓的內庭，或因土地細分而成之空地等能發揮其最大效果，同時綠地亦可作為鄰里或不同用途空間的分界，綠地的社會機能必須配合有關之實質與經濟機能共同研究。我們對各種綠地的區位及設計越瞭解，則綠地計劃將越能週詳有效。

在提高實質資源方向，在如何有效地應用豐富的資源，如土壤、空氣、水等都是決定綠地計劃最重要的因素，若能善加保護這些資源，則可減少洪水泛濫、可有足夠的給水、有清潔的空氣與肥沃的土壤、可提

高野外生活的情趣，以及許多經濟上的價值。反之，若一旦這些實質資源使用不善，則將導致嚴重且不經濟的後果，例如水源的污染、多煙霧的空氣、畜牧及漁業的減產、洪水的災害，以及成千上萬噸的土壤被冲蝕。考慮這些實質資源的處理，不僅在維持其為無人煙的原始形態，而應導入現實的狀況中，由於人類對資源的需要不斷地增加，以及漸漸覺醒到自然之資源並非取之不盡用之不竭，因此綠地的功能與保護自然環境被一併考慮。都會區域內欲建立一井然有序的資源體系的都市，有賴於水土保持機構、水文學家、地理學家、生態學家共同組織成計劃小組就都市及鄉村做整體的探討。

在影響開發決策方面，綠地的規模、特質、位置、形態對目前及未來的全盤地域發展有密切的關係，綠地的開發必須能滿足已開發或正開發地區之需要，故應仔細研究此一實質資源的潛在性，民眾的需求與希望，則綠地可被妥善的決定位置及設計。在偏僻的鄉間，綠地可作觀光之用，在大都會邊緣的綠地可能暫時作為都市延伸的界限，預先取得綠地有助於界定新社區的位置，在已成型的都市內，公園的位置能影響鄰里的模式和房地產投資的價值，綠地不僅供成人散步和兒童遊戲，它有助於提高城鎮及都市和區域的經濟價值。

一、綠地規劃： 無論計劃公園、水域、風景區、觀光區或保護區時，不應只作單一用途之計劃，綠地計劃應更進一層地與其他土地使用配合，並考慮與整個社區、區域經濟、社會及交通計劃配合。以上所述雖為老生常談，但目前綠地計劃仍停留在單一計劃的階段，蓋一般在土地利用項目裡常將綠地之機能列在最末，並且其應用資金與土地列為與其他項目無關，雖然綠地計劃不一定要列為最優先，但至少應與其他計劃之機能與目並重，像其他計劃一樣亦需要人口特性、經濟活動、資源等資料。因為民眾會願意多走一點路到這裡休憩。故綠地的性質與其

他公共設施計劃不同，無法限制成一獨立的管轄區，而應與周圍各地方政府共同維護。目前許多地區建築物過密，有的又過於荒蕪，往往使很多人必需到離家很遠的地方才能獲得所希求的綠地設施。當都市居民要享受大湖、海洋、高山等景色以及鄉村居民要到動物園、博物館、競技場和市中心去時，必須到較遠的地方，因此一個地區設施的設置將影響另一地區的設施，在綠地計劃中這種供需互相依賴的關係尤其明顯。所以綠地計劃要作全盤性服務的考慮，以一種動態的眼光來處理。若以行政區的界限或以地理為本的土地使用研究常常無法反映出這種動態的需求。

　　二、綠地計劃的內容：計劃過程必須有彈性，以允許新資料及新技術的不斷輸入。計劃必須定期提出說明及方針，作為政府及私人們行動的依據，並定期予以重估以確信其能反映當前的需要，切忌公園、遊憩場，綠地計劃成為靜態而僅供單一機能的活動，因此計劃過程至少應有以下的連續步驟：

　　1.分析區域或市鎮（即計劃單元）的目標及政策，包括生活形態及發展模式：必須先瞭解區域的長程計劃，人們盼望的生活方式，消費大眾的需求，如何有效地利用資源來增進環境品質，使人類獲得最佳的生活空間。在社會動態方面、經濟方面，以及影響都市發展過程的實質因素方面，都應作通盤及深入的分析。

　　因此成立聯合計劃委員會，聘請社會學家、建築師、規劃師、律師、經濟學家、交通學家、人類學家等共同組成，作深入探討。

　　2.基本資料的分析：

　　　a.實質資源的分析：對計劃區域的資源如水、土地、空氣等作一清點與分析，此一分析必須包括有關地質、森林、水文、植物、生態、地理、農藝、土壤等專家共行之。此項分析內容包括資源的質與量、現在的使用及其潛在的情況、經濟價值、遊

憩機能以及景觀等，不僅研究每一資源之可用性，同時探討其他資源之生態關係。地圖及說明書內水資源方面應包括河、溪、湖、池等；土地資源方面包括地形的陡坡、洪泛平原、森林。土壤方面包括良田、不宜開發的貧瘠土地、礦區、植物分佈等。水資源等方向包括水田、沼澤、濕地、地下水供應、地下水的水位等。空氣方面包括空氣的品質及其對流的模式。動物方面包括野生動物分佈的位置及其賴以生存之資源。

當做資源與景觀的判斷時，在生態方面：應促進綠地的最佳機能、提供清水和新鮮空氣，並適於植物與野生動物良好健康的環境。在經濟方面：應能提供適於農作物優良的土壤、製材的森林、供開鑿的礦場以及就業機會。於遊憩方面：在那些地方用那些方法來滿足不斷增加的多變化活動的需求。景觀方面：應如何發展及設計，以增進地區的活力等等都是計劃應有的內容。

b. 人類需求及慾望的分析：唯有先對人類的需求、慾望、動機，及習慣作一深入的研究之後，方能涉及應如何才是最有效地使用實質資源，滿足休憩的需要，刺激經濟環境形態，以及提供適切的生活環境。雖然多數的遊憩、美化及綠地計劃與立法都有助於改善人類生活，但這些綠地對人類生活究竟有何影響却甚少研究，這種擁護綠地的感情及信念需要有嚴密的分析來支持，大部份的想法與工作上的假設需要經過實驗，這不僅為了要作出更能與地區配合的計劃，同時也做為立法的依據。

人類需要何種環境？人們希望以何種方式發洩？喜好何種遊憩活動？不同的人群是否有不同的期望與逃避？如果有比較不擁擠，富有變化，又有較近便的交通，那麼位於遠處的遊憩設施是否還需要？人們開

車來此，是本身喜歡開車還是因爲實在沒有別處可去？人們置身於荒野未經開發過的大自然是否會產生畏懼？人們需要那一類型的社交可經由綠地與資源的處理而促進者？以上的問題在分析時都應作更深層的探討。

在人口普查資料中與綠地計劃直接有關的，如人口統計、年齡、家庭規模、密度、種族、收入、教育、移動性、文化背景、職業狀況、自用車擁有數，以及住宅形態等經過專家們的分析、思考與整理後變得非常有用。

遊憩計劃（僅爲綠地計劃的一種）需要行爲因素資料的輸入，例如從資料顯示可知，大都會公園甚少有遊客光顧，除非在數十公尺之內有停車場，因爲人們僅在距他們停車的一兩百公尺之內活動，根據調查，人們並非恐懼在叢林裡會有搶刼行爲發生，而是害怕置身於完全陌生地域的心理阻止他們到公園內部自由自在地體會大自然，因此未來的都會公園將呈帶狀系統而非廣大平面式的發展，如此方可吸引較多的遊客使用，這個例子並不是說在大都會內不可以有大如郊外的公園，而在說明瞭解大衆的需求是多麼重要。

整個都會地區是由許多性質各異，需要亦不盡相同的鄰里、鄉鎮所組成，所以處理市中心附近低收入、無自用車，高密度人口集居區方式與郊區高收入，低密度家庭且四周皆有休憩設施的地區其需要截然不同。

在美國之費域、華府、紐約各地已開始研究貧窮地區的特殊需要，在當地的工匠及一部份外來的設計協助之下，使未使用的土地變成了鄰里廣場 (Neighborhood Commons)，如今鄰里廣場爲當地居民引以爲傲，孩童們在此遊戲，老年人毗坐閒談，夜晚則成爲年靑人表演搖滾樂的場所。紐約市的公園管理部爲哈林區等貧民窟計劃動態的遊憩構想，

使用可搬運或半移動的設備，如屋頂上的游泳池、溜冰場，或符合鄰里直接需要的小型地面公園等，有些學校或更新地區之預留地亦暫作遊憩用地，若遊憩計劃能有類似之彈性，則綠地計劃將更能適應人們的需要。

人類對都會或區域內同一資源的相互依賴及需要的關係必須作深入研究：室內設備與戶外設施的關係如何？對一個窮苦少年來說，夏天的一所冷氣開放的電影院比一個露天棒球場來得更有吸引力，一個通往偏遠遊憩設施的輔助交通計劃對遊憩計劃的影響又如何？

把人類的需求及慾望和其利用的實質資源融滙在一制度化的構架中是一件非常複雜的工作，也沒有任何標準可依據。多倫多都會計劃委員會曾經這樣說過：“……標準是用以衡量公園有何缺點，而非衡量其是否適用……公園的標準主要是衡量在不同地區是否亦能適合，提供一個很籠統的方法來決定一般地區公園最大的缺點，它僅能作為決定優先次序的參考……”。

　　c.制度化架構的分析：許多中央機關及委員會都與綠地計劃有關聯，如各區域及地方亦各有處理有關綠地保留、野生物、經濟、福利、遊憩、公路運輸等部門。因此負責綠地事宜並不僅限於公園管理部門，而牽涉到很多其他（公私）機構和人民團體。非營利性的組織僅在協助綠地計劃之推行，不宜喧賓奪主。私人團體可使政府加速立法並協助計劃的執行。例如民間的公園俱樂部、土地保護組織，均可對綠地方案提供極有價值之方針。

實質上沒有現成的模式可供有效的管理或制度化，其原因在於不同的立法機關、行政管理、財源和領導人才，以及不同地域，不同的人群所產生不同的問題。

整體來說，區域綠地計劃由區域綜合計劃機構負責，而非由單獨的

私人團體或政府機構負責。地方性一般綠地、遊憩或保護計劃則由單一性能的機構負責。

　　綜合以上所述,過程中欲確立目標以及政府在認清都市生活的社會、經濟、實質的條件和上述因素在計劃推展期間可能的改變時（包括現有及未來可能獲得實質資源）, 均應從質和量兩方面作綜合性的分析。人們對綠地的活動與渴望亦應作調查, 認清日常生活中對綠地各種不同的需要, 在此, 我們建議以一種廣泛而綜合的方式區分, 建立一個在綠地活動中扮演重要角色的機構, 例如地方性反貧窮的公民自治團體。

　　空地計劃的過程通常由現有及未來的人口分析着手, 內容包括人口數及分佈情況, 鄰里被人為或自然邊界所分隔之狀況和鄰里中心的情況。目前一般設備的標準如兒童遊戲場及鄰里公園等都以人口數來決定, 由此略可評估出現在及未來設施的不足。

　　臺灣地區現行都市計畫法對空地面積設置的大小有如下之規定:

　　公園、體育場所、綠地、廣場及兒童遊戲場, 應依計畫人口密度及自然環境, 作有系統之佈置, 除具有特殊情形外, 其佔用土地總面積不得少於全部計畫面積的百分之十。

　　民國六十四年發佈的都市計畫定期通盤檢討實施辦法中的第三章亦曾對公共設施用地中的遊憩設施用地作了如下的標準:

　　一、兒童遊樂場: 鄉街計畫、市（鎮）計畫, 及特定區計畫均以每千人 0.08 公頃為準, 每處最小面積 0.2 公頃。

　　二、公園: 包括里鄰公園及社區公園, 但區域性公園不包括在內。鄉街計畫以每千人 0.2 公頃為準, 里鄰公園按里鄰單位設置, 社區公園每一計畫處所最少設置一處。市（鎮）計畫及特定區計畫以每千人 0.3 公頃為準, 里鄰公園按里鄰單位設置, 計畫十萬以上人口之市（鎮）及特定區計畫最少應有一處五公頃以上之社區公園。

　　三、體育場：鄉街計畫可利用學校運動場，市（鎮）計畫及特定區計畫最少應設體育場所一處，每處面積最小爲四公頃，此項面積可併入公園計算之。

　　但前述標準衡量今日及未來綠地及遊憩設施其制定量可能偏低，此及因空地及未開發土地其位置分佈不均而使實際需要土地增大，所以在綠地計劃的過程中不應僅限於由供需間之平衡來決定目前與未來綠地是否缺乏，而應以較自由及綜合的方式着手綠地計劃，如此將比只用地圖來表示綠地位置、規模，以及可能獲得的土地形態要有用得多。

　　綠地計劃應考慮綠地的機能與活動的各方面，鄰里內的小片土地與水邊的大塊保留地應綜合在一個系統內，使綠地的活動具有可變性、選擇性和適應性。綠地存在的形態不應限於定型或被人接受的型式：例如鄰里公園、遊戲場、運動場等，更應擴大如林蔭大道、自行車小徑，以及其他特殊之庭園。綠地系統是都市環境的一個重要部份，故亦須經常顧及環境中其他活動，並配合之。在計劃中必須將與土地使用之結構、運輸系統，和其他大自然景物的關係以圖表及文字加以詳細說明，如「供什麼人使用？」「使用人對此綠地的期望如何？」「綠地設計如何能滿足使用者之需要？」這些問題都是需要愼重考慮的。設計的過程範圍可以從大尺度區域綠地的抽象性格一直到實質基地的市鎮公園的細部計劃。

　　在綠地計劃中，空間關係的考慮與綠地上活動的考慮同樣重要，而且較自由的設計更能博得人們的振奮，以紐約市立公園管理處所着手設計的一些活動來說：在中央公園裏設小型高爾夫球場，在貝里恩（Bryant）公園裏裝置了約會用電腦、免費的狗技表演場、風箏比賽、滾輪圈比賽、露天的時裝表演、搖滾樂演奏及自由塗鴉等，都是些可以讓市民暢快地表達內心感情的場所。又如一群青年在華府當初興建中的甘廼迪表演中心四周的臨時籬笆上漆壁畫，這一類活動都可以加入傳統式的綠地活動

中，並成爲綠地計劃的一部份。

　　總之，現階段的綠地計劃過程是可以修正及改良的，以綜合的處理方式融滙有關的環境進而發揮更多的想像力，如此將更能發揮綠地的效果，更能充分表現其服務人類的意向。

　　爲了綠地的取得、開發及管理，整個過程中須包含一個具有先後順序的系統及財務計劃，因此必須瞭解整體計劃的結構、需要的緩急、資金的來源、比較的價值、社區的支持等因素方能制定財務計劃及開發先後的順序。所幸近年來人們已越來越注重「環境的品質」，也越來越大力發展執行綠地計劃所使用的工具。

　　關於綠地開發，由於建造綠地的機會多又富變化，因而刺激了專家們的想像力，視當地的情況，可將都市中保留作爲自然排水的渠道、沼澤地帶和洪泛平原，針對不擬發展的地區逐步編入綠地計劃中；在住宅區內鼓勵簇式住宅的發展；取得風景優美的土地或其他特別的地役權；採用特別專用區，並以次段所述非傳統的方式取得土地。

　　關於綠地開發方面已引起立法、計劃，新技術的產生，使土地的獲得產生莫大的便利，並增强了綠地的管制以保留作遊憩休閒之用。

　　在立法的官員、律師、專家們豐富的想像力之下，的確提供了不少技術與工具可運用於綠地開發或計劃方面，且創新的構想不斷地產生，如土地補償條例、土地投資之企業組織、地役權、可轉移密度的分區管制、開發公司、土地保護委員會、分期採購、自然資源分區等等，都是土地取得和管制的新辦法，可惜直到目前很少被眞正試用過。

　　綠地取得和管制工具的主要項目有三：土地取得、法規及徵稅，每項各有其優缺點，玆分項說明之：

　　一、土地之取得：土地權全部或部份的取得是政府機構（中央或地方政府）保留綠地最慣用的方法，政府可經充公、沒收、捐獻和徵購等

方式取得保留的空地。

在法律上徵購或沒收供傳統式的遊憩用地或保留地幾乎沒有任何阻礙，且近年來，只要對大眾有利，法院皆大力支持政府徵收和立法。大部份綠地地權的取得，都是經過購買、捐獻或沒收，將絕大多數公共使用的土地改變成綠地無疑是取得綠地最佳的方式。以下是幾個政府取得綠地使用的方法：

1. 買後出租及買後出讓 (Leasebacks 及 Salesbacks) 除了直接獲取與控制土地外，政府可採用買入土地後再出租，或買入後再以出讓方式增加土地的使用價值，即政府機構在取得土地之後，再轉租給私人團體，但必須約束他們根據核准之綠地計劃作規定使用。雖然政府將土地出租常遇到一般地主所遇到的問題，但土地仍然繼續維持生產，土地租給公共團體可以收租金，也可以生產農產品或對大眾提供遊憩活動的場所。

 無論是買後出租還是買後出讓，在政府取得綠地後，都可繼續從事耕種或維持原有生產的活動。美國有若干地區已經開始使用這兩種方式來擴充他們的綠地計劃。

2. 地役權 (Easements) 另一種取得綠地的方法僅購得土地的部份權利或使用權，政府取得使用權後，可作若干特殊用途的使用，例如供釣魚、散步、騎射等。或採取消極的地役權，即綠地不供公共使用，而限制地主只能作少數特殊方式的使用。

 保留地的地役權可消極的限制土地僅能作為農田、森林、湖沼的使用，積極的是將土地用作騎馬小徑、釣魚或狩獵之過道等。無論消極與積極的地役權其使用都是當政府不需要取得全部土地權或因為要達到某種綠地使用之目標，以避免花費過高的原故。例如河流分水嶺的保護、防洪或大面積景觀區域的保存，對政府來說，可更有效地利用財源，並

藉此省下購買土地及維護的大筆費用。此外地役權允許土地繼續生產能使地方政府仍保有稅收之益。

地役權的使用對於水域及未經公共使用的土地比較適用，幾乎所有景觀用地都可以用這種方式。美國馬利蘭州的 Prince George 郡內與 Vernon 山隔河相對，使用了景觀地役權而保存了 Vernon 山大片原野景色，這片土地並獲得郡政府降低的課稅。另一個例子是華府西北方維珍尼亞州的 Fairfax 郡，內政部為了要保護波多馬克河岸而禁止公寓的興建。又 Merrywood 附近臨水地區的地主亦捐獻出他們的地役權而獲得稅務機關給予免稅的先例。

景觀地役權可廣泛地應用於對公路、河川及河岸的保育控制，某些公路土地的立法提供取得地役權的新機會。波多馬克河盆地之模型研究即顯示了地役權的可能性，用以保護河岸的自然氣氛，並只允許馬徑及人行道通達。

限制公共用途的土地地役權也可用來供騎馬或垂釣，雖然這類土地可能面積不大，但却可提供通往附近遊憩地區的通路，雖然如此，可憾的是地役權至今尚未廣被利用。

二、法規的制定：綠地亦可經立法的方式取得，這種方式至今幾乎為地方政府所專用。為保持綠地而制定的主要法規有以下三種：分區管制、土地細分規則、正式地圖。因為法規不包括對地主的補償，所以必須避免過苛的限制，如此才不致被誤認為是沒收，現分述如下：

1.分區管制 (Zoning)：在法規中，分區管制對綠地的保存提供了最大的前途與希望，分區管制可分為發展的分區管制和自然資源的分區管制兩種。發展的分區管制又分大基地的與簇式的兩種，兩者均適用於都市地區。另一類自然資源的分區管制包括洪泛平原、農業區及森林區的分區管制，對於低度開發而仍擁有自然資

源的地區最爲適用。

分區管制最通常的型式爲採用大基地分區或低密度住宅分區，前者最大可達兩公頃，但通常均爲半公頃到一公頃左右，且不鼓勵開發或興建獨立住宅，如此可使一個地區保有空曠的特色，並可減低住宅密度。

密度分區管制先爲一地區制定其最高密度，通常以每戶每平方公尺計算，然後允許開發者改變每一幢住戶基地的大小，只要整個區域的密度不超過前所制定的最高密度即可。如此整個細分地區內的某一段或整體不但可以高密度發展，同時又可使其餘地段保留爲綠地，供該區域或社區全體使用，這樣做法有以下的優點：

a. 只有供建屋的土地才開發，如此可減低房屋的造價。

b. 減低服務管道舖設的費用，因其縮短了道路的里程，縮短了電線及電話線的長度，減少垃圾收集的距離，以致服務費用較廉。

c. 若數個地區的計劃能夠協調，各地區的綠地可以連接上，如此可造成大面積的帶狀綠地，使更多民衆獲益。

在未採用簇式發展 (Cluster Development) 或密度分區管制之前，地方政府得先決定在該區的綠地要如何保留與維護，若欲永久保留必先訂定契約或加以限制以防分區管制未來可能之改變。地方政府亦得先決定此綠地是爲政府所有或仍屬私人產業。

自然資源的分區管制　可用以保護沼澤、洪泛平原、農地、給水區及其他供都市需要的自然資源。儘管此種分區管制尚未推廣，但它確實是一項保護資源而又能提供遊憩機會的方法，但因不能抵抗開發的壓力，故不是維護綠地最妥善的方法。當供都市發展的土地價值與保留土地（如農田）的生產價值間存在若干差距，或當保留地所獲得之利益不足以與都市化發展之利益相抗衡時，則此分區管制之條例在該地，勢將無法通過。雖然如此，若能與購買土地及地役權等配合使用當能發揮極

大的效用。

洪泛平原的分區管制　　在禁止和限制洪泛平原內的開發，以維護人們的生命安全及避免財產的損失，增加河川的自然流動及安全。洪泛平原的範圍有賴測繪眞正泛濫地區與冲積土壤的面積而決定。此法規在美國雖已有相當的技術支持，但亦未被廣泛採用，比較成功的例子如田納西河谷的管理委員會 (Tennessee Valley Authority 簡稱 TVA) 所完成的一項洪泛平原的分區管制。

農業的分區管制　　是用來避免肥沃農田受到低效益的開發，但成功的例子很少，因為也和前述的一樣無法與開發的壓力抗衡，當農地面臨最大的開發壓力時或當保留綠地需要最有效的方法時，農業分區管制便瓦解了。

森林地帶分區管制　　是用在鄉野地區以保護森林的綿延，但其命運亦與農業分區管制一樣，在鄉間尚有發揮作用，在都市化地區則一籌莫展。

2.土地細分規則：土地細分規則規定土地如何分割，應提供何種公共設施以保護綠地不被侵佔，提供某種比率的土地劃為永久綠地，或折合成和綠地相同價值的金額，或在兩者間作某種程度的協調，所留綠地的多寡決定於開發地區中各社區的需要。

除了預定遊憩綠地面積，細分規則可用樹木之種類或禁止砍伐某種尺寸的樹木，或限制某地之坡度來影響外觀及生態狀況，此對地區的環境品質頗有貢獻。若補償土地的費用並不能使土地細分獲得直接的利益，則法律上將不允許以全線來代替土地之徵收。通常土地細分規則需要提出一個固定細分土地的百分比，而不是按照人口多少與密度高低來計算土地的量。

3.正式地圖：正式地圖亦可用來保留綠地，但例子不多，因其在立

法上沒有根據，此正式地圖及地方政府爲了公共利益（通常是開闢道路）而欲取得特定的基地，以及許多擬用爲公園用地而制定，因此在正式地圖上指明是未來公共用地者，就不得在其上建築。

三、徵稅：徵稅是用來協助維護低密度開發和保護綠地特質的另一項有力工具，徵稅被認爲是影響開發決定的一個重要因素，同時在尚未開發的地區亦有鼓勵保留綠地的作用。因爲許多方面認爲重稅同以迫使綠地改作其他開發用途，所以地方政府以免稅、優惠課稅、延緩徵稅、差別稅率等通過有系統的土地分類來試圖保存綠地。

1. 免稅：公共綠地如公園及公共保留地通常免徵土地稅，而私人之綠地則視其被公共使用或對公共的利益的程度來決定作部份或全部免稅，所謂利益並不限於該空間本身被利用之程度，同時亦包括其鄰近土地因而提高利用價值的利益。

2. 優惠課稅：農業上優惠課稅是保護農地的一種方法，按照其在農業上的價值徵收而不是按照其開發價值課稅，以鼓勵此土地繼續供農耕之用，一般認爲都市邊緣未開發土地徵高稅（卽依開發價值）將迫使農民屈服在投機開發、高價收買的誘惑下。

話雖如此，在美國馬利蘭州使用優惠課稅並未收到預期的效果，由於農作的經營種類頗多，而現在多數的農主成爲土地的投機者，他們一面享受優惠課稅的利益，同時並期待在他們的田地上到處都是分層式住宅的日子到來，許多例子中，農主從減稅中獲得暴利，馬利蘭州施行的優惠稅的徵收並未解決問題，因降低稅率阻止不了不應有的投機開發。

3. 延緩徵稅：另一種稅制適用於保護低密度的開發（如農田等），亦可解決前述馬利蘭州面臨的困擾。在延緩徵稅的制度下，所有現有或計劃綠地的土地稅延緩徵收，只要土地繼續保持綠地的型

態即可享有緩徵的權利 (但因土地改良而應徵收的不在此限)。一旦某地主決定將其土地開發，則在土地細分計劃或建築執照核發之前將所有緩徵的稅款付清；若土地已轉售，則稅亦隨之轉移；若緩徵的稅款未付清，則在市場購入價格中扣除此項稅款；若土地先行分割後出售，則稅款按大小比例分攤到每一塊細分的土地上；若政府欲購買這種土地，則緩徵稅勢必降低此土地在市場上的價格，並可作為該地產的分期付款之款項。此種延緩徵稅的構想源自美國維琴尼亞州經濟發展與保護部門所執行徵收的森林稅，此稅的對象為所有適於森林成長的土地，當其作為臨時的遊戲、釣魚及休閒使用時，一旦該森林被砍伐，地主就須繳付緩徵的稅款，實際上此時地主可從出售木材的獲利就足可負擔此稅款。這構想主要目的在阻止樹木未長成即被砍伐，此種綠地延緩徵稅的政策對於農地或林地出售時稅款繳交的方式及其對過期未付稅的處罰，遠較馬利蘭州所實行對綠地採優惠稅方式之效果為佳。

對投資者或建築商而言，預計可獲得千萬元以上的盈利應付多少逾期未付稅金額確是個問題，因為開發者可以很容易地在房價上增加數百元，或於商業用的建築上每平方公尺增加數元即可彌補其付稅的損失。

延緩徵稅乃是一種用於綠地計劃的工具，並可誘導地主維持綠地狀況，尤其可鼓勵如今擁有高爾夫球場、賽馬場、湖泊等遊憩設施的地主，當他們面臨日益高漲的稅額時會努力保有他們現有的遊憩設施。

整體說來，這種稅制必須配合其他土地使用管制，如土地分區管制規則及土地取得等才能發揮效益，延緩徵稅本身對威脅綠地最大的敵人——大規模尺度的投機與開發——並不能發揮太大的作用。

四、新工具：為了實現綠地計劃及使實際地區內的綠地能發揮最大的功效，顯然必須要很技巧的運用及綜合前所談及的工具與規則才行，每一種工具或規則各有缺點，尤其是在受到較大的壓力時顯得更為脆弱，

因此最有效的工具也是最費錢的——就是政府將土地全部買下。

所幸富於想像力的構想不斷的出現，而且多出自於一些有經驗的專家們，藉以彌補現有工具的缺失，雖然許多新構想尚未成熟到實施階段，但至少值得我們注意並加以討論及改善，討論的重心應予擴大而不局限於綠地；在管轄方面則應着重強化區域政府的體系，以下是若干確保綠地的新構想。

1. 新鎮：人們對發展新鎮與新社區的興趣不斷地增高，英國和美國也已開發了不少新鎮，未來將有較有力且爲較大尺度的開發管制。例如土地公有、公有土地買後出租或買後出讓等手段來管制私人開發。各國對新社區及未來土地取得之立法已開始趨於大尺度大規模的徵購與土地開發問題的解決。

2. 分期發展之土地分區管制規則：以土地分區管制規則的方法來控制發展的位置及時間，如此可以在都市化地區設立若干暫時性的綠地，像此種土地分區管制規則可允許在若干特殊地區開發而禁止在另一些地區的開發，一直到整個開發區中所有既存土地均已完成計劃中的公共設施，一些不立即開發的地區，則可暫時保留作綠地之用，這對保留暫時綠地甚有成效，故在都市地區綠地規劃過程中，此爲不可忽視的工具。

3. 可移轉之密度：使必要的開發集中，同時允許較大綠地存在，其平均密度和傳統的大基地分區管制的密度是相同的。但僅適用於住宅區，這也是密度分區管制的新方向。

4. 大規模大尺度開發的土地分區管制規則：此乃將簇式發展的分區法規或密度分區管制擴大用於鄉鎮的尺度，這樣的土地分區管制規則可允許在新鎮開發計劃中的社區生活與綠地有更密切的配合，此分區管制規則應以區域未來開發的長程計劃作爲基礎，但

尚須依靠中央政府立法的引導來培植此種型態的發展。

5. 補償條例：此為強化土地分區管制規則的另一種方法，為被控制的土地提供補償，補償條例將嚴格限制土地的用途，因為限制土地的用途而減低地主對該土地之利用價值或降低財產的價格，故給予適當的補償。永久性綠地及保留作未來開發之臨時性綠地在此條例下得以保存。在此情況下土地仍為私有，政府亦可課稅，又不需花費公帑作土地的維護。

6. 部份權利的取得：「綠地」(Open Space) 的意義除了包括未開發的土地外，還包括供遊憩的水域及保護區，故對部份權利之取得以保證有永久綠地的存在，保留地役權可以不費錢而取得土地或維護土地，但仍能控制土地，最近更有認為天空的取得也是提供綠地、景觀及遊憩之必要措施，尤其在高密度發展的都市中，天空權 (Air Right) 的控制更形重要。

總之，在我們的環境中，綠地是一個極重要的元素，它擔負積極的機能，為人們提供遊憩的場所，保護水源、土壤空氣、樹木及動物等資源，在經濟發展方面，無論就業或觀光也極具影響。

任何開發與計劃都應考慮如何使綠地作最有效的利用，在計劃其他有關都市機能時，綠地計劃在本質上和地理上必須能和這些機能計劃結合在一起；如今城市與鄉村互相依賴，貧與富的協調，工作與遊戲的密切關連，都使綠地計劃走向區域性的尺度。

在綠地計劃的複雜過程中，有變化、易接近、富想像是領導計劃及政策決定的三個重要因素。

一、有變化：綠地須要變化以適合不同的人們和增進多樣的資源，人們需要原野也需要公園，要有散置的遊戲場也要有整齊的林蔭道，要有沼澤也要有海濱……，為了滿足人們與資源不相同而且經常變化的需

要，所以在綠地的形態上、設計上、規劃上都應求變化。

二、易接近：在所有綠地計劃中，基本考慮的因素是不論在心理上及生理上，人們都很容易接近綠地。山上的公園對無車的居民而言，除非有直接通達的公共交通，否則變得毫無意義，同理，高速公路沿河岸而建，使得人們無法享受到河川的情趣。

三、想像力：想像力是開啓綠地計劃之鑰，唯其如此，綠地才能在都市社會中擔負積極性的功能，過去人們從未有過像今天這樣對環境的關切，也從未有這樣多的基金供綠地的取得與發展，更從未有今天這樣多的合法工具用來協助及管制綠地，想像力用來發掘被忽略的資源，使其在遊憩及經濟方面重獲價值，例如 1964 年波士頓的更新機構表示，由於目前港和河邊的空地未供遊憩之用，所以才造成萎縮的現象，且造成政府當局不必要的重擔，如能將其改善爲遊憩之用，必可爲波士頓帶來繁榮。

綠地必須被認爲是都市發展的計劃過程中一個基本要素，運用日益成熟的技巧與都市其他機能性的計劃配合，提供民衆易於接近且多變性的休憩空間，進而提高都市生活環境的品質。

第四節　交通運輸計劃

交通運輸計劃是有系統地改善現有及未來增加新交通設施的一種過程，現代化的交通運輸計劃在强調整體的運輸系統而非考慮單獨的交通設施，它考慮所有省、區域、市、鎮及其間各種形態連繫的經濟性，包括交通工程方面，例如更有效的號誌系統、交流道、路標、離街停車場；現有設施的重建，例如路面的加寬，以及主要幹道、高速公路，及車站等設施的興建。

　　我們的都市是許多不同都市化模式的累積，每一種都市化模式的形成不僅由於其過去之形態及位置，更受當代的經濟、社會、政治，及居民所採的技術系統的影響，在所有這些模式中說明了都市生活中「流動」(Travel) 是最普遍的現象。

　　所謂流動的工具由步行、馬車、火車、電車等逐步演變使得都市範圍亦逐步擴大；電車、火車（由蒸汽到用電，由地面到地下及高架），不但把行程拉遠，對於載運量亦大為增加，從此產生大眾運輸 (Mass Transit) 的觀念，在今日高密度發展的都市內除步行外大眾運輸成為最實用的交通工具，目前絕大多數的都市仍然是有一個統御經濟、社會及政治的中心而向四周輻射的交通運輸形態。

　　如今汽車的發展左右了現代化的都市形態，由於土地的限制使得高密度的中心區以及其向四周輻射大眾運輸走廊沿線發展被迫離開地面而朝立體發展，至此大眾運輸不再是唯一影響都市模式的因素了。

　　過去幾十年，快速發展的都市很少考慮大眾運輸的應用，由於私人汽車擁有率驚人地上昇，使大量都市外的土地都市化，並新建許多高速公路，在此現象下對都市交通的發展可有下面幾個概括性的結論：即運輸技術的進步對都市改善並不普遍而僅限於小部份地區，技術的進步卻更日新月異，今後可能考慮個人的空中交通，但是目前對人口增加及汽車擁有率的上昇的改善只是一味繼續興建道路而已。

　　對於未來的都市形態，如何將未來的變遷列入計劃中，至今仍無清晰的觀念，但是有幾點可以確定的，如運輸計劃必須認同各種活動必會繼續產生交通，各種運輸方式必須共同計劃以建立都市內人們流動的整體系統，運輸設施應不斷改進，交通並非為其本身而設，乃是對其他設施提供一種服務，經濟、安全、舒適、快速等都是都市生活的重要目標。

下面是幾個交通運輸計劃的基本原則:

1. 充份瞭解整個都市目標的重要性: 包括社會、經濟、安全、健康、美觀、及其他環境的價值。

2. 考慮的範圍應超越行政上的界限。

3. 認淸各種都市中流動方式之需要後才計劃。

4. 機能上必須與都市土地使用配合。

5. 能充份利用現有設施, 並包容各種不同的系統。

6. 充分瞭解所有自然的、人爲的、財務的資料運用在計劃上的極限。

7. 儘量減少許多人爲的因素, 例如個人的喜好及厭惡。

在計劃之前必先對都市內的流動 (Movement) 的性質及特點有一基本瞭解: 例如起訖點 (Origin-Destination) 調查; 又旅次 (Trip) 單元的確定, 卽由起點到終點使用一種交通工具的單程旅次, 如某人從家出發到工作地點先坐巴士, 轉搭地下火車, 再坐計程車到達工作地點的方式當作三個旅次計算, 但也有將這種流動當作一個旅次算, 這樣對整個過程的目的、距離及時間的研究較爲方便, 所謂旅次的目的 (Purpose) 亦卽產生旅次的原因, 如去工作、回家、購物、訪友、做生意等, 而其所使用的交通工具如自用汽車、巴士、地下火車、計程車等稱之爲流動的方式 (Mode), 通常完全靠步行的旅次不在起訖點調查範圍之內的。例如步行到車站坐地下火車, 下車後再步行到目的地的過程僅被認爲是一個坐地下火車流動的旅次單元, 而活動 (Activity) 爲產生流動 (Travel) 的原因, 所以旅次可以有兩種看法, 其一是從活動的形態來看, 另一是從造成旅次的人來看, 對交通運輸計劃而言對活動的描述最明確的是土地使用, 人形成旅次, 而土地使用則爲一種方便但間接量度旅次的種類及地理位置的工具。

大部份人們流動的資料來自家庭訪問, 在美國作了此種訪問之後發

覺有下列值得注意的現象：

1. 每戶所產生的旅次數各都市不盡相同，但均有逐年增高的趨勢。

2. 在都市之內的旅次數多寡與收入、自用車擁有率和距市中心之距離有關；收入越高及自用車越多的住戶其旅次數越多，距市中心越遠旅次數也越多，其原因之調查一直未能獲得結論，但是一般推測認為有以下的可能性：蓋收入越多其交通費在整個收入之比率中越低，中高收入之住戶多居住在都市外緣中低密度區，其公共設施無法集中故更仰賴於自用車，距市中心附近之高密度中低收入住戶可利用步行往返，即如前所述步行旅次不在調查範圍之內。

至於調查非因住宅土地而產生的旅次則根據起訖點之調查，而其計算單元為每英畝之旅次數（扣除道路面積），其調查結果以商業區最高，公共建築地區次之，住宅區又次之，工業區又次之，公共綠地之旅次最少，各不同土地利用所產生的旅次數均與離市中心距離成反比。

表 4-1

1962 年水牛城依收入程度所作每棟住戶個人週末旅行的平均數

家　庭　收　入　程　度		每家個人旅遊的平均數
$　　　0	2,999	2.76
3,000	3,999	5.48
4,000	4,999	6.66
5,000	5,999	8.17
6,000	6,999	9.87
7,000	7,999	10.12
8,000	8,999	10.99
9,000	9,999	11.45
10,000	11,999	11.85
12,000 以上		12.89
研究區的平均數		7.84

資料來源：由 Niagara Frontier 交通研究調查來的未公開數據。

表 4-2

1962 年水牛城有車階級每棟住戶個人週末旅遊的平均數

私 家 車 數 目	每棟住戶個人旅遊的平均數
0	2.28
1	8.34
2	12.78
3	16.66
4 或 更 多	27.04
調 查 地 區 總 平 均 數	7.84

資料來源:
由紐約卅立公家機關家庭訪問調查數據中的交通規劃摘要。
(Albany: The Subdivision, 1964)

表 4-3

1962 年水牛城在距 C.B.D. 的範圍內，每棟住戶個人週末旅遊的平均數

半 徑	每棟住戶個人旅遊的平均數
0 (英哩)	2.85
1	4.38
2	6.39
3	8.86
4	10.35
5	10.02
6	8.99
7	8.34
調 查 地 區 總 平 均 數	7.84

資料來源:
由紐約卅立公家機關家庭訪問調查數據中的交通規劃摘要。
(Albany: The Subdivision, 1964)

在調查中產生旅程之原因大概分爲以下六大類:上下班、購物、上學、談生意、社交與娛樂, 及其他等, 調查中發現短旅程的比率較長旅程爲高, 蓋前表交通費低,且多爲無關重要的事務,購物及上學旅程短,上下班之旅程長,這對運輸計劃頗具義意,如此應以高速公路服務長程,巴士服務短程, 而避免長程交通中夾雜短程交通。

對於流動方式之選擇, 赴工作地點仍使用大衆運輸, 其原因爲大多數都市之市中心提供多量的就業機會, 所以成爲大衆運輸路線的焦點, 而從事休閒及社交活動幾乎均使用自備車, 介於這兩極端之間的是其他活動之旅程。

都市之運輸系統

都市之運輸系統在提供都市的人與物的流動, 它可分爲三個相互有關的基本次系統 (Subsystem)。

1. 流動的通路: 亦卽各種形態的街道, 在較大的都市中另有單獨的鐵路權及整體運輸設施,各種街道幾乎佔了都市三分之一的土地,它們除了供人車流動、圍成街廓、劃定住宅鄰里及其他主要土地使用的界限, 交通系統的品質直接影響流動的方向及容量, 間接影響經濟的繁榮。不同的道路設施包括地方街道 (Local Streets)、集聚街道 (Collector Streets)、主要幹道 (Arterial Streets)、高速公路 (Freeways)、大衆運輸道路 (Mass Transit Right-of-Way) 等。

2. 車輛: 包括小汽車、巴士、貨車、捷運列車……等, 每一種都有它的機能及有效地運送人和物, 而其在都市中使用之比率因各都市之密度、實質與經濟特性而異, 美國除了十個特大的都市似乎很少應用大衆運輸, 中型的都市多普遍利用巴士。

3. 車站的設施

任何可提供裝卸、接收、貨物暫存及旅客上下設施的均稱爲車站，所以它可能是小汽車的車庫、火車站、巴士站、機場、貨車站、港灣設施等。

道路的分級，都市越大，則級分得越細，以下是美國道路分級。

表 4-4 都市街道分類原則

因　　　素	系　　　統			
	快 車 道	主 要 幹 道	集 聚 街 道	地 方 街 道
服務機能				
動態	初級	初級	中級	二級
出入口	無	二級	中級	初級
重要的走道長度	超過3英哩	超過1英哩	低於1英哩	低於1/2英哩
運輸使用上	捷運	一般用	一 般 用	除C.B.D.外無此用
連繫性				
土地使用	主要的導引和 C. B. D.	二級導引和 C. B. D.	各地方區	各處小基地
鄉下高速公路	州際和初級州用	初級和二級州用	鄉下道路	無
間距	1～3英哩	1英哩	1/2英哩	……
佔全系統的百分比	0～8	20～35	65～80	

表 4-5 鄉下道路分類原則

因　　　素	系　　　統			
	州 際	初 級	二 級	三 級
服務機能				
動 態	初 級	初 級	中 級	三 級
出入口	有 管 制 的	二 級	中 級	初 級
與對外連繫性				
地理上	主 要 城 市	小 城 市	小城市和地區	農田到市場
都市街道上	快 車 道	快車道和主要幹道	主要幹道和集聚街道	集聚街道和地方街道
佔全系統的百分比	2	17	10	71

圖例

☒ 購物中心　　━━ 高速道路
Ⓢ 學校　　　　── 主要幹道系統
Ⓒ 教堂　　　　---- 集聚街道系統
　　　　　　　── 地方街道系統

比例呎：
1/2　　　1
Miles

圖 4-1　各級街道分類示意圖

1. 袋底巷 (Cul-De-Sac)：即僅一端開口，另一端爲廻車道者，其長度以不超過 150 公尺爲宜，坡度限制爲 5%，寬度約在 8 至 12 公尺之間，速率限制每小時 25 公里。

2. 地方街道 (Local Street)：爲地方服務性道路，無穿越交通，寬度

瓦斯 電管　　水管　　下水道　　雨水管道

人行道　綠島　$\frac{1}{3}D$　　$1\frac{1}{3}D$　　$\frac{1}{3}D$　綠島　人行道

D　　　D

車道

路權

圖 4-2　道路剖面示意圖

路權　8-12m

≯150m

圖 4-3　囊底路平面示意圖

為 12 公尺, 容許路邊停車, 坡度限制為 6 %, 速率限制每小時40

公里, 至少有1.2公尺寬的人行道, 路面下可埋設上下水道、電線、

電話線及瓦斯主管。地方街道亦可作為建築物之間的空地, 使建築

物可接受充份的空氣和陽光, 並可間隔火災之蔓延。

3. 集聚街道 (Collector Streets): 為住宅區內之主要通道, 在住宅區

其作用爲過濾地方街道過多的交通，然後導入幹道或地方之商店中心及學校在商業區則有收集快速成長交通量之效果，間隔 400 公尺到 800 公尺一條，路權寬 20 公尺，路面寬約 15 公尺（包括兩條 4 公尺寬的車道，兩條 3 公尺寬的停車道），至少有 1.2 公尺寬的人行道，路旁建築物應自路權邊退後10公尺，坡度限制爲 5 ％，速率限制每小時 50 公里。

4. 次要幹道 (Secondary Roads 或 Minor Arterials)：爲主要的輸送道路，有時也成道鄉里的邊界，間隔 1 公里至 1 公里半，路權寬約 30 公尺，路面寬 20 公尺，坡度限制 5 ％，速率限制每小時55到60公里，至少有1.5公尺寬之人行道，建築物應自路權邊退縮 10公尺。

5. 主要幹道 (Major Roads 或 Major Arterials)：爲都市中主要穿越街道，故多爲鄉里的邊界，限制次要幹道出口，連接交流道，一般禁止路邊停車，兩幹道間隔爲 2.5 公里到 3 公里，路權寬 40 到 50 公尺，路面寬 30 公尺包括四線道、停車道及雙向間之安全道，坡度限制爲 4 ％，速率限制每小時 55 到 70 公里，至少有1.5公尺寬之人行道，安全道寬至少 2 公尺，建築物正面自路權邊退縮10公尺，背面則退縮 20 公尺。

6. 快車道公路 (Expressways)：爲都會與都市之連接道路，僅有極少數的叉路口，有若干立體交流道，在路口有明顯的路標，禁止停車。路權寬 70 到 80 公尺，路面包括若干 4 公尺寬的車道，3 公尺寬之路肩，至少 3 公尺寬的中央安全道，坡度限制爲 4 ％，速率限制每小時 80 公里，通常進入都市後就不在地平面上，需要設計道路景觀及服務車道，若無服務車道建築物應退縮 25 公尺。

7. 高速公路 (Freeways)：爲都會與區域之連接道路，僅設極少數出口，無立體交叉，無紅綠燈，路權寬 70 到 100 公尺，路面包括每

條 4 公尺寬之車道, 兩側各 3 公尺寬之路肩, 及 3 到20公尺寬之中央安全道, 坡度限制為 3 %, 速率限制每小時90公里或僅有最低速限制而無高速限制, 進入都市後為高架或地下, 需要有專門的景觀設計及服務道路, 若無服務道路兩側之建築物應各退縮 25 公尺。

嚴格來說 Freeway 為無叉路 (Access-Free) 及高速立體交叉, 而 Expressway 或 Superhighway 在交通工程上只表示是一種高級的幹道而已, Parkway 也是 Freeway 的一種, 專為駕車人而提供良好的景觀, Freeway 唯一的目的為運輸, 故限制出入口, 無停車場, 無平交道, 以達到高效率的運輸, 故每車道每小時可達 1500 輛車通過。

8. 大眾運輸 (Mass Transportation): 大眾運輸有兩種方式, 第一種在一般公共街道的路權上, 和電車及巴士的交叉在同一地面上, 第二種是有其專用路權, 例如地下或高架。

前者因使用共同路權, 故與巴士或汽車產生交叉點, 以致每公里均得停若干次, 而其速度因當時之交通量所限制, 因此對較長旅程的乘客覺得非常不方便。

與地面大眾運輸相對的是快速運輸 (Rapid Transit), 尤其在長距離可提供較快的速度, 因為它和高速公路一樣有專用的路權, 與鄰近的土地使用不衝突, 但是捷運路線常常被禁止在大都市的中心區會合。

捷運也有兩種形態, 第一種形態是郊外的火車, 有較重型的設備以帶動較高的速度, 兩站之間隔至少在 2 公里半以上, 另一種是高架或地下輕型的設備系統, 通常為用電的, 可以在極短時間內加速及減速, 所以可以有較短間隔距離的站, 最近又出現單軌電車 (Mono-Rail), 以電腦操縱, 相信將會普遍發展。

在進行都市運輸計劃中, 對於行車之次系統 (The Vehicle Subsystem) 是否新建高速公路、主要幹道、捷運道路, 還是改善現有的道路

與設施，兩者之間甚難作取捨，因此在決定前必須考慮以下各因素：

1. 費用： 大致分固定費用及非固定費用兩種，固定費用包括投資興建、購買車輛、成立機構、行駛權的購買、保險費等等，非固定費用包括燃料、駕駛人的工資、車輛及道路的保養、發生意外而不在保險賠償之列之花費等。

 每一個人對費用均有其自己的觀點，視其需要、資源、地理位置，以及家庭組成之不同而異。

2. 速度： 絕大部份的人都希望在可以選擇的旅行方式中以最短的時間完成，只有極少數情況純爲享受而不計較時間的。因此各種交通工具的速度比較成爲人們選用的主要因素，這裏所指的速度及旅行時間爲門口到門口，亦即由起點到達最終的目的地。例如坐小汽車其速度包括人們步行到停車之處、駕車時間、停好車再步行到目的地之全部時間計算。若以坐巴士爲例，則包括從出發點步行到車站、停車時間、坐車時間、下車後步行到目的地之全部時間計算，若需轉車，則應是加下車後步行到另一車站，等車、坐車時間。根據調查，一般而言在長程旅途中節省少許時間人們並不在乎，但在短途旅程中亦能節省同樣的時間則非常重視，也是其選擇旅行方式極重要的考慮因素。

3. 安全： 安全的意義在使旅客到目的地後身體及財物均未受損，維護旅客的安全。同時要維護車輛及行車的安全，這只是一種理想，實際上沒有一種旅行方式是絕對安全的。個人的意外包括財物的損失、醫藥費、保險費、訴訟費以及工資的損失、生產的停頓以及死亡等等，意外事件的的統計是以造成意外的次數與受傷及死亡人數之比較，故其計算單元可轉換爲車-公里(Vehicle-Kilometer)或人-公里 (Person-Kilometer)。

 每輛小汽車或貨車都是由其駕駛者單獨操縱，因此人爲的控制爲意

外事故造成的關鍵，但一直到今日仍然無法預測以機器取代人為駕駛的可行程度。目前運輸系統中可以做到的是每一種車輛有其專用的路權，也因此公路上的肇事率反而比市區內一般街道者為少（以意外事件與車-公里之比較）。

4. 適意與便利：不同種類的車輛因其特性而有不同的適意與便利的程度，而每個人又有其獨特的感受，所以很難權衡，但是有一點可以確信——人類的生活水準日漸提高，所以未來的旅客必會要求更合適的座位、空氣調節、清潔，及愉快的環境，因此運輸計劃必需在這方面下工夫。

雖然在人們選擇旅行方式中，可能更重視速度、安全、花費，然而適意亦不可忽視。

5. 容量：在決定交通流量時各種交通工具載運量之統計是很重要的，尤其在某特定時間或特定環境下更為顯著。

雖然一輛小汽車可以載 5 到 6 人，但其平均載運人數為1.5人（約 1.2 人至 2 人之間），亦即高速公路每一車道一小時可載運2400人，但一巴士以 50 個座位計算，在尖峯時刻通常再加 50% 站位，一條專供巴士的車道容量視巴士的座位數及兩班車開行之間隔時間而定，若以 50 座位滿座巴士每分鐘開出一班，則一車道一小時容量為3000人，若每 3 分鐘一班則降為 1000 人，若每 15 分鐘一班更降為 200 人。

而捷運交通其載運量甚高，容量以每座1.5人計算，每車廂若以50座位計（無站立者），若一列車為八節車廂，每隔 2 分半鐘開出一班，則一車道一小時可載客 9600 人，若改為 5 分鐘一班則降為 4800 人，由此可見在尖峯時刻捷運交通最為有效。

6. 停車場 (Parking) 的設置：停車場是汽車運輸系統的一部份，若停

車場容量不足時，汽車停在街上，或駕車不斷地在路上打轉尋找停車位置，同樣對交通產生嚴重的影響。良好的運輸計劃應根據土地使用、建築物用途使街道與停車場維持一種均衡的服務機能。雖然都市外圍較容易地提供停車場空間，但是許多現代化的分區管制條例都規定土地開發者必須提供離街停車場 (Off-Street Parking)，這在地價不太貴時是可以這樣要求，如此街道僅供往返之車輛行駛之用，而不供車輛存放。在住宅區開發時應考慮百分之百的離街停車，當然商業區及工業區亦應如此，但在大都市的舊市區或市中心幾乎無法繼續提供越來越多的小汽車及貨車的停放空間，因此均發展大眾運輸系統，良好的設計必須在這兩極端間取得平衡。

最原始的停車方式是路邊停車，免費也沒有什麼規定，但汽車不斷增加使停車的需求不斷增高，於是開始有路邊停車的條例規定，於是有收費表的設立，否則可能所有的車道均被停車佔用。離街停車方式在較古老的商業區發展，其經費可能來自路邊的收費表，或為市立的車庫，或由附近商店所建，一般而言在此停車是要收費的，離街停車由於土地的限制，由地面發展到地下、屋頂，以及多層之停車專用建築，並利用機械輸送，台北鬧區已有此類建築物出現。

停車數量需要應根據該地區所產生的旅次數，使用私家車與大眾運輸之比例，停車時間之長短與收費之高低，停車場與目的地間步行之距離，以及每小時每天每季的旅行模式而作決定。

運輸計劃之過程

一般過程為先組織計劃機構或小組、闡明目標、搜集資料、擬定初步計劃，根據目標評估各計劃的運輸及土地使用情況，選擇最佳計劃，通過立法並付諸實施，下表說明此概略過程：

計劃之繁簡隨計劃範圍大小而定，如一個五百萬人口都市地區可能

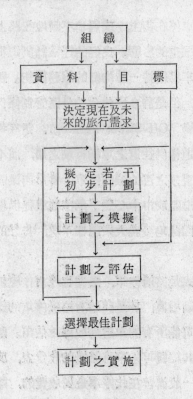

需要評估每一種土地使用模式，及各種運輸系統包括高速公路、捷運系統，以及地面交通等等，如一個兩萬人的地區可能只要考慮是否要加寬路面而已，但無論繁簡與否其基本過程是一樣的。茲說明如下：

1. 組織

一個交通計劃小組中包括了許多政府及私人的管理及研究單位，例如公路局、鐵路局、運輸計劃委員會、交通處、大學及研究所的交通研究計劃和公共工程局……等。可歸納為兩點，第一必須有政府決策者在各方面的支持，第二必須有足够人手從事計劃工作。因此必須由各單位的代表共同組成一委員會從事協調，負責研究計劃目標，通過最後計劃，協助計劃實施，以及研究以後計劃的修正。此決策委員會之下應有計劃

及技術顧問委員會，其組成份子應包括都市計劃家、區域計劃家、都市交通工程師、公路工程師、都市更新計劃家及各運輸單位的代表。工作小組則應將例行作業定時向決策委員會提出報告，而工作小組的組成應包括都市計劃家、交通工程師、公路工程師、電腦程式計劃師、都市交通分析師、數學工程師、經濟學家以及其他專業人員，每一個人對整個運輸計劃應有全面性的瞭解及知道自己在其中擔任的角色及工作範圍。

2. 目標

決定目標是整個過程中最重要也是最困難的一環，在民主社會體制下欲滿足全民的願望並將此轉變成計劃的目標。在確立目標過程中避免確定特殊的運輸方法或系統如捷運系統等等，運輸設施計劃旨在服務人群及滿足其願望，因此運輸計劃的目標是在陳述願望的滿足。

目標可分兩方面來說明，卽使用人的目標及一般社區的目標。前者為大眾及個人對運輸系統的願望，後者為社區發展的趨勢，如刺激其經濟成長等。使用人的目標包括增加速度、安全性、方便性，及減少花費等，這些都在要求改良運輸服務。大眾的目標為解除現有的交通擁擠，並防制未來可能造成的擁擠，為達成此目標並非在要求大眾減低交通的增加量，而是在減少交通事故、操作花費，及旅行時間。社區的目標一般包括促進經濟的成長、創造需要的環境——不受交通干擾的住宅區，使古老地區復活、減稅等等。

然而以上的目標有互相衝突的，譬如增加出入道路會影響住宅區不受交通干擾的程度，減稅會影響提供較佳的運輸服務，所以最佳的方法就是選擇儘量減少衝突的計劃，例如限制穿越交通進入住宅鄰里對於減少交通費用投資及交通擁擠的V/C比（交通量與容量之比）甚為有利。一般的誤解認為運輸系統有助於創造某種都市造型，故利用捷運系統使

市中心及都市化地區向四周擴張，但計劃人員必須確定此都市造型不致過份擴大，否則此運輸計劃將導致一無法達到的都市造型——亦卽一個無法達到的目標。

當目標確定之後，各初步計劃擬成，應比較計劃能實現目標的程度。在一定面積的土地開發中設法減少運輸上的花費不失爲一可行之途徑。所謂花費包括運輸設施的投資、操作費用、造成意外事故費用，以及旅程時間的花費，通常以爲投資越多旅途的花費可越減低，然而到某一程度時，一塊錢的投資無法再節省一塊錢的運費，亦卽總投資（設施加運費）將增加，這種關係可協助決定設施投資的極限。

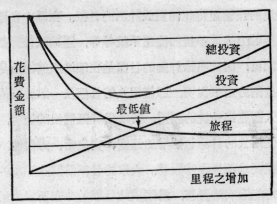

圖 4-4　設施投資與里程增加之關係圖

3.資料搜集

在從事運輸計劃前必須對現有的運輸系統、旅行之模式、該地區的旅行特質、土地使用模式、都市經濟等有充份的瞭解，這些資料均可從一連串的調查中獲知。

對運輸設施的調查有三個目的：第一、對現有路線作徹底瞭解（必須將許多資料數字清淅地表列才行）。第二、調查現有運輸系統中明顯遭遇困難的點，並說明應如何改善。第三、瞭解各種設施服務的能力及

數量。此調查過程還包括對各種運輸系統連接位置的記錄，實質的交通
管制資料如道路的種類、道路的長度、寬度、路權的範圍、路標的數量、
灯號交換的間隔時間、車道數、停車管制等，這些都是交通工程師決定
公路容量所依據的重要資料。行車資料調查包括地點、路線、行車時間、
各班次之間隔時間、每輛車之座位數，及行車速度等，通常這些資料可
自公車管理機構取得，儘可能將之轉換表現在地圖上，例如公路系統之
24 小時的車輛通過數等。

　　玆分項說明調查內容包括：

　　　　a. 旅次調查：所有旅次之起點、終點、目的、旅行時間、旅程長
　　　　　度、方式、起訖點的土地使用分類，此有助於預測未來之旅程，
　　　　　除都市範圍內尚有從外地來或到外地去之交通亦在調查之列。

　　　　b. 土地使用調查：其調查內容如根據土地使用分類瞭解其就業情況
　　　　　對旅次之影響，計算所有土地的面積，並以此土地分析面積作旅
　　　　　次調查及就業調查（住宅區可以住戶數計算）。

　　　　c. 經濟調查：地區內的總人口數、汽車總數、總就業人口、勞動力
　　　　　總數、總生產量等就應該知道，好在這些資料在有關的政府單位
　　　　　都有統計，但人口、收入、汽車數在此地區的分配必須由家庭訪
　　　　　問中始可獲知。

運輸計劃之研擬

　　一旦組織完全，計劃目標確立，基本資料搜集齊全之後，就是運輸
系統計劃的開始。計劃之研擬略可分若干階段；確定今日及未來的問題，
擬具若干不同之建議方案，以預測其使用情況來試探各建議方案，以滿
足目標的程度來評估這些建議方案。

　　在小型都市或社區內，計劃之初大致均以比較所有主要街道的行車
數量與街道容量開始，在地圖上標出擁擠的叉路及常發生車禍的地點，

然後計劃設法解決這些問題,但在較大的都市中,必須考慮未來的問題,預測是一個複雜的學問,但一般均根據該計劃地區的人口及經濟活動之預測, 然後分配到區內各地。當未來的土地使用確定,則可估計其由人口、就業情形, 及汽車持有率等所產生的旅次數, 然後將其轉換成在道路上行駛的車輛次數。

至於試探各建議方案, 至少應考慮包括以下各項: 道路佔用土地之面積、築路費用、行車費用、速度與時間、適意的程度、環境品質之影響, 衡量及比較以上各項之後選出並修正最佳建議方案,但這並不表示計劃過程完畢, 計劃必須能被大眾及立法機關所接受, 歷來多少良好的計劃被擱置, 或在實施時被刪改得面目全非, 所以計劃最後呈現於大眾和立法機關之前, 必須明確地表達其優點, 尤其強調使用者的利益, 諸如意外的防止、行車費用的減低、使用者平均每年節省之時數等等, 亦即必須使大眾認為這是達到目標最好的運輸系統, 計劃之付諸實施一般需時 20 到 25 年來完成, 所以常常分期建設, 因此必須決定設施與建的優先程度。譬如立即可獲改善效果的應列在第一二期, 土地的購置或路權之取得亦應優先考慮, 因其費用為與時俱增, 越遲取得越困難。

計劃具有持續性而沒有真正結束之日, 故謀求運輸改良之研究不可一日終止, 探求新型的交通工具及運輸方式、新的動力等等, 來滿足未來所需求是另一個計劃循環的開始。

以上所述重點偏重於都市內之運輸, 而都市與都市間之連繫所謂長程交通由於運輸設施之不斷改良, 使都市與都市間的相對距離越來越近, 關係也越來越密切, 常見其間之農地被併吞而成一區域性都會。

為滿足以上趨勢除在都市內發展, 一般路上運輸設施外, 尚可因需要而發展都市與都市間或與區域間的河海運輸及空中運輸的設施, 並加強貨運車站、公路設施、鐵路與火車站、港灣、機場等。

雖然水運大致可分國際航運與內陸航運，但是由於陸路運輸設施之發達，逐漸使內陸河運衰退，國際運輸又分為一般貨物及散裝運輸，由於海運的運輸量越大越經濟，且港口設施費用又高，所以港口大多都設在較大沿海都市，而較小的都市其港口無法與大港口競爭，尤其是載運原油的超級油輪及貨櫃輪的排水量一、二十年來已由每艘數千噸增至每艘四、五十萬噸。

計劃家所關心的是海運所佔的臨水地域，典型的碼頭像手指般向水中延伸，如此可增加貨輪停靠長度，而減少佔用沿岸的陸地面積，但是細長碼頭接近陸地部份變得非常擁擠，碼頭的設施除了裝卸貨的起重機、輸送帶之外，倉庫、鐵路、公路、船塢、海關、銀行服務等等，亦需要佔用相當大的地面，但各都市的港灣位置又多靠近市中心地區，地價昂貴，擴充不易，又與臨水休憩設施爭地，所以也常常是都市更新優先考慮的地區。

為了要與其他的工業活動有良好的連繫，港灣設施的新位置逐漸遠離市中心區，而選擇地價較廉的地方，利用良好的鐵路、公路與市中心連繫。又為了減少輪船的航行及裝卸貨時間，所以選擇新的港灣，以位於都市郊區而靠近海邊的地域為原則。

為了要減低單位重量或體積貨物的運輸費用，所以輪船的容積越做越大，又要求裝卸貨的時間越來越短，故又發展貨櫃運輸。為了要達到迅速的目的所需的土地却較以前加倍，一個現代化的貨櫃船專用碼頭佔地至少十公頃以上，由於此類設施需要特殊的位置以及相關的實質需要，所以對基地的選擇性極為有限，故計劃家在區域計劃中應規劃相當的土地以供發展港埠設施之用。

另一種減少港口轉運設施的構想是將車輛駛入輪船內部的每一層甲板，或使用平底駁船，將貨物由離岸較遠的輪船上卸在駁船上，再由駁

船運到岸邊，這兩種方式都可節省碼頭設施並大幅度減少貨輪裝卸貨及停泊時間。

空運交通

　　近年來除了私有車輛激增之外，各大都市及國際間空中交通的發展亦極驚人，無論客運及貨運兩方面均如此，根據 1970 年美國的統計，空運貨物已佔全部貨運量的二十分之一，客運方面亦已超過了一人公里（四分之三人英哩），而且逐年繼續不斷的增加，由於空運可以節省大量的時間，所以在未來的年代裏將益形重要。

　　都市計劃家對空中交通的考慮因素很多，而且一直在繼續研究發展中，諸如機場建築費用，包括基地的開發、淹水問題、特殊地形及風面的選擇或改良，公共工程如下水道、污水處理、市區至機場道路的興建，更重要的是若干無法以金錢與數字來衡量的因素，例如對現有市地的影響、綠地的保留、都市環境的影響、對市區未來擴大的影響、如何使新舊市區結合，是否宜建住宅，對原有休閒區的遠近，其他如受航道噪音的影響、農地的喪失，以及意外事件可能造成的災難等等。

　　綜合以上所例舉，都市計劃家對空中運輸的考慮約可歸納為以下六點：

一、都市或區域的聯外空運交通。

二、與空中交通有關人員包括駕駛、維護、檢修、器材製造，以及機場服務等就業情形。

三、機場與市區間的交通。

四、空中交通對環境及生態的影響，包括空氣污染、噪音干擾等問題。

五、機場在都市或都會中的位置與基地。

六、機場四周地區的土地使用及其管制。

　　一個現代化的區域性的機場至少佔地二十五公頃，而屬專用性質，

其擴充可能性很大，其投資費用至少數十億到數百億美元，並不是一個地方政府可以負擔的，所以機場的興建很少是一個市政機構負責，所以機場計劃通常由政府各階層共同參與。

空運的飛機不斷地改良、加大，如波音 747、DC-10，所謂巨無覇、廣體客艙，以致於協和式超音速噴射客機的出現，其速度快，載運量大，因此要求跑道加長，加寬加厚，航空站的設施改善，故促使許多現有機場的更新，除了量的增加，機能亦更複雜，大的機場必須將國際、國內及地區性的運輸分開。

在機場附近隨而興起的新社區供旅客過夜、休憩、娛樂場所，供機場服務人員起居的住宅，精密工業產品（體積小，重量輕）的工廠也會在附近設立，以利用方便的空運設施在其航道影響範圍之內的建築物不但高度受到嚴格的限制，密度亦受到管制。

都市計劃家應考慮並保護被交通穿越的土地、道路及車站的連接與此都市有關的其他地區，都市發展有賴交通連繫來表達都市的機能。

所有的交通運輸工具無論其形態為何，共同組成一相關的系統，交通計劃與土地使用計劃必須同時並進，配合無間而形成都市或區域的實質和機能模式。

計劃交通系統的每一部份都是極複雜的工作，因為此系統組成了都市或區域的構架。

運輸計劃家面臨了不同的政府和私人的所有權和經營方式，而各組成份子間有不可避免的競爭性及重複性，所以在整個交通運輸系統中有時會產生無法容忍的擁擠和低效率。另一個遭遇的困難是面臨技術快速的改變，使原有的系統無法隨之調整與配合，例如單軌電車、導向汽車、行人輸送帶等，不久的將來必定會有更多類似的新工具出現，雖然有新的工具發明，但可見的未來，私人的汽車（雖經改良）仍不致被淘汰，

大型貨車仍應保留其獨有的路權。另一方面，都市之間的大衆運輸必將大力推展，車站也不斷在市區或近郊興建，並且車站地區繼續成爲都市中各種活動的焦點。

　　因此都市計劃家必須熟悉國際、國內、地方性的交通運輸系統，也應瞭解國際、國內、區域的經濟和社會狀況，尤其是實質發展。

第五章　計劃之實施與市民之參與

第一節　實施都市計劃的工具

都市計劃必須透過政府部份的權力，根據政府的立法，始能貫澈實施，政府的權力包括土地徵收、土地重劃、土地使用分區，現分述如下：

一、土地徵收：政府以公共用途為由，强制原土地所有權人放棄其土地所有權，並給予適當補償。所以土地徵收係政府權力之施行，其所以要立法規定必須予以適當補償者，乃因私人土地所有權為個人之法定權利，國家不能任意侵犯，徵收成為類似私人間的買賣行為，由國家補償其損失。但私人買賣時，所有權人有絕對之自由意志，而徵收則不問所有權人是否願意而必須出售，所以徵收制度為調節公私權利衝突之不得已辦法。但政府徵收土地依法規定其有條件，其一，必須有合法證明此土地確為公共需要者，其二，必須依法履行公正賠償與預付賠款。所謂「公共需要」必須依國家法令舉辦重要公共事業或工程，經上級行政機關之正式核准並公佈其徵收計劃後，始可開始徵收。合理的補償為徵收的重要條件，必須經過估價手續，所有權人可提出異議請求公斷，經政府機關及民衆代表共同評定後並必須預先償付價款，政府始得使用土地。

土地為國家構成之要素，國家行使「治」權的對象，在「領土」的意義上，對於任何土地應有加以支配管理處分之權，故依私有觀念的判斷土地徵收之可否，實有不當，事實上國家為公共利益的需要，為國防

工程的需要，爲交通設備之道路橋樑，以及其他爲公共需要的公園、學校、機關等建築，均須選擇適當地點之土地不可。土地非其他物品所可替代，故國家不能不行使其行政權，強制爲公益使用的土地，故非私人一己之利所可反對。

　　土地既爲個人生活的依據，且土地之上存有個人之改良價值，如實行無償沒收亦爲不當，事實上亦有害於此後個人對土地改良的熱忱，如對土地所有人以無償沒收，實有失政治上的平等精神，於理亦有所不許，故予以適當之補償實有必要。

　　國家使用土地既以公共利益爲前提，凡政府建設確有需用私有土地時，除應有適當補償之外不再以其他條件限制，但一切手續宜力求簡便，以符國家各種建設之需要。

　　土地徵收有的以土地重行分配爲目的，亦有以促進土地利用爲目的。卽將原有不合經濟使用的土地，重加區劃、整理，以促進土地充分的利用，其過程或爲修改道路，或裝設水電，或開鑿運河，或設置公園廣場，或將毗鄰的大片土地施行徵收，予以整理改良後重新分配給原所有人，此種因重劃而引起之徵收，以建設新社區或整理耕地爲多。

　　基於前述，當可明瞭土地徵收爲政府行政權之一，其行使之目的在提供公共建設之需要，在促進土地之經濟利用，都市計劃爲都市實質發展計劃，亦卽大部份爲公共建設計劃，所以需要行使土地徵收的機會甚多，亦最爲迫切，政府若無徵收土地之權力，幾乎無法執行都市計劃，故吾人將土地徵收稱爲都市計劃之利器實不爲過。

　　二、土地重劃：土地重劃是爲增進土地利用而實施的土地整理事業，由於道路的增設改良，由於地形的變更與土地交換分合，土地重劃可將錯縱複雜的市街地整理而成井然有序的街道，對於尚未建築的土地能做到有系統的開發。其過程卽先選擇一塊要整理的土地，亦卽重劃地

區，擬定適當的街廓、劃地、道路、公園、廣場、遊憩場所或河川等計劃，然後據以實施，使其成爲整齊的市街地；對象若爲建築基地，則爲調整其適當的性質必須實行土地分類，境界變更，並參酌從前土地的位置、面積、利用價值，以公平換地的方法，或以金錢計算利益的方式，進行土地交換、分合或區劃，或道路河川公園等的變更廢置。

　　土地重劃用之於未開發地固然有效，行之於旣成市街地對道路的擴建及建築用地的造成也有相當的效果。雖然對已有建築物的土地實施較有困難，但土地重劃不專限於都市規劃區域內，所有市街地亦可適用。土地重劃雖以造成建築地爲目的，但公共設施如道路、公園、運動場等所需之土地亦必須預先保留。實施土地重劃可獲以下各種利益：

　　1. 一般因街路分割而形成不規則土地的現象可以消除。

　　2. 無需收買土地，故可節省經費，也可免去麻煩的收購手續。

　　3. 增進土地的經濟利用，故可增加地價。

　　4. 可行公平的土地分配。

　　5. 可用最公平的方法分擔築路費用。

　　6. 可作適應使用分區的規劃。

　　7. 可依需要訂定街廓的形狀與大小。

　　8. 可利用適當的空地建學校及公園等公共設施。

　　9. 對不適宜開發的土地就不設上下水道等公共設施，並不許建築，如此自然可控制其發展。

　　10. 不許土地任意分割，不承認私有道路。

　　三、土地使用分區管制 (Zoning)：主旨在保持及促進都市人民的衞生、安全、舒適及其他福利，將政府管轄行政區內的土地劃分成若干地區，並對下列各項加以詳細嚴密的管制：

　　1. 土地使用及對其使用的程度。

2. 建築物的使用、高度、體積，及地面層所佔的基地面積。

3. 指定地區內的人口密度。

4. 每一住宅基地面積之大小、規定庭園及其他空地之使用。

5. 爲保持及促進都市人民之衞生、安全、舒適、公德、便利爲目的之離街停車場（Off-Street Parking），及制定其規模。

因此分區土地使用管制是控制公私有土地上建築物的一種制度，也是將都市分割爲若干適當地區，並視其地區狀況施以不同的管制制度。

構成都市的街道、公園及其他公共設施，當依照計劃置於適當地區，政府對這些公共設施的管制比較容易，然對私有土地管制則難，但却應施以嚴格管制，此卽爲土地使用分區管制。

爲使都市合理發展，健全繁榮並增加經濟效率與社會福祉，以及防止都市呈雜亂無章的發展，對公私土地的開發利用，和建築物的使用均應加以管制。除了清除中心地區的混亂及交通的擁擠，防止工業減產及商業衰退，預防地價下跌等消極目的外，必須進而積極建設，增加生產，提高商業利益，確保住居的安寧適意，造成健康安定的社會。

土地使用分區管制的目的爲

1. 使都市發展井然有序，對將來的建築物加以統制管理。

2. 使都市發展合理化，對私有土地使用作一指標。

3. 增進土地利用價值，安定地價。

4. 防止人口密度過高，並使因此造成之弊害及損失減到最低程度。

5. 防止土地投機。

土地使用分區管制是一種對土地利用與建築物用途及構造限制的警察權，但對既存的情況無能追究，僅對將來的建築行爲加以約束，並隨都市各地區之不同而管制亦異，所以驟視之好像並不公平，但其實不然，因爲全市既然已按照計劃劃分爲若干地區，設有限制不同及寬嚴不一的

規定，對附近地區以及都市整體的發展當無不便或不利之情形存在，況且都市土地並非全部作相同用途，相同程度或相同密度的使用，都已劃分爲住宅用地、商業用地、工業用地；則各地區的形態和密度自然不同，對都市發展與都市生活絕對有利；反之，若工業都市在開發過程中未加任何管制，則舒適寧靜的住宅區內一旦開設工廠或車庫，則居住環境必被破壞，又如商店、工場、住宅等混雜，則不僅商業上失去便益，工業效率亦低，住宅又失去安靜的保障，彼此間蒙受之損失在所難免，所謂土地使用分區管制就是解救這種混亂的狀態。

　　土地使用分區管制不僅要規定建築物的用途還要規定建築物的高度、容積、空地比等等，如此實施可收以下各效果：

1. 足以防止都市雜亂無秩序的發展。
2. 住宅區可保持寧靜、健康、舒適的居住環境，商業區可增進商業之便利與繁榮，工業區可使生產效率提高並促成商業發展。
3. 基於土地與建築物用途之指定，可獲得安定的地價，防止地價波動，但亦能使一般地價正當上漲，使人可安心從事土地開發。
4. 由於以上效果，土地使用分區可使都市內街道、車站、公共設施作合理適當的規劃與配置。
5. 使街道系統簡化，減少交通事故，並可供街道路面舖設種類選擇之判斷，防止噪音、塵埃、惡臭之發散，可適當地安置上下水道。
6. 實施建築物高度及面積限制，可免除通風及採光之缺陷，又對保健衞生及火災的防止貢獻甚多；又可防止人口密度過高，促使住宅向郊外移動，有助於人口分散。

第二節　市民參與都市計劃

過去的都市計劃幾乎都由政府或有權勢者所決定，非市民可以過問的，因此養成市民不參與的觀念，而往往認為都市計劃在限制民衆的權利，剝奪民衆的財產。但今日民主政治時代, 都市計劃之目的是爲大衆謀福利，改善市民的生活環境，都市計劃的活動在如何滿足市民的需要，如何實現市民的願望，若能如此，市民才會產生需要都市計劃的意念，進而重視和關切都市計劃，並協助推行都市計劃。如此使市民生活需要相配合的都市計劃才能在市民意識領域中生長而有圓滿的成果。

為使市民能參與都市計劃起見，以下是專家們所提的意見：

一、不要認爲都市計劃只是有訓練的技術人員所應該處理的科學，而是與市民日常生活、個人福祉與舒適有密切關聯的科學。

二、計劃的擬訂與實施，不祇是職業計劃師及市政府官員的職責，每一位市民, 無論年齡或職業, 都能够也應該擔任重要的角色。

三、一般人對計劃未盡瞭解，其原因不外乎計劃不切實際，或語意深奧令人難以理解，因此必須簡明易解。

四、都市是市民的，這點意識不僅爲市民所應有，亦爲政府當局所應有，都市既然是市民生活的地方，市民對都市建設理應積極參加，政府亦可利用市民協助的力量努力從事建設。

五、都市是市民直接或間接投資的產物，爲誘導市民投資，爲保障市民投資的安全，都市計劃制定的每個階段，都應該讓市民參加意見，使其成爲技術與民主的結合，使市民認識都市計劃，支持都市計劃。

六、都市計劃技術人員必須有意識上的改革，亦卽都市計劃不是單

憑技術所能解決的, 都市計劃越與市民接近, 越能使市民理解, 實施時市民的阻力也越少。都市計劃中除了技術問題之外, 尚有社會、經濟、以及心理的問題存在, 對這些問題應先作調查分析, 然後協助技術人員解決, 說服市民與政府當局, 其中尤以土地政策需要慎重考慮, 需要技術行政人員與市民共同明瞭與解決。

七、都市計劃不是任何一個階層、一個團體、政府或個人所能單獨決定的, 它必須由都市內各方面的份子, 共同參加意見, 而後才作成決定, 召開公聽會或里民大會聽取公意, 爲達成此目的之有效途徑, 人民團體、鄉鎮及里鄰大會對未來良好計劃所提供的意見, 與專家意見有同樣價值。

在民主法治政體之下, 政府有責任制定都市計劃, 執行都市計劃, 改善都市環境, 以繁榮都市, 而市民亦有權參加都市計劃, 也有義務負責推行, 這已被各方公認, 但問題在政府方面如何達成, 如何提供民衆參與的機會, 如何把多數市民的需要融滙在計劃中; 而市民方面又應循何種途徑, 將他們對市政的構想表達出來, 以何種方式來達到參加的目的, 來同心協力達成都市建設的目標。

因此政府在擬訂都市計劃時, 必須從勤求民隱, 深入調查, 但求本於公共福利與民衆公論符合實際着手, 而市民參加意見, 必須以公益爲優先, 不計私利爲原則, 關於市民參加都市計劃方式, 各國各地不同, 立法亦異, 玆舉 1969 年英國的史基芬頓 (Skeffington) 鎭都市計劃委員會在一篇 "民衆與計劃" (People and Planning) 的報告中對民衆的參與計劃作了以下的建議:

1. 對於當地計劃的一切方式應由當地的報紙與電台爲媒介, 報導給所有的市民知曉。

2. 當計劃過程中作任何決定時，應週知民衆，並應安排適當時機供民衆反映其意見。

3. 若有數個不同的方案時，計劃當局均應做出模型展出，並說明其優劣點。

4. 在計劃地區內經常舉行討論會，以給予當地的社團有充份表達意見之機會。

5. 計劃當局應以問答方式來宣揚方案，並鼓勵有特殊興趣的市民來參加這項工作。

6. 指定地方政府官員參加計劃小組，並保證與民衆在一起工作及討論，並將他們的意見反應給有關當局。

7. 必須不厭其煩地向民衆詳加解釋爲什麼他們的建議沒有被採納。

8. 市民除提出建議與批評之外，應鼓勵他們參與計劃的準備、調查、整理、分類、統計及其他許多類似的工作。

9. 應積極灌輸給民衆更多的資料及作計劃用的知識及教育。

　　爲使民衆對計劃方案有充份的瞭解，如美爾頓基納斯 (Milton Keynes) 市之計劃方案曾在計劃區及其四周之社區中心及學校作巡廻展出，並就地與民衆討論其構想。又如利物浦 (Liverpool) 市中心區更新計劃之模型在各有關地區分別公開展出，同時在參觀期間民衆的意見予以錄音後帶回研究。所以在前面的第九項中，對民衆參與計劃的構想，應廣泛地安排在學校的課程裏，從小學一直到大學，同時對選出的民意代表、工商界領袖、行政官員，施以都市問題及都市計劃方面知識的短期講習，因此重點並不在將計劃公諸於民衆，而是要民衆參與計劃。

　　當然由於民衆的參與可能使計劃的完成花費較長的時間，需要更多的經費及專業人員來處理，而且民衆參與必須十分謹愼，切忌產生反效果。譬如本來計劃就相當耗費時日已受人煩言，如今經過公聽會、展覽、

訪問等時限必定拖得更久。譬如對於拆除不良地區之建築必須秉公處理，而且初步計劃一旦公佈，使該地區的土地暫時或永久無法出售，故地主所遭受的損失應給予適當的補償。所有的過程必須要眞正有興趣而又有才能的民衆加入，否則公佈、展覽、討論將流於形式化，一般來說，往往少數民衆爲了私利常常在會議討論時大發異論，眞正獲得改善的絕大多數則常保持緘默，因此判斷者不能因少數發言者的片面之詞而誤以爲是代表大多數居民的公益，因此會議之代表必須是里鄰所公推而眞正能代表全鄰里的領導人物。經費方面也是要求民衆參與的一大障礙，例如交通費用的支出、工作時間的犧牲以及婦女們出席而請人代爲照顧孩子等，都應酌量給予津貼，這也是提高民衆興趣的途徑之一。

　　我國的都市計劃法中，只有市民間接參加，並不召開公聽會直接聽取市民公意，於都市計劃擬定呈報後，由當地的政府將主要計劃及說明書於各市鄉鎮公所公開展覽卅天，任何公民或團體得於公開展覽期內，以書面載明姓名及地址向上級政府提出意見，作爲核定都市計劃之參考……，故不及英美各國之重視市民之直接參與。

第六章　都市更新計劃

第一節　都市更新的意義及目的

　　所謂都市更新就是將都市不適合現代機能的部份作有計劃的改善，所以更新是針對都市某一退化地區加以治療或徹底加以剷除的行為。

　　都市某一部份的退化，在今日各大都市中是一個非常普遍的現象，主要原因是由於工商業過度繁榮，鄉村的人口大量湧入都市，使無論有計劃或無計劃的都市無法承擔，而產生許許多多的不良現象。

　　住宅缺乏，尤其是供低收入家庭住宅；對居住環境、土地使用無適當的發展管制；都市成長迅速，地價高漲，形成土地投機；興建重要設施時缺乏遠見；建築物破舊，維護不良；建築物之間過份擁擠，缺乏適當之庭院；土地使用混雜而妨害各種正常行為；交通擁擠，道路不良並失修；噪音、塵土、烟霧及空氣污染等公害滋生；垃圾收集及處理不善；缺乏公共設施；住宅維護不良，缺乏通風，潮濕，缺乏照明、衛生、消防等設備，並有鼠類及害蟲出沒其間，每一住戶人口過多或數戶共同居住，流動性人口過多，無產權人過多……。以致於造成社會及經濟之不良影響：包括都市頹廢，造成家庭生活及社會風氣敗壞，犯罪率及死亡率高，易生傳染病，影響全市人們的衛生，環境髒亂，違章建築過多，火災頻繁，警察及消防的負擔過重，就業率低，稅收降低，而依賴政府及社會救濟的貧民戶多，中高收入之家庭紛紛自動移出，對商業及其他住宅均有不利影響。

歸納上述之退化現象有以下若干原因:

1. 人口密度的增高: 都市人口密度若超過每公頃 400 人以上, 其建築物之間已無法再有空地或庭園, 違章建築叢生, 至此該地區漸呈現老化現象。

2. 建築物之腐朽: 通常建築物的壽命木造為 20 年, 磚造 40 年, 鋼筋混凝土造 100 年, 若建築物接近其年限維護費必定非常高, 除其具有特殊意義者外, 不如拆除重建。

臺灣省政府於民國 45 年所頒「固定資產耐用年數表」中所列住宅之耐用年數係按建造材料分

建　造　材　料	耐　用　年　數
RC	60 年
鋼　鐵　構　造　建　造	50
磚　石　牆　載　重　建　造	30
磚　石　牆　木　柱　建　造	25
木　　　　　　　　造	20
金　屬　造　活　動　房　屋	10
土　牆　載　重　建　造	8
加　　強　　磚　　造	35

3. 公共建築物機能之退化及缺乏: 如學校、派出所、衛生所、圖書館等公共建築物當人口增加或都市擴充後, 其相對位置變更, 以致無法作有效的服務, 當公園及運動場不敷使用時, 兒童即開始在街道上嬉戲, 不但影響兒童安全, 亦造成交通干擾。

4. 污物處理設施位置變的不當: 如垃圾處理、污水處理、火葬場、監獄等原來之位置在郊外, 但因市區擴張以致妨礙都市發展, 故有更新之需要。

5. 交通複雜: 都市人口及活動需求的增多, 造成汽車量的提高, 以致形成原有道路不敷使用, 噪音、空氣污染、停車場的缺乏, 因

而交通混亂，速度降低，車禍增加。

6. 火災與疾病的增加：衛生設備不足，住宅密度過高，通風採光不良易遭致傳染病流行、火災，以及犯罪率的提高。

7. 公地的低度利用：原來許多學校及軍警設施均建於市郊而均爲低密度開發，都市擴充之後此類設施之位置均被都市化地區所包圍，故應遷出以作更有效之利用。

8. 政府之負擔增加：都市的擴大，人口的增加，對公共設施、保健、防災、貧民救濟等的支出增加，但並不意味着稅收按比例增加，因此使政府財務失去平衡，甚至破產。

都市更新就是改善市區退化實質不良現象所採取的一連串的公私活動，其措施不但包括不良住宅的改善，並改善社區環境及美化市容，故實質上供應足夠的公共設施並改善環境，運用都市設計美化市容，使其

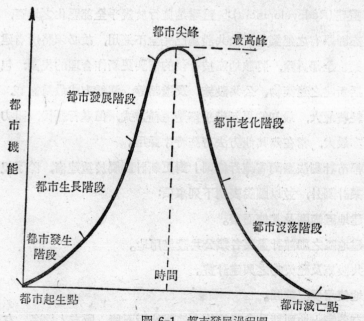

圖 6-1　都市發展過程圖

更適於居住、工作或休憩，另一方面可使該地區經濟復甦，有助於市政之財務，雖然在更新期間市府需投下較多資本，但在五年至十年內不但可抵償此支出，而實際上會有更多收入，主要是更新地區不動產的增值而提高稅收，另外提高就業率方面的所得、營建工程的收入，以及吸收較高收入家庭遷入亦可增加稅收，在社會效益方面，更新之後，由於家庭生活改善，就業率提高；社區環境改良，使教育機會增多，犯罪犯減少，進而促進社會安定及都市機能的復甦。

都市更新的效益在適時挽救都市的退化，創造都市的新生機，都市生長的過程是時間的函數，都市是一個有生命的集合體，由新生、成長、發展、成熟、退化、更新或沒落以致於消滅。

都市若干地區產生以上部份或全部現象，因此有更新的想法，因爲更新的程度不同，都市更新大致分爲三個方式：

一、重建(Redevelopment)：重建是施行於幾乎全部惡化之地區，亦卽原有之建築物及公共設施已完全不適用，故必須將所有建築物全部拆除，將該地區按今後的需要更新作合理的規劃，包括新建之建築物、公共設施，及道路等，這種方式最爲徹底，耗費最大，最初的更新幾乎都是這種方式，但進行緩慢，阻力亦最大，常在無其他方法可施時才採用。

現行的「都市計劃法臺灣省施行細則」對更新計劃屬於重建者，除了規定應附事業計劃外，並以圖說表明下列事項：

1. 重建地區範圍及其總面積。

2. 重建地區之細部計畫及各類公共設施用地。

3. 公共設施及建築物之興建計畫。

4. 土地使用現況總圖。

5. 現有各宗土地面積及其建築物之總樓地板面積、所有人姓名。有

他項權利者，並載明他項權利名稱及他項權利人姓名。

6. 土地及地上物徵收補償計畫。

7. 土地及地上物拆遷整理計畫。

8. 配合興修各類公共設施之重建計畫。

9. 財務計畫。

10. 安置拆遷戶計畫。

11. 土地及建築物處理計畫。

12. 重建完成期限。

13. 其他事項。

二、整建 (Rehabilitation)：整建是施行於結構上面可使用，然設備不足或不善之地區，亦卽將不足之設備改善或增設後仍可繼續使用的情況，這種方式較重建迅速，不需太多的資金，也可減輕原住宅的負擔。

「都市計畫法臺灣省施行細則」對更新計畫凡屬整建者除應附事業計畫，並以圖說表明下列事項：

1. 整建地區範圍及其總面積。

2. 整建地區之細部計畫及各類公共設施用地。

3. 工地使用現況總圖、公共設施及建築物之配置詳圖。

4. 現有各宗土地面積、建築物總樓地板面積、所有人姓名。

5. 配合改進各類公共設施整建之年度計畫。

6. 個別建築物之改善、修建、養護或設備之充實計畫。

7. 土地及地上物之徵收補償計畫。

8. 土地及地上物之拆遷整理計畫。

9. 財務計畫。

10. 協助貸款整建辦法。

11. 整建完成期限。

12. 其他事項。

　　三、維護 (Conservation)：適用於大致健全的建築物，政府制定其維護方式以避免其放任而惡化。適用於現況的維護方法如限制建築之居住密度、容積率等，這種方式花費最少，是預防性的措施，適用於正常地區。

「都市計畫法臺灣省施行細則」對屬於維護者有如下規定：

更新計畫屬於維護者，應附事業計畫，並以圖說表明下列事項：

　　1. 維護地區範圍及其總面積。

　　2. 土地使用現況總圖、公共設施及建築物之配置詳圖。

　　3. 現有各宗土地面積、建築物總樓地板面積及所有人姓名。

　　4. 加強改進各類公共設施整建之年度計畫。

　　5. 土地及建築物之加強管理計畫。

　　6. 公共設施用地及地上物之徵收補償計畫。

　　7. 土地及地上物之拆遷整理計畫。

　　8. 財務計畫。

　　9. 維護完成期限。

　　10. 其他事項。

我國都市計劃法中解釋：都市更新處理方式，分為三種：

　　一、重建：係為全區之徵收，拆除原有建築，重新建築，住戶安置，並得變更其土地使用性質或使用密度。

　　二、整建：強制區內建築物為改建、修建、維護或設備之充實，必要時對部份指定土地及建築物徵收、拆除、重建，改進區內公共設施。

　　三、維護：加強區內土地使用及建築管理，改進區內公共設施以保

持其良好狀況。

以上三種方式應視實際情況可單獨採用一種或混合使用。

對於一個都市或某一地區是否需要更新必先作詳盡的分析調查，包括經濟分析——更新成本與收益，更新效果與都市機能的關係。社會分析——地方的需要與政策。

第二節　都市更新的評定與實施

一、實質調查: 調查項目依各地區的性質而不同，以下項目僅供參考:

1. 建築物情況: 先訂出建築物不良程度的標準，再逐戶調查，包括建築物用途、構造、規模、租借關係，及過去有無增建、改建等資料。

2. 土地利用情況: 使用精確的地形圖，比例尺爲一比五百左右，將土地利用情況分爲住宅、工廠、商店、公共或半公共用地，用不同顏色標示在圖上並劃定其範圍，公共用地可再細分爲機關、學校、公園、運動場、道路等，建築物之層數結構亦分別標明。

3. 土地的權利關係: 使用地籍資料標明各筆土地的所有權人、面積、地價、地上物等，並記錄其移動情形列册備用。

4. 人口動態: 包括歷年的人口數、出生與死亡、遷入與遷出、性別及年齡分佈、職業分佈、密度高低，與土地利用、交通運輸及公共設施的關係，查明過去及現在變遷的情況與原因。

5. 交通動態: 交通的基本資料應包括區內及附近情況，包括道路網及道路現況，如寬、長、舖築、交叉情況、停車場大小及位置，交通量包括車輛種類、數量、重量、方向、起訖點等，以及過去車禍之地點、時間、原因的調查; 公共運輸之路線及班次等。

6. 環境設施: 公園綠地等休憩設施之分佈及設備，給水量、水質及分佈情形，排水及廢物處理，瓦斯、電話、供電、郵政等服務情況。

7. 社會狀況: 學校規模、學區及最大通學距離, 有關社教及文化活動設施, 空氣及噪音污染情形, 病疾及犯罪情形。

8. 財政收入: 任何一地區之更新, 最重要的是明瞭該地區之經濟發展情況、每戶之收入、生產額及稅額負擔之歷年統計資料。

二、頹廢評定方法: 都市更新之前, 必先制定一套評定系統, 以鑑定建築物的情況, 鄰里環境及社會經濟狀況, 一般均採用罰分法來衡量其頹廢的程度, 當然各地的標準及項目可視實際情況而有所不同。茲附列美國公共衞生協會評定項目及最高罰分標準 (表 6-1) 以及日本住宅不良程度之測定基準 (表 6-2) 做為參考。

表 6-1 美國公共衞生協會評定項目及最高罰分標準

住宅情況 (住宅之最高罰分為 600)	
評　　　　定　　　　項　　　　目	最 高 罰 分 數
一、設施情況	360
1. 主要進出路口	6
2. 自來水 (供建築物用)	25
3. 連接下水道	25
4. 日光之阻礙	20
5. 樓梯與避難設備	30
6. 客廳光線	18
7. 結構物之位置	8
8. 厨房設施	24
9. 厠所	45
10. 浴室	20
11. 自來水 (住宅之位置與形式)	15
12. 洗滌設備	8
13. 出入口	30
14. 電燈	15
15. 中央暖器設備	3
16. 房間缺乏暖器設備	20
17. 房間缺乏窗戶	30

評　　定　　項　　目	最高罰分數
18. 房間缺乏衣櫃	8
19. 房間面積不合標準	10
20. 連接房間之設施（連結 16、17、18、19）	——
二、維護情況	120
1. 廁所情況指數	12
2. 頹敗指數	50
3. 擾害指數	15
4. 衞生指數	30
5. 基礎情況指數	13
三、居住情況	120
1. 每房間居住人數超過 1.5 人（房間擁擠）	30
2. 居住人數等於或超過臥室之二倍加二（房間擁擠）	25
3. 每人之臥室面積少於 40 平方呎（面積擁擠）	30
4. 每人之非臥室面積過狹者（面積擁擠）	25
5. 家庭人口增倍者	10

里鄰環境情況（最高罰分爲 368）

評　　定　　項　　目	最高罰分數
一、土地擁擠	70
1. 結構物之建蔽率爲 70% 或以上	24
2. 住宅建築物之密度（住宅樓地板指數超過四者）	20
3. 人口密度（每人之毛住宅樓地板面積等於或少於 150 平方呎）	10
4. 住宅前後左右院之面積不合規定者	16
二、非住宅之土地使用	72
1. 非住宅土地使用之面積範圍	13
2. 非住宅土地使用之長度	13
3. 特別之公害與危險	30
4. 公共道德與公共危險	10
5. 空氣污染	6
三、因交通系統產生之危害與公害	64
1. 街道交通	20
2. 狹路或調車場	24
3. 航空站或碼頭	20

四、因天然原因產生之危險與公害			60
1. 淹水之地面		20	
2. 沼澤或沼地		24	
3. 地形		16	
五、公共設施與衞生之不足			54
1. 污水下水道體系		24	
2. 公共給水		20	
3. 街道或步道		10	
六、基本設施之不敷			48
1. 公立小學		10	
2. 公共遊戲場		8	
3. 公共運動場		4	
4. 其他公共公園		8	
5. 公家運輸		12	
6. 食品商店		6	

資料來源： 轉錄經設會台灣城市已發展地區類型之分析

表 6-2　日本住宅不良程度之測定基準

評 定 區 分	評 定 項 目	評　定　內　容	評分	最高評分
一、一般構造之程度	1. 基礎	(1) 構造耐力主要部份基礎爲卵石者	10	
		(2) 無構造耐力主要部份之基礎者	20	
	2. 柱	構造耐力主要部份之柱，其小口徑未滿 7.5cm 者	20	
	3. 外牆或界牆	外牆之構造粗陋或爲確保住戶獨立性，各戶界牆不適當者	25	50
	4. 地板	主要居室地板高未滿 45 cm 或主要居室無地板者	10	
	5. 天花板	主要居室天花板高度未滿 2.1m 或主要居室無天花板者	10	
	6. 開洞部	主要居室無採光所必要之開洞部者	10	
二、構造之腐朽或破損之程度	1. 地板	(1) 地板欄柵脫落者		
		(2) 地板欄柵有脫落或板有傾斜者	10	
	2. 基礎地檻柱或樑	(1) 柱有傾斜者，地檻或柱有腐朽破損等須小修理者	25	

			(2) 基礎下陷程度不同者，柱傾斜顯著，樑有腐朽或破損者，地檻或柱有數處腐朽破損等須大修理者	50	
			(3) 基礎地檻柱或樑之腐朽破損或變形顯有崩坍之危險者	100	
	3. 外牆或界牆		(1) 因外牆或各戶界牆最後裝修材料剝落腐朽或破損而牆心露出者	15	100
			(2) 因外牆或各戶界牆最後裝修材料剝落腐朽或破損而牆心露出顯著者或有透牆孔洞者	25	
	4. 屋頂		(1) 屋頂材料之一部剝落或脫節而漏雨者	15	
			(2) 屋頂材料剝落顯著簷裏板椽子等有腐朽者或簷口有下斜者	25	
			(3) 屋頂顯有變形者	50	
三、防火或避難之構造程度	1. 外牆		(1) 有延燒之虞之外牆者	10	
			(2) 有延燒之虞之外牆面數在三面以上者	20	
	2. 防火牆、界牆等		(1) 防火上必要之防火牆、各界牆、小屋裡隔牆等不備者，對防火有礙者	10	
			(2) 防火上必要之防火牆、各戶之界牆、小屋裏隔牆等顯有不備，有防火上危險者	20	50
	3. 屋頂		屋頂以可燃性材料裝修者	10	
	4. 走廊樓梯等		(1) 因走廊樓梯等避難必要之設施不備，而有阻礙避難者	10	
			(2) 因走廊樓梯等避難必要之設施顯有不備而對避難有危險者	20	
四、電燈設備	1. 主要居室之電燈		主要居室無電燈者	20	30
	2. 共同部份之電燈		共同住宅之共用部份無電燈者	10	
五、給水設備	1. 龍頭之位置		龍頭或井水不在戶內者	10	
	2. 給水源		(1) 直接利用井水者	15	

	3. 龍頭之使用方法	(2) 直接利用雨水等者	30	30
		(1) 共用龍頭者	10	
		(2) 十戶以上共用龍頭者	20	
六、排水設備	1. 污水	(1) 污水之排泄端未有吸水桶者	10	30
		(2) 無污水排水設備者	20	
	2. 雨水	無雨樋者	10	
七、廚房	1. 廚房之有無	無廚房或假設者	30	30
	2. 廚房之設備	(1) 廚房內無龍頭或水盆排水接管者	10	
		(2) 廚房內無龍頭而洗滌處又無排水接管者	20	
	3. 廚房使用方法	(1) 共同廚房者	10	
		(2) 十戶以上共用一廚房者	20	
八、厠所	1. 厠所之有無	無厠所或無臨時設備者	30	30
	2. 厠所之位置	厠所不在戶內者	10	
	3. 便槽之形式	(1) 便槽為改良便槽者	5	
		(2) 便槽為改良便槽以外之抽水式便槽者	10	
	4. 厠所使用方法	(1) 共用厠所者	10	
		(2) 十戶以上共用厠所者	20	

備考：

1. 每一評定項目有二個或三個評定內容時，該評定項目之評分以評定內容之各評分中最高評分為準。
2. 不良住宅必要之不良程度，以前評分總計，一百分以上為限。

資料來源：轉錄經設會"台灣城市已發展地區類型之分析"

行政院經合會都市建設及住宅計劃小組於民國六十年三月出版的研究報告——台灣城市已發展地區類型之分析中根據其個案調查結果，分析台灣已發展地區衰敗的程度而研究擬了一套採用罰分數值為衡量標準的體系，將住宅與鄰里環境頹敗窳陋的程度與本質真實地從數值上反映出來，以作為都市更新工作的主要評價工具。茲節述於下：

罰分體系的等級

依據居民於當地實質環境之條件下，在心理和生理上所感受環

境對其健康、安全與可居性的威脅與損害的程度，劃分五種罰分等級：

表 6-3　罰分等級標準表

罰分等級	罰分範圍	標　　　　　　　　　準
1	100 分以上	對健康、安全極端嚴重地威脅與損害，或其情況不適居住者
2	51～100 分	對健康、安全與可居性時常且嚴重地威脅與損害者
3	21～50 分	對健康、安全與可居性發生中度地威脅，但其安寧、舒適受到嚴重損害者
4	1～20 分	對健康、安全有輕微的威脅或對其安寧、舒適發生中度地損害者
5	0 分	情況良好，對健康、安全全無威脅或損害。但對安寧、舒適受到輕微損害者亦包括在內

表 6-4　不良住宅之評定項目與最高罰分標準表

	評　　　定　　　項　　　目	罰分等級	罰分	最高罰分
設	1.出入口 （缺乏獨立出入口或次要出入口）	4	10	
	2.天花板高度 （居室天花板高度低於 2.1 公尺）	4	10	
	3.採光 （居室有效採光面積小於該居室樓地板面積 1/10）	4	20	
計	4.通風 （居室之開口與室外空氣直接流通之淨面積小於居室樓地板面積之 1/20）	4	20	25
	1.基礎 　(1) 基礎下沈，主要樑腐朽破損或變型，顯有崩壞之現象 　(2) 主要樑柱有數處腐朽破損等需大修理 　(3) 主要樑柱有破損或柱有傾斜需小修理	2 3 3	100 50 25	

	評定項目	罰分等級	罰分	最高罰分
構	2. 牆壁			
	(1) 外牆之裝修材料剝落致孔洞透露嚴重滲水	3	50	
	(2) 外牆裝修材料腐朽或破損或有輕微滲水	3	25	
	3. 樓梯			
	(1) 扶手或樓梯梯級踏板腐朽或破損	3	25	
	(2) 樓梯梯級寬度不夠	4	10	
	4. 樓地板			
	地板欄柵脫落腐朽或地板面過低	4	20	
造	5. 屋頂			
	(1) 屋頂顯著變型且有危險	3	50	
	(2) 屋頂材料剝落且漏雨	3	25	
	(3) 屋頂以可燃性材料裝修	4	10	100

表 6-5 不良里鄰環境之評定項目與最高罰分標準表

評定項目	罰分等級	罰分	最高罰分
一、土地擁擠使用			
人口淨密度過高（超過 500 人/公頃）	4	10	10
二、非住宅土地使用造成之公害			
1. 空氣污染（落塵量每日平方哩超過 50 噸，或煤烟濃度超過 80%）	2	100	
2. 噪音（噪音響度超過 50 分貝）	3	50	100
三、公共設施（自來水）			
1. 全日無自來水供應	2	100	
2. 有自來水供應，但水壓極低或非全日供應	3	50	100
四、社區設施			
1. 小學（到校距離平均超過 1000公尺）	4	20	
2. 兒童遊戲場	4	20	
（每千人口低於 800平方公尺2 場地面積）			
3. 市場（到市場之距離超過 400公尺）	4	10	50
五、道路			
1. 道路排水不良或過於狹窄曲折	4	20	

2.路面無舖裝或有坑洞	4	10	30
六、貧戶救濟 　貧戶戶數百分比超過 2.5%	4	10	10
不良里鄰環境之最高分總罰分			300
（評定項目之罰分和超過該項目之 　最高罰分者，以最高罰分爲限）			

　　都市更新的理想，在求都市生活中應有充分的陽光、空氣與休憩場所和便利而危險性少的交通，因此在更新計劃中再度考慮人類生活必需的基本條件，徹底去作都市的實質改善。

　　柯比意 (Le Corbusier) 對都市空間要求有高密度的建築物與廣大的空地、可眺望鄰近庭園的寬大廻廊、由家裡喊聲所及範圍內的兒童遊戲場、關街附近下凹的人行廣場和供社交用的行人專用道等。

　　考慮空地立體化，以及純立體化的分區使用，由平面的分區發展到立體的分區，如此可避免混雜住宅、工業和商業使用的不便。

　　道路及路權多機能的使用，亦卽道路可以是建築物的一部份，或道路上方或底層作其他用途，如此可提高土地利用的價值。

　　建立超大街廓 (Super Block) 的構想，在一大街廓內使建築物與空地能作更合理的配置，使車輛及其停車場排斥於街廓之外，內部則爲人行專用道、休憩用地及建築用地，均作立體式的配置。

　　玆略述歐美超大街廓的標準做爲建立超大街廓的參考：

1. 社區規模以 500 公尺見方，卽以 25 公頃爲一單元，市中心區最大亦不超過 1000 公尺見方，以 50 公頃爲一單元的較爲普遍。

2. 至市中心部份。步行每小時 4 公里，巴士 20 公里，地下鐵路 40 公里，高速公路 80 公里，停車場及巴士招呼站均在 150 公

尺以內為宜，超大街廓外圍至目的建築物間盡可能採取人車分
離方式。

3. 各不同機能的建築物應位於超大街廓內合理的地點，使其機能
作充份的發揮，而其相互之位置應考慮日照條件、噪音防止及
交通安全，以及建築群的組合和都市景觀。

4. 超大街廓內的服務設施如停車場、車庫、倉庫、動力等共用，
以符合經濟原則。

在更新開始前必會遭遇該地區部份居民的反對，政府雖可根據立法
而強制執行，但仍將受到不少困擾，因此事先應全力進行宣導，利用報
章、雜誌、電台、電視等傳播工具，消極地可使民眾瞭解更新的全盤計
劃及其在各方面可獲得的效益，積極地更可促請民眾提出最佳的執行方
式，獲得民眾之支持與協助，當可獲得事半功倍之效。

為使執行的行為合法以及執行時所需的行政權力，必須要有法律依
據及授權，包括徵收權力與警察權。徵收權執行時應有合理的補償，但
執行警察權時則無補償，這些都應該在立法上有明白之規定。此外有關
都市更新執行機構的產生、更新計劃的擬訂與通過所需的程序、更新經
費的籌措、徵收權的程序、各機關的權責，以及市民之監督等等都需要
有詳細的法令以利執行，茲分項簡述如下：

1. 土地的徵收

都市更新的重建地區，常需將該地區的土地全部徵用，以便將該
地區的建築物拆除，並建新的建築物及其他必要的公共設施。在
美國是先協議購買，若協議不成，則採取優先地權徵收；協議是
根據市價，先由更新機構估價，然後與土地所有人進行協商，如
協議成立即予以收購，否則就協議不成部份由更新機構經訴訟程
序，行使優先地權，根據判決給付償金以完成徵收手續。我國為

使用區段徵收，將實施區內土地全部徵收後，予以規劃，除公共設施用地外，其餘土地加上建設費用後出售，但這種方式常受到被迫徵收其土地的原權利人反對，因補償價格多為政府公告的地價而低於市價甚多或搭配大量政府債券償還地價。在更新機構方面所需資金龐大，財源籌措不易，但因徵收程序簡明，取得土地較速，且一經徵收後地權卽屬公有，可自由支配公共設施用土地，其餘土地經整理規劃後興建新建築物，可迅速達成更新的目標，除土地徵收之外，其地上物並應一併補償。

2. 權利調整

由於財源的籌措有困難而無法全面收購，或欲辦理全面收購但無法律根據，因此考慮使用其他方式，亦卽將土地及建築物的權利，予以交換分合後達到都市更新的一種手段，以獲得立體換地的效果。地面積較小的原建地或租建地，依換地計劃合併共建，以建築物的一部份及該建築物所在之土地共同持分，亦有過小建地的所有權人變成為建築物的所有人，此情形會有以下幾種：

a. 更新後的建地變成一筆的共有地，該地上權為原權利人僅就原實建面積保留於共有部份，其他以新建築物的一部份作為補償。

b. 原租地權消滅，以新建築物作為補償。

c. 原建築物歸屬於施行人，也以新建築物作為補償。

d. 原租屋移轉至新建築物原所有權人部份。

e. 其他如地役權消滅但支付補償，抵押權移轉至新建築物，竹木土石等消滅，但支付補償。

依照以上權利調整的結果，原權利人不必負擔建築資金而可取得新建高樓的一部份，不需負擔建築費用的理由是當設定地上權時，其損失的補償金不交付原權利人，而實際上已轉嫁到建築資金上。

全面收購的另一缺點是原權利人因收購後卽喪失其全部權利，而此方式可以保留權利，俟更新完成後再將土地及建築物的權利重新分配，也是權利調整。

在市中心地區，土地及建築物等的權利已分到極細的程度，因此更新施行時，各權利人利害關係的衝突情形難免發生，所以在更新事業推動上，需要就土地及建築物的權利，予以統一，共同建築是爲方法之一，更新之後再出租出售。在未更新前，住在原地的居民很難再遷回原地區居住，在美國，欲被更新之地區多爲租給低收入家庭的地區，他們多無土地及建築物的所有權，故當更新之後，房價及房租必定高漲，受益的是擁有所有權的人，原有居民無法負擔，以致無法再遷回原地區，取而代之的是中上收入之家庭，原有鄰里的維繫不復存在，老年人尤感孤獨與悲哀，因爲從此再也找不到可以坐在台階上聊天的地方了。原有居民通常被安置在離市中心甚遠而地價低廉及交通不便的住宅中，一切社區設施尚待逐年興建，對低收入家庭的謀生非常困難。

都市更新事業的實施其花費甚鉅，其經費通常大部份由政府負擔，在美國先由地方政府擬好更新計劃，在更新地區收購土地並拆除原建築物後，予以整理基地，改建道路、地下道、公園及下水道等公共設施，更新地區的公共用地由地方政府保留外，其餘建地出售給民眾開發，民間開發公司依照更新計劃的方針從事建築。

若將既有市地全部收購後，拆除原有建築物而開闢道路等公共設施所需費用，全部加入建地出售時，則建地單價過高，民間購得再搭蓋新建築物，可能不合算而無法出售，使更新計劃不得推動。所以地方政府不將收購土地、拆除原建築物及公共設施等費用計算進去，僅就建地價格作適當調整後出售予民間開發，以上兩者間之差額則由聯邦政府與地方政府共同負擔。

　　依照美國有關法令規定，由聯邦政府負擔全部更新事業費之百分之十二，地方政府為百分之六，其餘百分之八十二為民間投資，俟更新事業完成後，不動產價值的增加而導致稅收增加，地方政府的投資可以很快地獲得償還，民間的投資亦因有了聯邦與地方政府補助而獲得適當利潤。

以下簡述都市更新的實施最需要的地區及實施方法。

一、車站地區：一般都市的火車站地區多為巴士招呼站或起訖點、計程車及其他交通工具聚集之處。旅舘、餐廳、旅行社、土產商店，以及一些與交通運輸有關之事務所比比林立，土地混合使用可以說明了火車站地區的特性，車站本身常分前後，亦將都市分為兩部份，前站為人的集散中心，商店及公司雲集，後車站多屬貨運設施、鐵路局倉庫及若干工廠，前後站的發展截然不同。

車站的遷建可使原來不良的住宅或農田一舉而成繁華地區，後站大多為落後地區，車站遷移之後，自然會發展為繁榮地區。車站地區通常以其周圍三百到五百公尺為範圍，這是進出車站的人徒步可以辦事的距離限度，但因都市大小而有所伸縮。

車站本身為民眾上下車之用，故乘客必要的設施在站內應全部設置，很可能是一幢巨大的建築物，分層設置地下街、飲食店、土產店、書報雜誌出售攤、旅行社、郵電、保險服務、汽車出租代理及私人停車場等，車站內部或門口則有巴士招呼站等等，車站地區本身就是交通非常複雜及擁擠，因此考慮步行旅客的安全是非常重要的，故可考慮使用超大街廓建築計劃，改造車站地區的交通網，使得車站內的地下道可四通八達地連接該地區所有各較大的建築物，使附近一帶的汽車交通不必完全集中在火車站門口而分散到四周各建築物，同時使各建築物的地下道連接車站的地下商店街，因此各建

紐約中央車站

築物的設計更應重視其與附近建築物之相互關係。

　　如果依照以上目標實施，則大部份車站地區的土地使用及權利關係必須作根本上的改革，蓋更新事業完成後，車站地區地價高昂，其原佔有人或所有權人基於資本限制無法完全自行投資建築，必須仰賴外資的投入，才能獲得充份的土地利用。

　　更新完成後，新完成的建築物是遍及街廓的一巨大建築物，內部包括停車場、小公園、公共廣場及通路等公共設施費用部份太多，無法就原來的土地權利關係上就地搭建，故在更新事業開始之前的土地取得或權利調整問題也與資金調配一樣是非重要的問題。由於外來投資的加入，可能使土地權利轉移到第三者，但建築物為一整體，為避免原權利人擡高售價或故意不賣而使整個計劃受阻無法推行，故應制定一強制辦法予以徵收或補償，以利更新事業進行。

二、都市中心地區：包括事務所街、批發商街、零售商店區、娛樂街、
　　行政區、古蹟區等形成都市中心地區，亦可能與火車站鄰接，而
　　形成活動最繁忙的地方。絕大部份爲土地價格最高昂及土地使用
　　最高度集中的地方，這樣的地區實施都市更新時最好能將土地全
　　部收購，否則亦應實施權利調整。

　　在這樣的地區應該可以吸引更多的民間投資，但通常權利關係複雜，
甚至有非法佔有，純由民間辦理收購困難頗多，若以權利調整方法處理，
則權利關係明確，可免非法佔有發生。

　　由於近年來服務業及資料通訊發展迅速，市中心地區機關林立，商
業情報資料蒐集方便省時，所以市中心地區事務所的空間擴充最速，除
工作人員使用空間外，商業機械的使用、空調設備等亦佔據相當的空間，
使小建築物拆除，重建又高又大的事務所建築，地價的昂貴及營建技術
與材料的進步更加速其成長趨勢。市中心建築物的高度及密度增加影響
其通風、採光、交通，以及火災的防止。又市中心是都市精華所在，更
新後的建築物應能充份表達其特性。

　　交通方面應考慮地下鐵路及巴士交通等大眾運輸系統的安排，高架
及高速公路貫穿交通的處理，人行專用道與招呼站的位置、停車場的設
置……以合理的交通設施來控制整個更新地區的設計。

　　市中心地區更新計劃的實施，有採取權利調整和超大街廓共同建築
的方式，但交通設施方面不能僅靠地方政府的財源，應取得中央補助及
民間資金配合，建築物應指定防火地帶、高度限制、景觀限制，使民間
建築可依更新計劃而考慮其配置及造型。

三、沿路商店街地區：沿路商店地區包括沿路商店街，其後爲住宅街，
　　交通與商店有密切的關係，沿路的旅舘或飲食店集中地帶，俟交
　　通發達後形成商店街，再發展到其後面的住宅也改爲商店街。但

是最近汽車發達之後打破了原有交通與商店的關係，使原來地點很適合的商店變爲不適合了，因爲它無法應付大量增加的汽車交通，道路寬度不夠，購物者無法將車停放在路旁而進入商店，而沿街道兩側的土地使用價值已較附近爲高，拓寬道路與增設停車場却非常困難。

此地帶之特徵爲住宅與店舖混合形態，多數由住宅改爲商店來使用，故商店面積頗小，住宅環境又不佳，構造多爲低層木造、磚造或少數混凝土造，沿街面可能還搭建部份違章或攤販而侵佔路權，店舖密集而無空地或停車場。道路狹窄，人與車的交通量經常遭受停滯現象，在臺灣各地的大學或專校附近這種現象甚爲普遍。

沿路商店街的更新不外乎要強化其商業機能，使土地利用合理化，因此當各獨立的店舖改建爲高樓時其權利有了轉變，亦卽放棄原來的土地及建築物而獲得共同新建高層大樓一部份的所有權。同時店舖與住宅分離，住宅部份或移出或轉至大樓之上層部份，因建高樓而節省下來的土地優先用以拓寬道路改善交通，拓寬道路除了應全部予以完善的舖設之外，對於保護步行安全的人車分離設施應先考慮，包括連接各建築物間的地下道及高架道、巴士及計程車招呼站及廣場，以及環境的美化等等。更新後街道與商店的關係會有以下三種情形：

1. 現有街道不拓寬，改爲店內通路，另在商店街後面新闢較寬的街路。

2. 現在街道拓寬，沿街商店高層化。

3. 現在道路雖拓寬，但將沿路商店街的一部份遷移到後面去。

沿路商店街的更新，通常由各店舖的結構改建開始，後經共同建築，最後爲朝向增大容積方向，但這些商店大部爲小型企業，首先就面臨籌措資金的問題，有賴公營金融機構長期低利貸款的支持，當然更希望有政

府的補助，事實上更新亦爲地方政府政策的一部份，同時對都市公共安全（如防火）方面亦有不少貢獻。

　　至於更新事業本身可考慮地方公共團體，亦卽地方政府機構，協調各權利人間複雜的關係，組織更新事業合作社，集合更新地區內各權利人組織一合作社，自籌資金辦理建設工程及其他一切管理業務，也許需要法令協助對反對者較有强制力。

　　對於高樓分配後剩餘的空間可以出售並預約，如此亦可解決一部份資金的籌措，更新事業合作社舉辦更新事業時應聘請都市計劃及工程專家協助。

四、住宅地區：住宅地區與上述各區之性質不同，每一個人都希望在其住宅四周取得更多的空地，以獲得新鮮空氣及充分的陽光。當住宅密度超過某一程度形成無秩序發展而影響生活環境使其逐漸惡化時，則有更新的必要了。

商店街平面示意圖

▧ 商店	〰	行人動線
▨ 服務區	—·—	貨車動線
▱ 車輛	▬	陳列貨品門面

住宅區的更新方法，如規模不大時都採用全面收購，由更新事業人直接收購更新地區已細分的全部住宅基地，然後予以整理並留出必要的空地，而建中、高層住宅，多不使用土地徵收權而以單純的經濟交易方式取得土地，民間開發人建造公寓時均採用此方式，其購地價格通常根據市面地價，否則無法獲得原所有權人的同意。

但大規模住宅地區更新的綱要計劃及設計，如採用全面收購，則土地取得會受限制，或雖可取得，其更新後之讓售價格必定過高，使需要受到限制，所以大規模的住宅區更新所需土地時，應由政府辦理區段徵收。

住宅區更新首先應考慮生活必要的設施整修，使其能充分發揮提供健康的生活環境的機能，現有住宅區的獨戶低層簡陋房屋，形成無秩序而密集的情況，造成陽光不足、通風不良、疾病傳染、火災頻驚，爲防止環境繼續惡化，所有的人不應再固執住獨戶低層住宅，改爲高層化並有效地利用空地。

不良住宅地區更新事業過程包括收購土地、整地清除、建築改良住宅、與住宅遷回等，在實施期間，對原住戶應設法安置，此爲一大問題，其他如地價高昂、土地所有權細分、更新事業合作社等問題將分項簡述如下：

a. 地價高昂： 住宅密集之地區地價上漲頗爲顯著，在收購時，土地所有權人不甘出售，或故意提出不合理的高價，使收購無法進行，尤其在收購很多筆土地時，常有一部份故意擡價，不但影響更新事業，亦引起附近地區地價上漲。因此無論更新事業由何人承辦，地方政府有義務作適當控制，所謂地價公告制度就是針對此項問題的解決。

b. 土地所有權的細分性： 都市更新的重要條件之一是要取得相當程

度的土地面積及完整性，土地所有權分得越細，其權利情況越複
雜，收購越困難，費錢費時，將影響民間開發人對更新事業的信
心與熱忱。

c. 原住宅的居住情況，以全面收購方式作住宅區更新時，出售住地
的原住戶必須遷出，若能遷居於生活環境良好地區則無問題，但
往往有一部份就在附近搭建違章建築。

d. 更新事業合作社，通常由原土地所有權人共同組成，由於土地過
於細分，故土地所有權人數過多，意見時有不合，在利害關係上
的衝突很難協調。

為解決上列問題，可提倡所謂土地信託制度的住宅建設辦法——
以信託銀行的綜合企劃為中心，會同土地所有權人及營造公司三
者，作成出租用住宅建設的計劃，根據此計劃，土地所有權人將
其土地付予信託，並由營造公司在這些土地上，興建中、高層住
宅而付予信託，信託銀行將土地及建築物列為信託財產，並出租
給別人，在按月收入租金之中扣除維持管理費、固定資產稅、信
託報酬及其他經費等，剩餘部份交付受益者，卽土地所有權人及
營造公司，其信託期間土地及建築物均為二十年至三十年期限，
期滿之後由信託銀行將建築物按其折舊後價格收購，連同土地移
交給土地所有權人以終止信託，信託中止後原則上由土地所有權
人直接管理此業務，這種方式之優點為土地所有權人僅將土地予
以信託，卽可由信託銀行保證一定的收入，對土地所有權毫無影
響，由於信託銀行及營造公司的資金及企劃，住宅建設也可藉大
規模的都市更新而實現。

第七章　都市及都市計劃之未來

世界上許多偉大的思想家，包括蘇格拉底、柏拉圖、達文西、愛廸生、愛因斯坦……等，提供了今日的許多知識，也製造了我們生活的方式，而今日的知識和今日的生活方式又成爲走向未來的跳板──一個充滿歡樂而消除今日煩惱的未來。

經由發明及發現的累積，人類在過去二十五年內的研究與發展所獲得的知識比其過去所有時間的總數還多，也就是說假如我們能善用這知識，則我們會有一個較好的未來，將有更多及更好的方法和工具來改善我們的生活方式。根據這樣的一個構想，我們對未來的評估及趨勢將有某種程度的瞭解，也可以預期若干會塑造未來都市的計劃與發展的方法與工具，而這些趨勢我們將之分作實質、社會，及經濟三大類，茲簡述如下：

社會的趨勢與預測

由於商業及工業方面技術的進步，和生產自動化及機械化，使得人工的價格越來越高，以致人們花費在工作上的時間越來越少，而休閒的時間却越來越多。

技術人員的需要也越來越迫切，需要更新的教育系統訓練更多的人才在更新的領域中發展。

工業機械化可能造成更多的失業人群，職業的分類越來越細，但却需要更多的技術勞工，人口不斷增加造成物品的消費及消耗也不斷增加，教育有義務要趕上社會的新需要。

先進國家一般大衆每週的工作天數由六天減爲五天半，再減爲五天，並有降到四天半到四天的趨勢。教育系統應能滿足更多的人接受更高深

學問（包括電子、自動化及其他進步技術）的需要，預測到本世紀末每個人每週只要工作三天到四天而已，讓我們看看這對未來的都市之影響如何？

1. 都市內供教育使用的空間在公元 1999 年前，其樓地板面積、預算、設備，以及教師的人數的需要均將比現在增加兩倍到三倍。

2. 都市內供工業使用的空間由於自動化而減少，一般來說：工作人數減少，所以職員的停車面積可以節省；由於地價的上漲，高樓式的工廠將比平房式的工廠更經濟，同時自動化的設備安置可以更緊湊，並和住宅環境更接近。

3. 都市內的休閒空間對私人投資者來說，像商業一樣在人們生活裡越來越重要了，而且也具有市場價值，在一次美國都市土地學會技術學報中的一篇以"市場中的綠地社區" (Open Space Communities in The Market Place) 中曾有如下的敘述："兩天的週末可使休閒的旅程兩倍於一天的週末，四天的週末假期的活動與範圍又比兩天加倍，這僅是趨勢之一，另一方面是使每一工作者都有較長的假期，可以到更遠的地方去。"

這些休閒的趨勢對都市計劃的影響如下：

一、著名的名勝古蹟地區（如美國的黃石公園、大峽谷，我國的陽明山、澄清湖）其鄰近社區將大幅度的擴充及成長，以容納大量外地來此作休閒活動的遊客。

二、需要興建許多新的國家公園、區域公園。

三、大規模私人投資的休閒設施，如加州的迪斯耐樂園將大批興建並且會連帶發展了各個區域。

四、私人的遊艇及水上設施的擁有率會有驚人的增加，到 1990 年預測美國小型私人的遊艇數量將達七千五百萬艘，因此水上休憩的

規劃是刻不容緩的。

五、空中旅行的旅次在本世紀末將是現在的三倍，新的機場不但要服務噴射客機，並且能滿足超音速客機和私人客機的要求，因此除了會興建許多機場外，其附屬設施如俱樂部、游泳池、高爾夫球場、旅館及其他休閒設施也會隨之興建。

六、隨着加速清除貧民窟的進行，將興建上千的游泳池、網球場、棒球場及其他運動場來配合市中心新住宅區的發展。

　　在西方都市社會生活中，家庭和教堂兩者是密不可分的，教堂對生活在都市的人們具有重要的意義，在過份物質享受的社會中更需要精神上的休息與寄託。

　　考慮都市內每一個人的生活方式是我們的政府與都市計劃的基本目標，所以最理想的環境是每一個人都能充分表達自我才是計劃的主要目標。家庭最能影響個人，而教堂與個人及家庭的關係是在社會蛻變中以及當評估的極限無法應用時才充份顯露出來，要能滿足家庭或個人，尤其是當年青人發覺無處可去而需要一個精神引導並幫助自己作判斷的場所時，今日的教堂卽面臨了新的考驗。

　　信仰及崇拜的自由是憲法所保障的也是都市計劃的目標之一，雖然在綜合計劃中不應確定教堂的位置，但是許多社區已逐漸重視教堂為其提供適合地點，使每一個要到教堂去的人都覺得很方便，但必須注意避免不同信仰的宗教間發生干擾或競爭，這種構想在未來的都市計劃中日形重要。

　　另一個重要的社會考慮因素是老年人與醫藥的發展趨勢，醫藥的發展成就輝煌，已經克服了許多以前認為無法治療的疾病，使人類比以前長壽，因此在若干國家年齡超過六十歲以上的人口數有達全人口的四分之一者。醫藥服務的改變也影響都市的模式，因為醫藥服務系統決定箇

生所和醫院的分佈。若干社會福利發達的國家，年齡六十五歲以上的人可免費接受醫藥服務，它影響都市計劃的效果如下：

一、整個社區將為老年人提供專用的設施。

二、在氣候較暖的都市中，若老年人的比率很高，可能會逐漸減少學校空間及屬劇烈休閒活動的空間。

三、對老年人醫藥及精神病方面的設施將不再集中少數地點，而分散在老年人鄰里的附近，而專為老年人等設的醫療空間成為一般計劃的一部份。

四、醫務研究中心及醫學院的規模將擴大，數量也將增多，尤其是醫學院尚有許多相關的設施，例如學生及護士宿舍或公寓、購物設施等也將在都市中佔據相當數量的土地。

另外，政府的行政部門為了未來的都市更新、都市及都會計劃、減少犯罪、消除貧窮、興建住宅、社會安全，以及其他許多福利計劃的進行而需要大量的辦公空間，且以上這些計劃互相有密切的關係，所以必須使辦公室儘量接近，以致在都市計劃中必須考慮提供如是機能需要的中心。

經濟方面的趨勢與展望

目前我們已要求都市提供水、排水、公路、機場、住宅、醫院等等的服務設施，他們又如何能滿足我們的下一代？當人口不斷的增加而形成許多新家庭之際，他們又需要一大群的消費貨品，更多產品的要求進而提供了更多的就業機會，政府也可收更多的稅，在公共設施方面就能因此獲得更大的改善以應須要嗎？

將來人們會比現在更富有，擁有自己房屋的人將佔全人類的百分之八十五以上，其他的人不是買不起房子而是由於工作移動的原因情願租房子住。

　　將來在空地上使用新的技術興建新的都市以容納未來增加的人口，以及安置從清除貧民窟而強迫遷移來的居民；未來許多新建的社區其中心可能並無街道與車輛，人與貨的流動均利用有空氣調節的管道，其中可有兩種或多種速度的輸送帶，為了都市土地的經濟發展，節省營建及交通費用而創造一種生活——購物——工作——學習的巨型複合體。在大都市土地供需的不平衡情況下，土地價格繼續高漲，使土地多重使用的趨勢越來越普遍。

　　在市中心地區土地投資的報酬必須提高才能負擔高比率的課稅，因此地面層的空間全部用作投資報酬率最高的使用，而貨運、裝卸及服務的空間都放置在地面層以下，新建的一幢建築物中可能包容了服務、停車、事務所、休閒、購物，以及公寓、例如支加哥市一百層樓高的考克大廈，這種摩天大樓其優點如：在有限的土地上充份利用，使土地的投資報酬增高，使大量居住在大廈中的人們減少其日常所花費在交通上的時間，可居高臨下獲得良好的視野，並且具有安全感……等。

　　若干國家新的土地稅法強制在市中心的空地或退化的地區必須有良好計劃的結構體，否則地主必須將其土地作更有效的使用，或出售，或必須繳更多的稅，因為土地有良好的用途或發展，政府自然可以獲得較多的稅收，故刺激衰退地區的地主使其自動聯合起來從事都市更新，協助政府對貧民窟的清除和都市環境的改善。

　　未來的長程計劃中各種設備的改善仍將受到有限經費的限制，在都市範圍不斷地擴大而使市界在合法情況下達到最大的極限，課稅的範圍將以都會為單位，行政管轄權亦將重新調整以應需要。

　　都市的大眾運輸對高密度區有極大的俾益，都市更新之後可使密度提高、稅收增加、經濟穩定，更可使大眾運輸系統建立的可能性增高。

　　前述的社會及經濟趨勢的構想將促成實質改善的模式，因此目前無

法令人滿意的都市化以及低效率的都市面臨了考驗。不合適的交通、次水準的住宅、簡陋與不足的休閒設施、擁擠的學校系統、低效率的動力與供水、土地、空氣及水的污染……等都將成為過去。

新且完整自足自給的社區將不斷的計劃及興建，日常的人與貨的運輸計劃將不再擁擠，並盡量減少延誤，合適形態及數量的住宅將建在良好的地點與鄰近的土地使用發生密切的關連。各式的休閒設施將依照社區的需要而設置，教育系統能符合社會的需要，其位置到住宅、事務所及商店都很方便。大量的電力及充分的水源均有豐富的儲存以供日常的需要，多樣化的遊憩設施可以提高人類健康的標準，科學化的垃圾控制，以及分散系統的焚化爐將大量減少垃圾的運輸，廢水的處理亦將分散，以生物學的方式快速完成淨化，使水可以再使用。

電腦化的資料銀行可以又快又精確地提供交通、土地使用、房地產投資稅、教育需要、電的載荷、水的需要以及一切其他足以影響商業或政治界領袖決策的資料。

在未來的運輸方面，高度集中發展包括事務所建築、旅舘、公寓、多層的商店中心，以及停車結構分佈在都市複合體內的地點而成為若干不同形態的運輸中心，它們將作為人及物的流動並成為海運、空運、鐵路、巴士、及汽車的轉運站。各轉運站間之距離自一公里至十幾公里不等，視發展的密度、運輸的模式、旅次的多寡，以及人口的數量而定。

在這些中心之間形成運輸走廊，其中包括鐵路、巴士、汽車、輸送帶，以及輸送管以取代現在都市中用貨車運送信件、牛乳、石油，和若干較大體積的包裹等。

在大都市的市中心受到運輸中心 (Transportation Center) 支援，將高架空調電動輸送人行道延伸到人力的集中點，而街道只供巴士及貨車使用，其下層為輸送帶，再下層為管道，如此或可易於維護及修理。

又選擇若干運輸中心設置可載送一百人的巨型直昇機以連繫在其十分鐘航程之內的主要機場，如今超音速的噴射飛機在四小時內可以到達全世界任何主要城市。供可以垂直起飛降落的飛機場，由於佔地較小亦可設在運輸中心，飛行三千公里航程內的地區服務。

在娛樂方面，觀看運動比賽的狂熱與年俱增，因此未來興建巨大的多用途運動競技場更爲需要。新奇的水上運動也需要大型的游泳池或良好的水域，未來的都市土地至少有百分之十作爲上述用途，也因此需要更多的道路及停車場。

高深的教育加強人們對文化表達的追求欲望，換句話說將對藝術、雕塑、音樂、舞蹈、歌劇，以及文學等更爲熱衷，因此在鄰里中將組成許多私人俱樂部、公司機關員工的聯誼社，也有擴大到地區性甚至全國性，這也可以說是一種教育系統的延伸。博物館、藝術館、劇院等建築林立，使都市的環境美化並具特色。

人口的增加、高等教育的擴充使得未來的教育經費可能會超過地方稅收的一半以上，雖然文盲已逐漸消除，但是未來教育遠超過此最低的要求，估計到本世紀末，都市內教育設施所佔的樓地板面積將是目前的三倍。然而更重要的是知識領域的擴大，使我們進入一個不斷在改變的學習過程，我們對外太空的旅行、深海底的資源、原子能應用等方面的知識幾乎仍是一片空白，實有待我們繼續學習及探索。

爲了基本教育以及藝術、語言等的教育的滿足，在一般計劃中除了要考慮學校、社區文化中心、專科及大學的規模與數量外，還需加入許多其他不拘形式的教育設施及空間。

都市計劃是否能成功最要緊的因素要靠我們的教育體系如何有效地教導及鼓舞人們對未來的生活及未來的都市負起責任。

都市不斷地在改變，人們也不斷地在尋求新的計劃方法和原則來從

事都市發展，但是最終的目的是不變的──為大眾謀求更好的生活。

　　未來的都市必定會為都市居住者提供許多機會，但是目前沒有時間或空間再讓我們作第二次嘗試，若第一次失敗我們將無法放棄失敗的都市而再來第二次。許許多多的專業人才在一個領導體系之下當可發揮最大的力量，互相合作而減少牽制，相信未來的都市生活是有效率的、安靜的、清潔的、充實的、美麗的、令人鼓舞的。誠如計劃家布萊辛 (Charles A. Blessing) 所說"都市是大眾的，所以每一個人都有責任為創造一個更人性化的生活環境而努力"。

參 考 資 料

中文部份

1. 都市計劃學　李先良　1963
2. 都市計劃　　楊顯祥　1971
3. 近代都市規劃　倪世槐　柯鄉黨　1971
4. 都市計劃學　盧偉民　1973
5. 都市及區域之系統規劃原理　倪世槐　**1972**
6. 都市計劃學講義　李瑞麟
7. 論西方都市　王紀鯤　1974
8. 都市更新　朱啓勳　1975
9. 人口動態與家庭計劃　芮寶公　1977
10. 區域及都市計劃　王濟昌　1973
11. 都市計劃手冊　台北市都市計劃委員會　1971
12. 現代都市問題　林清江　郭吉藩　1971
13. 台北市綱要計劃　行政院經合會都市建設及住宅計劃小組　1968
14. 各級都市計劃委員會及區域計劃委員會組織權責研究報告
　　　　　　國立政治大學公共行政研究所　1970
15. 丹下健三　王紀鯤 1976

外文部份

1. Princi les and Practice of Urban Planning
 By William L. Goodman.　　　　　　　1968
2. Urban Planning Guide
 By William H. Claire　　　　　　　　1974
3. Handbook on Urban Planning
 By William H. Claire　　　　　　　　1973
4. Urbon Planning and Design Criteria
 By Joseph De Chiara/Lee Koppeiman　　1975
5. The Language of City
 By Charles Abrams.　　　　　　　　　1971
6. Town Design
 By Frederick Gibberd　　　　　　　　1967
7. Design of Cities
 By Edmund N. Bacon　　　　　　　　1967
8. Rebuilding Cities
 By Percy Johnson-Marshall　　　　　　1969

滄海叢刊已刊行書目 （一）

書　　　名	作　　者	類　　　　別
中國學術思想史論叢（一）（二）（三）（四）（五）（六）（七）（八）	錢　　穆	國　　　　學
兩漢經學今古文平議	錢　　穆	國　　　學
先秦諸子論叢	唐端正	國　　　學
湖上閒思錄	錢　　穆	哲　　　學
中西兩百位哲學家	黎建球 鄔昆如	哲　　　學
比較哲學與文化（一）	吳　森	哲　　　學
比較哲學與文化（二）	吳　森	哲　　　學
文化哲學講錄（一）	鄔昆如	哲　　　學
哲學淺論	張　康	哲　　　學
哲學十大問題	鄔昆如	哲　　　學
哲學智慧的尋求	何秀煌	哲　　　學
老子的哲學	王邦雄	中　國　哲　學
孔學漫談	余家菊	中　國　哲　學
中庸誠的哲學	吳　怡	中　國　哲　學
哲學演講錄	吳　怡	中　國　哲　學
墨家的哲學方法	鐘友聯	中　國　哲　學
韓非子哲學	王邦雄	中　國　哲　學
墨家哲學	蔡仁厚	中　國　哲　學
中國哲學的生命和方法	吳　怡	中　國　哲　學
希臘哲學趣談	鄔昆如	西　洋　哲　學
中世哲學趣談	鄔昆如	西　洋　哲　學
近代哲學趣談	鄔昆如	西　洋　哲　學
現代哲學趣談	鄔昆如	西　洋　哲　學
佛學研究	周中一	佛　　　學
佛學論著	周中一	佛　　　學
禪話	周中一	佛　　　學
天人之際	李杏邨	佛　　　學
公案禪語	吳　怡	佛　　　學
不疑不懼	王洪鈞	教　　　育
文化與教育	錢　穆	教　　　育
教育叢談	上官業佑	教　　　育
印度文化十八篇	糜文開	社　　　會
清代科舉	劉兆璸	社　　　會
世界局勢與中國文化	錢　穆	社　　　會

滄海叢刊已刊行書目 (二)

書　　　名	作　　者	類	別
國　　家　　論	薩　孟　武譯	社　會	會
紅樓夢與中國舊家庭	薩　孟　武	社　會	會
社會學與中國研究	蔡　文　輝	社　會	會
財　經　文　存	王　作　榮	經　濟	濟
財　經　時　論	楊　道　淮	經　濟	濟
中　國　管　理　哲　學	曾　仕　強	管　理	理
中國歷代政治得失	錢　　　穆	政　治	治
周　禮　的　政　治　思　想	周世輔 周文湘 著點	政　治	治
先　秦　政　治　思　想　史	梁啓超原著 賈馥茗標點	政　治	治
憲　法　論　集	林　紀　東	法　律	律
憲　法　論　叢	鄭　彥　棻	法　律	律
師　友　風　義	鄭　彥　棻	歷　史	史
黃　　　帝	錢　　　穆	歷　史	史
歷　史　與　人　物	吳　相　湘	歷　史	史
歷　史　與　文　化　論　叢	錢　　　穆	歷　史	史
中　國　人　的　故　事	夏　雨　人	歷　史	史
精　忠　岳　飛　傳	李　　　安	傳　記	記
弘　一　大　師　傳	陳　慧　劍	傳　記	記
中　國　歷　史　精　神	錢　　　穆	史　學	學
國　史　新　論	錢　　　穆	史　學	學
與西方史家論中國史學	杜　維　運	史　學	學
中　國　文　字　學	潘　重　規	語　言	言
中　國　聲　韻　學	潘重規 陳紹棠	語　言	言
文　學　與　音　律	謝　雲　飛	語　言	言
還　鄉　夢　的　幻　滅	賴　景　瑚	文　學	學
葫　蘆　·　再　見	鄭　明　娳	文　學	學
大　地　之　歌	大地詩社	文　學	學
青　　　春	葉　蟬　貞	文　學	學
比較文學的墾拓在臺灣	古添洪 陳慧樺	文　學	學
從　比　較　神　話　到　文　學	古添洪 陳慧樺	文　學	學
牧　場　的　情　思	張　媛　媛	文　學	學
萍　踪　憶　語	賴　景　瑚	文　學	學
讀　書　與　生　活	琦　　　君	文　學	學
中西文學關係研究	王　潤　華	文　學	學
文　開　隨　筆	糜　文　開	文　學	學

滄海叢刊已刊行書目 （四）

書　名	作　者	類　　　別
累廬聲氣集	姜超嶽	中國文學
苕華詞與人間詞話述評	王宗樂	中國文學
杜甫作品繫年	李辰冬	中國文學
元曲六大家	應裕康　王忠林	中國文學
林下生涯	姜超嶽	中國文學
詩經研讀指導	裴普賢	中國文學
莊子及其文學	黃錦鋐	中國文學
歐陽修詩本義研究	裴普賢	中國文學
清眞詞研究	王支洪	中國文學
宋儒風範	董金裕	中國文學
紅樓夢的文學價值	羅盤	中國文學
中國文學鑑賞舉隅	黃慶萱　許家鸞	中國文學
浮士德研究	李辰冬譯	西洋文學
蘇忍尼辛選集	劉安雲譯	西洋文學
印度文學歷代名著選（上）	糜文開	西洋文學
文學欣賞的靈魂	劉述先	西洋文學
現代藝術哲學	孫旗	藝術
音樂人生	黃友棣	音樂
音樂與我	趙琴	音樂
爐邊閒話	李抱忱	音樂
琴臺碎語	黃友棣	音樂
音樂隨筆	趙琴	音樂
樂林蓽露	黃友棣	音樂
樂谷鳴泉	黃友棣	音樂
水彩技巧與創作	劉其偉	美術
繪畫隨筆	陳景容	美術
素描的技法	陳景容	美術
都市計劃概論	王紀鯤	建築
建築設計方法	陳政雄	建築
建築基本畫	陳榮美　楊麗黛	建築
中國的建築藝術	張紹載	建築
現代工藝概論	張長傑	雕刻
藤竹工	張長傑	雕刻
戲劇藝術之發展及其原理	趙如琳	戲劇
戲劇編寫法	方寸	戲劇